于富春 著

山水清暉

—— 王翬及其家族畫藝

百年藝術家族系列

山水清暉 —— 王翬及其家族畫藝

作　　者　　于富春
書系主編　　余　輝
執行編輯　　蘇玲怡
美術編輯　　曾瓊慧

出版者　　石頭出版股份有限公司
發行人　　龐愼予
社　長　　陳啟德
副總編輯　　黃文玲
會計行政　　陳美璇
行銷業務　　洪加霖
登記證　　行政院新聞局局版台業字第4666號
地　址　　106台北市大安區敦化南路二段34號9樓
電　話　　02-27012775（代表號）
傳　眞　　02-27012252
電子信箱　　rockintl21@seed.net.tw
網　址　　http://www.rock-publishing.com.tw
郵政劃撥　　1437912-5　石頭出版股份有限公司
製版印刷　　鴻柏印刷事業股份有限公司
出版日期　　2011年8月　初版

定　價　　新台幣 360 元

ISBN　978-986-6660-18-4
有著作權　翻印必究

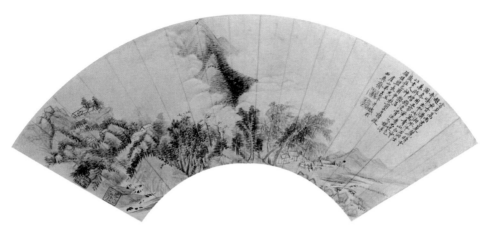

清 王翬《青山白雲圖》扇 1669年 紙本設色 16×51公分 北京 故宮博物院藏（內文圖12）

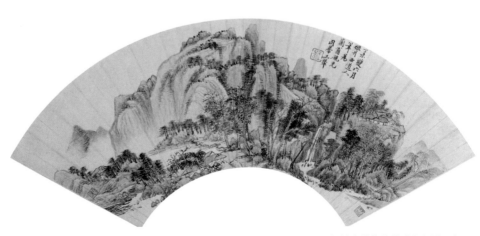

清 王翬《仿井西道人山水圖》扇 1667年 紙本設色 16×50.5公分 北京 故宮博物院藏（內文圖14）

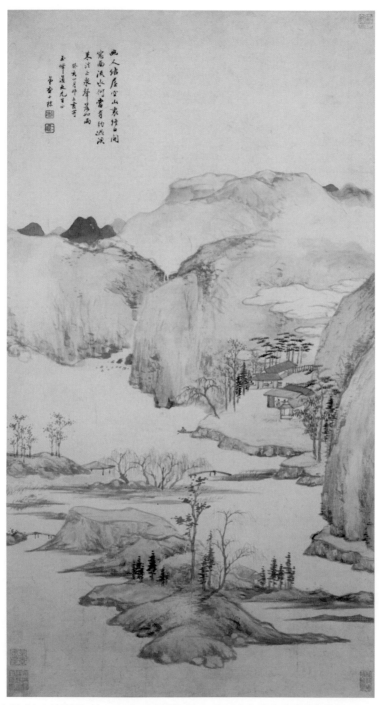

清 查士標《空山結屋圖》軸 1683年 紙本設色 98.7×53.3公分 北京 故宮博物院藏（內文圖20）

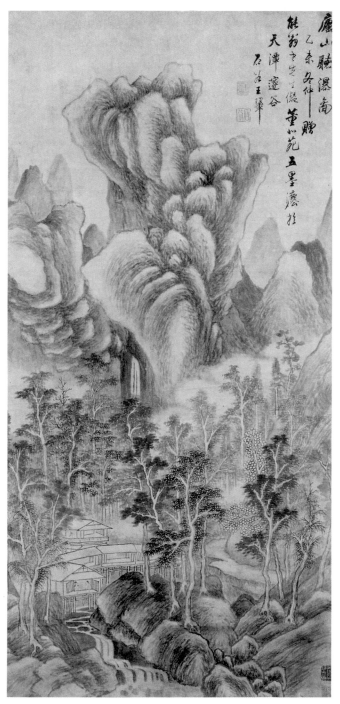

清 王翬《廬山聽瀑圖》軸 1655年 紙本設色 123×59.4公分 北京 故宮博物院藏（內文圖22）

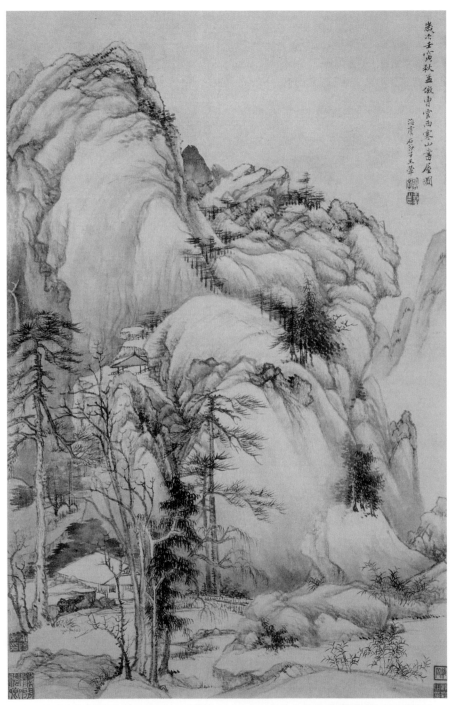

清 王翬《寒山書屋圖》軸 1662年 紙本墨筆 61.3×38.6公分 北京 故宮博物院藏（內文圖26）

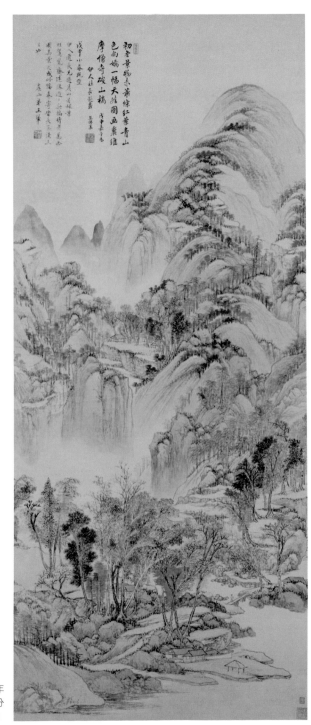

清 王翬《虞山楓林圖》軸 1668年
紙本設色 146.4×61.7公分
北京 故宮博物院藏（內文圖30）

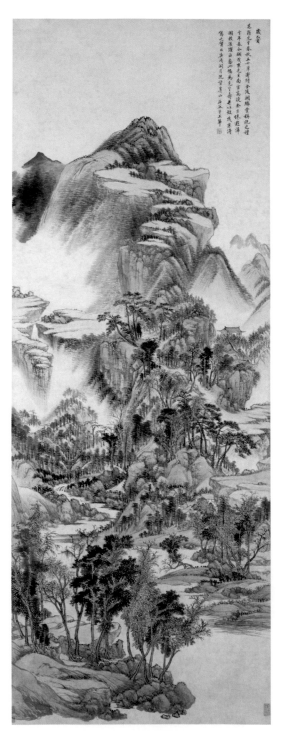

清 王翬《仿黃公望山水圖》軸 1670年
紙本設色 227.3×82.4公分
北京 故宮博物院藏（內文圖31）

清 王翬《仿巨然煙浮遠岫圖》軸 1687年
紙本墨筆 187×67.2公分
北京 故宮博物院藏（內文圖35）

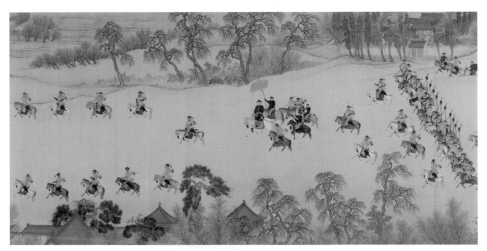

清 王翬《康熙南巡圖》第一卷（康熙騎白馬前行局部）北京 故宮博物院藏（內文圖40）

清 王翬《層巒曉色圖》扇 1709年 紙本設色 24×50.4公分 北京 故宮博物院藏（內文圖48）

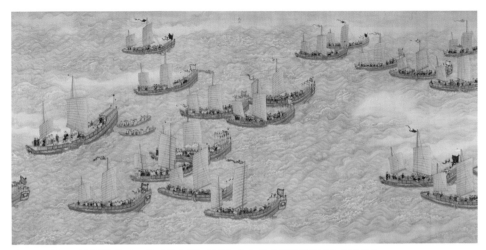

清 王翬《康熙南巡圖》第十一卷（龍舟渡江局部）北京 故宮博物院藏（內文圖41）

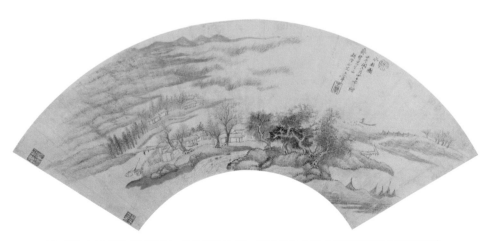

清 王翬《水村圖》扇 1702年 雲母箋設色 18×56.5公分 北京 故宮博物院藏（內文圖50）

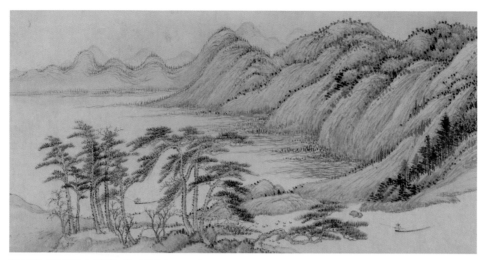

清 王翬《臨富春山居圖》卷（局部）1672年
紙本設色 38.4×743.5公分 美國 弗利爾美術館藏（內文圖46）

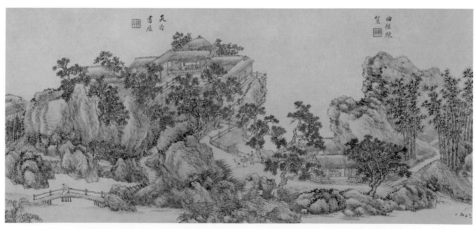

清 王翬《溪山逸趣圖》卷（局部）1702年 紙本設色 32.7×296.4公分 北京 故宮博物院藏（內文圖53）

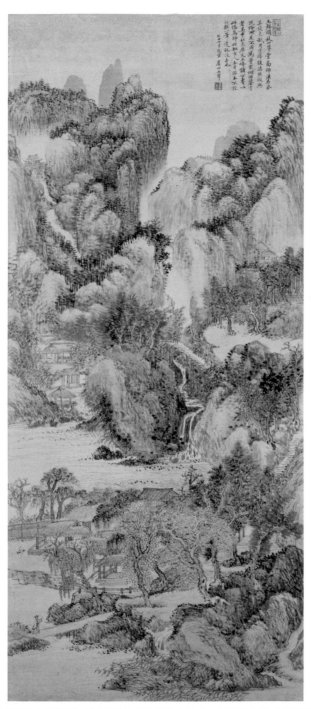

清 王翬《仿王叔明秋山草堂圖》軸 1673年 紙本設色 106.5×47公分 北京 故宮博物院藏（內文圖51）

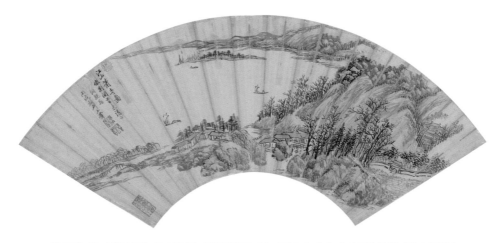

清 王翬《江山蕭寺圖》扇 1706年 雲母箋設色 26×55公分 北京 故宮博物院藏（內文圖59）

清 王玖《香翠圖》卷 1777年 紙本設色 20×133公分 北京 故宮博物院藏（內文圖70）

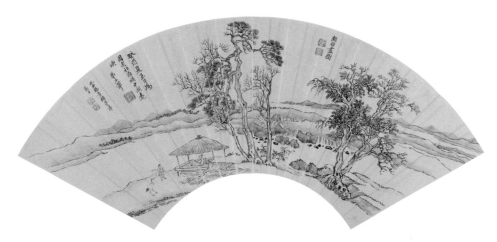

清 王翬、顧昉、楊晉合作《溪亭松鶴圖》扇 1693年
紙本墨筆 17.8×53.6公分 北京 故宮博物院藏（內文圖64）

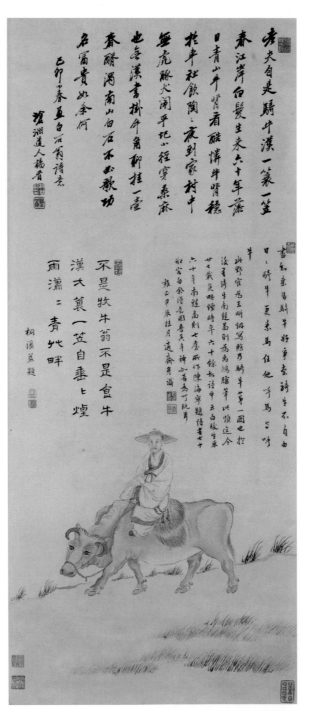

清 楊晉《石谷騎牛圖》軸 1699年 紙本設色 81.6×33.5公分 北京 故宮博物院藏（內文圖65）

目次

圖版目次

主編序 《百年藝術家族》叢書卷首語

　　世界的幾個文明古國如古埃及、古巴比倫、古印度、古希臘和古羅馬等已成為幾條歷史長河中的斷流，唯有古代中國之文明的發展脈絡不但綿延不斷，而且影響到相鄰民族和歐亞大陸的文明進步。除了古代中國在科學技術方面發明了造紙和印刷等保留、傳播文明的技術手段之外，古代中國以家族為基本單位的文化傳播群體起到了延續和發展文明的重要作用。大到萬師之表孔夫子的哲學倫理，小到芸芸眾生中藝匠的手工藝技術，無不如此。在嚴格的封建宗法制度下，以家族為基本單位的文化傳播群體在封建社會的沒落時期固然有許多保守的弊端，但這種以血緣為裙帶、師徒為紐帶的文化承傳關係，自覺地成為保存與傳揚家族文化的動力，無數家族的文化和他們的生命一樣代代延續、生生不息，無數家族文化的總和構成了中華民族文化不可分割的整體，這個整體包括多民族的政治、經濟、軍事、科技、哲學和倫理、文化和藝術等各個領域。其中為歷史記載得較多、較豐富的是從事文化藝術活動的家族。進入現代社會後，家族的藝術影響已漸漸不及社會影響，即現代工業生產的社會化和文化教育的社會化造成傳播各種技能、技藝的社會化。

　　本套叢書恪守研究歷代家族的文化藝術教育對後世的影響和作用，著力於研究歷代書畫家族的發展背景和自身的文化類型、家族的藝術歷史、創作特色，闡明並肯定他們在中國書畫史上的藝術貢獻和歷史地位。

　　按照古代畫家的身分、地位和學識，可分為四大類：文人畫家、民間工匠畫家、宮廷職業畫家和皇室畫家。他們的身分、地位和學識與中國古代文化的幾種類型有著十分密切的內在聯繫。文人書畫和民間繪畫分別屬於文人文化和民間文化，宮廷畫家和皇室畫家皆屬於宮廷文化。皇室繪畫並不完全等於宮廷畫家的藝術成就，只有生活在宮廷裡的皇室成員如帝、后、嬪、妃和宮內皇子的繪畫活動屬於宮廷繪畫，是宮廷文化的重要組成

部分。宮廷繪畫還包含了任職於宮中的文人和其他職官及工匠畫家在宮廷留下的藝術作品。

本套叢書以家族藝術的發展為線索，分成若干單行本，離不開這四種畫家類型。這是第一次以家族的視角來梳理古今書畫藝術的發展脈絡，這必定要涉及到古代藝術的傳播方式。中國古代繪畫的傳播單元大到某個區域中的藝術流派，小到具體的某個家族的代代傳人，無不以家族的凝聚力向後人傳播著先祖的藝術精粹，傳播的媒體可能是先祖的畫譜、傳世之作，更重要的是先祖的藝德和審美觀念等非物質性的文化觀念，傳授的方式是以私授為主，用耳濡目染的家庭方式時刻薰染著宗族的後代。

家族性藝術家與書畫流派的關係。諸多家族性書畫的研究結果證實了家族書畫是藝術流派的基礎，但未必都是藝術流派，必須作具體分析。以一種審美觀念統領下的家族性藝術活動在某一地域的持續性發展，必然會成為一個藝術流派，或者是某一藝術流派的中堅。如明代文徵明身後的數代文姓畫家則是「吳門畫派」的中堅或自成「文派」；又如張大千的同輩和後人由於其活動地域較為分散，他們各自為陣但互有聯繫，故難以成為一派。北宋的趙氏皇族亦未能獨立成為所謂的趙派，究其原因，乃其繪畫風格、繪畫題材的多樣性和藝術活動的鬆散性，使之難以形成藝術流派。相對而言，宋徽宗朝的「宣和體」工筆花鳥畫倒稱得上是一個花鳥畫流派，但宋徽宗宣導的這種寫實技藝，主要盛行在翰林圖畫院的匠師之中，而不是集中在宗族畫家裡。

家族性藝術傳授的特點。家族性的藝術承傳首先在接受藝術遺產方面如藏品、畫稿等有著得天獨厚的條件，這與師徒傳授有著一定的區別。家族性的傳授在很大程度上是基於家庭生活的交往和耳濡目染所成。特別是家族性的師承關係有著得天獨厚的模仿條件，這就是家族遺傳基因在藝術模仿方面的特殊作用，與前輩血緣關係相近的後學者會相對容易地師仿先輩的書畫之藝，並且仿得頗為相似。如故宮博物院已故專家劉九庵先生在二十世紀八十年代考證出：明代文徵明有許多書法佳作是其外孫吳應卯的仿作，其偽作的確達到了亂真的地步，此類事例不勝枚舉，因而說家族後人的偽作是書畫鑒定的難點之一。

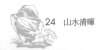

家族性藝術群體發展的一般規律。每個藝術家族都有核心畫家和週邊畫家，畫家的人員結構以血親為主，姻親為輔，許多書畫家族其本身就是書畫收藏世家，有著頻繁的文化交流，構成一個獨特的藝術群體。家族性群體藝術的延續力度各不相同，短則兩代，長則四、五代，甚至更長。家族性的藝術群體在藝術風格上頗為鮮明獨特，並有著一定的穩定性，通常要經歷三、四個發展階段，其一是蘊育期，是家族先輩的藝術探索或藝術積累時期，此時尚無名家出世。其二是興盛期，出現了開宗立派式的藝術家或重要書畫家。其三是承傳期，是該家族書畫大師的第一、二代後裔追仿家族名師巨匠書畫藝術的時期，也是廣泛傳揚家族藝術的時期，當影響到其他家族的藝術前緣時，又成為其他家族的藝術或其他藝術流派的蘊育期。通常在承傳期裡，家族缺乏藝術大師，後裔們大都局限於先輩的筆墨畦徑之中，出現了風格化的藝術趨向，缺乏開創性。如果有第四個時期的話，那就是家族後裔出現了個別富有創意的藝術家，重新振作其家族的藝術精神。如在南宋末年的趙宋家族，由於趙孟堅的出現，開創了文人畫的新格局。

　　將諸多家族性的書畫藝術活動與成就，作為一項藝術史的研究課題，本套叢書尚屬首次，這是海峽兩岸的學者、出版家共同合作努力的文化成果。臺北石頭出版社在許多方面顯現出與大陸學者的合作潛力和工作活力，叢書的作者大多來自北京故宮博物院和大陸其他博物館的書畫研究者，他們在北京大學和中央美術學院受過良好的藝術史研究生班的課程訓練，體現了大陸博物館界中年學子在書畫研究方面的學術眼光和思辨能力。以家族為單位分析、研究貢獻顯赫的歷代書畫家族，突破了過去以某個畫家個案和某個畫派為線索的研究視野，更多地強調家族的文化淵源對後代的藝術影響，並結合梳理畫派和個案的研究成果，深化了對傳統文化的具體認識。對這項有意義的嘗試，還望兩岸的方家、同仁們不吝賜教。

余輝

北京故宮博物院研究員　2007年9月

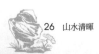

導言

　　常熟，古稱海虞，也叫琴川，位於江蘇南部，北臨滾滾東流的長江，十里虞山峰巒起伏，綿延入城，秀姿獨異。古老的常熟如詩如畫，是一方歷史悠久、人文薈萃、才俊輩出的風水寶地；上至商、周，下至明、清，詩文、琴棋、書畫、金石、戲曲等名家累世不絕。

　　六百年前，與虞山盈盈隔水的一座秀麗小山村裡，誕生了一位日後遂為百代之師的畫家 ── 黃公望。他「居烏目西小山下，作湖橋看山飲酒」，[1] 終日觀虞山朝日夕陽之變幻，體會宋代郭熙所言：「春山艷冶而如笑，夏山蒼翠而如滴，秋山明淨而如妝，冬山慘淡而如睡」；[2] 他面對虞山的峰巒，面山豪飲，縱情丘壑，感悟山川之渾厚，草木之華滋，遂以清潤的筆墨、簡遠的意境，把三泖、九峰、富春江的江南風光描繪得淋漓盡致。由於黃公望終日觀山不盡，如癡如迷，所以自號一峰道人、大痴道人，並留下不朽的傳世佳作《富春山居圖》、《九峰雪霽圖》、《丹崖玉樹圖》、《溪山雨意圖》……等，傳說他最後「吹仙人所遺鐵笛，白雲翁起足下，擁之而去」。[3]

　　後黃公望三百餘年，還是那「西湖一曲入村遙，風送花香入酒飄。行盡清溪方見寺，忽逢瀑布又憑橋。家家茅屋霏茶靄，處處鶯聲在柳條」[4] 的小山村，崇禎五年（1632）農曆二月二十一日，這天風和日麗，山腳下一個開滿紫紅杜鵑的庭院裡，鳥語伴著花香，傳來陣陣稚嫩而清脆的啼哭聲，被譽為「羅古人于尺幅，萃眾美于筆下」[5] 的神童畫家王翬呱呱墜地，為這個四代丹青的書香世家帶來無限的喜悅。

　　據說王翬甫出生時，墨香四溢滿室，三日不散。及至童年，天性聰慧的他，常引蘆荻畫壁，作山水，狀如枯木老幹，有天賦靈氣；隨意點染，即成稚拙清秀的山水畫。王翬年少才美，從小就隨父親王雲客徜徉於虞山的名山麗水，領略山川大自然之神韻。十六歲拜同邑張珂為師，轉而頂禮

投入太倉兩大文豪王時敏、王鑑門下,至此躋身上流社會。從此,王翬便「運腕驅丘壑,煙雲任卷舒」,[6]潛心於山水畫的創作,將多年來縱情山水的所見所感,轉化為紙上煙雲,誠如他所自云:

> 宿雨初收,曉雲流素,泉聲汨汨,松影翛然。此時牛背風流,何似軟紅塵土,鷗波胸中丘壑,筆下煙雲,自與東華境界相遠,閑中摹此一過,覺身在蓬萊閬苑間。[7]

王翬的作品最初便迎合了清初遺民文人和市井庶民的喜好,他與家鄉的山山水水朝夕相處,探其丘壑之奇趣,積之於胸、落筆於手,故其寫生畫卷真乃「高雲都入王郎卷,亂覆清溪八九峰」。[8]他追學前代,汲取二王師——王時敏、王鑑之筆墨精粹,復集唐、五代、兩宋、乃至元明各家筆墨技法之大成。然而王翬又更勝二王之師一籌,原因在於他摹仿古人是「與古人相洽,略借粉本而洗發自己胸中靈氣」,[9]將大自然之美變成藝術之美,具出藍之妙,方能重開生面,[10]故好友惲壽平贊王翬云:

> 石谷(王翬)畫出宋入元,筆思渾古……煥若神明,洗盡時人畦徑。[11]

王時敏亦深以這位傑出的弟子而自豪,他說:

> 石谷畫道甲天下,鑒賞家定論久歸,然余比年每見其新作,必詫為登峰造極,無以復加,及繼見,則又過之,未知將來所詣果何底止?……[12]

以此預言王翬今後在繪畫之路上將登上輝煌的藝術高峰。王時敏也對中國畫壇提出他的看法:

> 書畫之道,以時代為盛衰,故鍾、王妙迹,歷世罕逮,董、巨逸

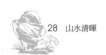

軌，後學競宗，固山川毓秀，亦一時風氣使然也。唐宋以後，畫家正脈，自元季四大家趙承旨（趙孟頫）外，吾吳沈（沈周）、文（文徵明）、唐（唐寅）、仇（仇英）以暨董文敏（董其昌），雖用筆各殊，皆刻意師古，實同鼻孔出氣。邇來畫道衰替，古法漸湮，人多自出新意，謬種流傳，遂至邪詭不可救挽。[13]

王時敏是極力提倡仿古者，對於明末清初出現的各種創新流派，認為是無根之木，無源之水，不宜推崇。

王翬作為一位布衣職業畫家，沒有高深的門第出身，也沒有滿腹的經史子集，然而在前述太倉二王的提攜扶持下，其足跡得以遍布大江南北，借觀宋元真蹟。他早期作品以刻畫精能、摹古亂真而得名；中年後，作品變化萬千而不率意，集古人大成。康熙三十年（1691）王翬六十初度，應詔進京主繪《康熙南巡圖》卷，鳥瞰式的壯觀取景，咫尺千里，氣勢恢宏，使他以一介布衣而名動天下，從此人們形容王翬的作品是「妙絕千古」、「驚爆海內」。到清代中期，王翬的聲名更是如日中天，乾隆皇帝甚至在他的《重江疊嶂圖》卷（上海博物館藏）上題跋「國朝第一卷，王翬第一卷」。

晚年，王翬久居虞山的畫室來青閣、西爽齋，偶爾出遊蘇州、太倉，與老友話舊。他此時的畫風延續中期繪畫風格，丘壑多姿，草木豐茂；筆墨老而勁辣，精心揮灑，但也有一些追求嫩中見蒼、返璞歸真的作品。王翬取精用宏，嚴守色為墨助、色墨通韻的法則，無論是簡筆疏淡的江南小景，還是器宇軒宏的高頭大卷，均推尊繪畫「六法」，以「氣韻生動」主宰貫穿作品的靈魂。他與婁東三王 —— 王時敏、王鑑、王原祁標新立異之處，就是跨越了南北宗的界限，將「南宗」、「北宗」冶於一爐，用古人筆法，寫眼前之景，作品中充滿自然之妙和生活實感，繼而形成自己獨特多變的藝術風格。

蘇州是吳文化中心，據晚明文徵明的曾孫文震亨《長物志》記載，在當時吳地的風俗裡，大戶廳堂內都懸掛名人字畫，而且一年四季要經常替換；明清時期工藝美術及繪畫的繁榮，就是在這樣的背景下產生的。最

初，文人繪畫的目的並不是面對社會的需要，而是文人間自我消遣、抒發情懷的手段，作品也僅在文人畫家們詩畫唱和中相互傳贈，但當文人的繪畫作品得到社會的普遍認可，並且經過商人們的買賣收藏，就具備了商品的價值；在清初，四王的文人畫由於得到當朝帝王的青睞，更進一步取得了中國繪畫最高的主流價值。因此我們可以說，社會經濟文化的繁榮昌盛，催化了文人畫家向職業畫家的轉變，而王翬正合時流，以職業畫家的身分，躋身於社會文化主流；他深厚精能的繪畫功力，是官宦文人畫家所望塵不及的，而這也正是王翬倍受帝王、官宦、商人富賈們追捧的因素。

常熟這塊聚集靈氣的寶地，民風淳樸，自古提倡讀書教化，創辦府學，有著印書、藏書的風氣；而書香門第也是豪門貴族的象徵，千百年來的文化都是靠書香的瀰漫傳承至今。王翬的家族世擅畫師，教授六藝丹青，待人寬懷仁孝，家族成員素有豪飲酒聖之譽。到王翬這代，他以一生追求丹青藝術，最終修成正果，光宗耀祖，為家族掙得了榮耀，京城一時名公巨卿、文人學士爭與之相交。王翬最終稱雄於清初正統畫壇，占有一席重要地位，並開創了虞山畫派，正是：

> 高雲都入王郎卷，亂覆清溪八九峰，繪苑誰稱絕代工，興來搖筆撼崆峒。……[14]

婁東、虞山兩大畫派，正似「雙峰雲棧」，傳承影響著天下畫人和四王的後代裔孫。如王玖為王翬的曾孫，承襲祖法，是虞山畫派中很有成就的畫家，他遠宗黃公望，自號「二癡」、「次峰」，意欲成為黃公望第二……。

虞山秀麗的風光、豐美的物產，滋潤哺育了仲雍、言子、張旭、黃公望、王翬……這些歷史上著名的文人墨客、政治家及書畫名家，流芳百世；其中，虞山畫派的繪畫藝術影響源遠流長，所創造出的輝煌藝術成就，至今仍令人讚歎不已，永遠鐫刻在常熟輝煌燦爛的歷史畫卷上。

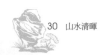

引子

　　康熙二十八年（1689）正月初八，一個嚴寒的冬日，貴為天子的康熙皇帝率領著浩浩蕩蕩的隊伍，走出了巍峨的紫禁城皇宮。他們要南巡了，經山東、跨黃河、渡長江、至江蘇……這是康熙皇帝第二次下江南，也正是這一次的南巡，使得一位來自江南的平民百姓王翬，在六十歲之際，憑藉著高超的畫藝，從青磚白瓦的寒舍走進了金璧輝煌的皇宮。

　　事情的緣由是這樣的：康熙皇帝在此次南巡回來之後，決定召集畫家，把他出訪江南的整個活動過程全部畫下來，以作紀念。於是，他特命都察院左副都御史、工於繪畫的宋駿業主持這項工作。宋駿業領旨後，深感責任重大，自身難以主持完成，於是他想到了自己當年的畫學老師，也就是寓居江蘇常熟、開創「虞山畫派」的王翬。在宋駿業的邀請下，王翬帶著貼身大弟子楊晉，便風雨兼程地入宮了。隨後，宮中組成了一個創作集團，委由王翬對全畫進行整體的規劃，圖中不僅要呈現他所熟知的江南風貌，還要表現他所不熟知的各種典章，如衣冠服飾、鹵簿陳設、儀仗等。整個作畫的過程，先由王翬繪製出稿本，呈送康熙皇帝審視合格後，再由他「口講指授」給其他的畫家如宋駿業、楊晉、王雲、冷枚、顧昉、徐玫、虞沅、吳沚等人，由他們進行正式的分段描繪，最後再由王翬進行統一的修飾。十幾位畫家在誠惶誠恐中，終於「閱六載而告成」，[15] 在康熙三十五年（1696）繪製出十二幅精彩的長卷。

　　這年，康熙皇帝正忙著二次親征葛爾丹，於初戰大捷後回宮調養休息。一天，他忙完公務後，便開始專心地觀賞每一幅畫；隨著畫卷的慢慢展開，他發現自己當年參拜孔子廟、謁訪大禹陵、視察水情的記憶，也漸漸地被喚起，彷彿又看到了江南田野中含煙的春柳，聞到了江南空氣中瀰散的草香，聽到了江南河湖中漁民的歌聲……當康熙皇帝收起畫卷，在絹本上「走完」南巡時，露出了滿意的笑容。作為對王翬的獎勵，他親筆書

寫了「山水清暉」四大字相贈，並且欲授以王翬官職。

　　不過，在京六年的時光裡，王翬熬白了頭，也熬濃了思鄉之情，他決定不求仕途，南歸返鄉。離京的那一天，京城內的顯貴們以「清暉閣」扁額相送，並紛紛作詩話別。王翬很受感動，不過，他還是走了。載譽而歸的他，受到了家鄉民眾們的熱烈歡迎，從此又過上了安閒逍遙的日子。但是王翬的藝術並沒有走，他與其弟子及友人合作的《康熙南巡圖》卷留在了宮中；他通過畫筆，把他的審美理念、藝術才華留在了畫裡，而且，他還留下了對中國宮廷紀實繪畫的貢獻。這幅由他主持、集虞山畫派創作人數最多的圖卷，除了具有極高的藝術觀賞價值，還深富重要的歷史文獻價值，它真實、客觀地描繪了河北、山東、江蘇等地民間生活的方方面面，為我們瞭解和研究康熙朝中期的經濟、建築、交通、服飾、習俗等，提供了寶貴的形象資料。

壹、常熟虞山的人文景觀

　　江南古城常熟，是一座美麗富饒、有著三千多年悠久歷史的文化名城。她東倚松江，南連蘇州，西鄰無錫，北臨長江，位於長江三角洲的中心地帶，是「江流入海……當交匯、吐納之處，自白峁浦出，浩瀚不極。登虞山、福山，俱可望晉陵」[16]之地，自古就有得天獨厚的地理優勢，又常熟之名取自「土壤膏沃，歲無水旱」之意，千百年來均為年年豐收的「魚米之鄉」。據1988年的考古發掘，常熟境內發現有錢底港新石器遺址，證明了早在五千年前，人類就在這裡繁衍生息。而除了有虞山位於常熟西北隅【圖1】，俊秀蜿蜒，半麓入城，倒映在尚湖之中，相映增輝；當地又有琴川河穿城而過，雅園幽巷點綴其間，構成了山、水、城、園融為一體的秀美風光與風土民情。

圖1
虞山自然風光

一、常熟歷史沿革

　　據《史記‧周本紀》記載，周文王的祖父古公亶父，立少子季歷繼承侯位，季歷的兩位兄長太伯與仲雍為了讓賢，因而「亡奔荊蠻」，從陝西遷至江南，為當地帶來了先進的中原文化，建都於「蕃離」，稱吳國（今蘇州、常熟之間）。西漢景帝時期，常熟隸屬吳縣下設的虞鄉，因東北濱海，古稱海虞；又稱琴川，以城中有七河並行如琴弦故；此時虞山位於常熟城內，以虞仲得名。東漢時，常熟地域增設了南沙鄉，並分會稽、立吳郡，今杭州即隸屬吳郡之內。至三國時期，在常熟設立「司鹽都尉」，是最早由國家派遣官吏管理的機構。晉太康四年（283），吳縣虞鄉置海虞縣，隸屬於吳郡，縣城就在今天常熟市虞山鎮，當時叫海虞城。到東晉咸康七年（341），升毗陵縣南沙鄉為南沙縣，縣城在今張家港市鳳凰山附近。此時，常熟地域並存海虞、南沙兩縣。南北朝時期，南齊於永泰元年（498），在海虞縣北境增設海陽縣，縣城在今常熟市海虞鎮海城村。隋朝開皇九年（589），隋文帝楊堅滅陳，併海虞六縣入常熟，這時的常熟縣包括今天的太倉、昆山和張家港，為常熟地域歷史之最。唐朝武德七年（624），常熟縣城移至海虞城。北宋時，常熟縣隸屬蘇州府，元朝元貞二年（1296）升為州，到了明代又降為縣，至弘治十年（1497）新設立了太倉縣。[17] 直到清雍正二年（1724），常熟縣一分為二，與新設立的昭文縣同城而治。至此，常熟從建城至清初1644年，已經有一千三百六十一年的歷史了。

二、虞山人文景觀

　　明代詩人沈玄以一首〈過海虞〉詩：「七溪流水皆通海，十里青山半入城」，[18] 留下了讚美虞山的膾炙人口詩句。畫家文徵明也有一首〈題山城圖〉，詩曰：

　　虞山宛轉帶層城，正抱幽人舊草亭；朵朵芙蓉浮粉蝶，團團檜影落

疏櫺。百年形勝誇天設，一代文章屬地靈；長日振衣窮眼望，杖頭雲氣接滄溟。[19]

以之描繪虞山自古風物清嘉，人傑地靈。虞山所在的常熟，歷來便是湖光山色、相映生輝的半山城市【圖2】，有著深厚的歷史文化底蘊，相傳姜尚（姜太公）隱逸，在此垂釣而留名；先賢言子（言偃，字子遊，為孔子弟子中唯一出身南方者）闡揚孔子學說，用禮樂教化於民；梁昭明太子蕭統在此讀書，留下讀書臺；還有「興來灑素壁，揮筆如流星」[20]的唐代大書法家張旭，遊宦常熟，開邑中書學之先，也在醉尉街、洗硯池留下足跡。

談起虞山的特色景致【圖3】，其南麓陡峭險峻，氣勢磅礡，具有大山之勢。而北麓則有座低丘，稱小山【圖4】，與虞山隔水相望，辛峰亭就獨立於小山頂上，自古即是文人畫家們登虞山遠眺攬勝之處。極目眺望，炊煙嫋嫋，尚湖、昆承湖盡收眼底，湖四周阡陌田隴，水波蕩漾，風光旖旎。而「劍門奇石」一景，傳說吳王夫差曾在此試劍，將石一劍劈裂，如石門洞開，奇特驚險，故得名「劍門」，是虞山十八景中最為雄奇的一景。其他還有昆承雙塔、桃源春霽、維摩旭日、書臺積雪、拂水晴巖、秦坡瀑布、藕渠漁樂、福港觀潮、西城樓閣、星壇七檜、湖甸煙雨、湖橋串月、吾谷楓林、三峰松翠等，異景紛呈，蔚然奇觀。歷代名人遊歷虞山，無不留下名詩佳句，流傳千古。如南宋慶元年間（1195－1200）

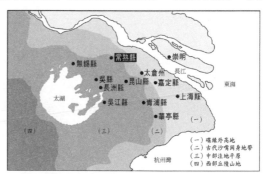

圖2　清代常熟虞山地形圖

圖3　虞山鳥瞰圖

圖4
虞山小山現今風景

常熟知縣孫應時的一首〈虞山〉詩：

> 長嘯虞山迴，天開風氣清；南窺五湖近，北覽大江橫。歷歷三吳
> 地，悠悠萬古情；雄觀有如此，聊復記平生。[21]

即描繪了常熟山清水秀，十里虞山峰巒起伏、半麓入城的巍峨氣勢。而康熙皇帝南巡至此，亦特御筆「煙嵐高曠」摩崖石刻，極盡自然人文景觀之美。

　　常熟這座歷史文化名城，自唐至清，共出了九名宰相，八名狀元，四百八十三名進士。至於在文學、書畫、音律、藏書、金石等各方面，更是先聲獨著，自成流派，特別是此間畫家迭出，如畫虞山之鼻祖 ── 元代黃公望的「淺絳派」；明代周之冕的「勾葉點花派」；至清初則有兼容並蓄南北二宗的山水畫大家 ── 王翬首創的「虞山畫派」，流風遺韻，於今不衰。

貳、虞山王氏慎終追遠

　　王姓是中國最古老的姓氏之一，早在先秦時期，黃帝、虞舜以及商周諸王的後裔，就紛紛以王為姓，其後，中原的少數民族也有多支改入王姓，從而形成王姓的眾多來源。其中，太原王氏枝繁葉茂，槐蔭滿庭，故民間有「天下王氏盡出太原」之說，並以周靈王太子晉公之後裔，為太原王氏始祖。太原王氏一脈，後因金兵南侵，渡江南下並衍延滋盛，成為江南一支古老而又輝煌的名門望族。

一、三槐世澤 —— 江南王氏子孫

　　追尋太原王氏的宗源，有一個富有傳奇性的故事。北宋開寶二年（969），時任尚書兵部侍郎的王祜（同祐），深得宋太祖趙匡胤（960－976在位）的賞識，當時有人向太祖密告魏州（今河北大名縣）節度使符彥卿意圖謀叛，太祖乃派王祜以衣錦還鄉之名權知大名府，並許以宰相之位，意在除掉符彥卿。王祜明察暗訪數月，並未查到真憑實據，太祖遂將他驛召回京城面問，王祜乃直言稟報，說符彥卿並無謀叛事實，為此卻招致太祖大為不滿，便把王祜改派知襄州（今湖北襄樊）。如此一來，原先許諾王祜升遷宰相的諾言也就成了泡影。於是王祜赴襄州任前，便在其宅院內手植槐樹三棵，[22] 並發誓曰：「吾之後世，必有為三公者，此其所以志也」。[23] 後來，王祜的次子王旦（957－1017）在宋真宗（997－1022在位）時，果然做了宰相，實現了他的預言。王旦為相十餘年，知人善任，任人唯賢，其子王懿敏、孫子王鞏亦皆進士及第，在朝官居要職，門庭興旺，世稱「三槐王氏」，其子孫世代簪纓，他們都是王翬家族的遠祖。

　　其中，王旦之孫王鞏，字定國，北宋神宗年間（1067－1085）歷宦通

判揚州，知宿州，仕右朝奉郎等職，「篤學力文，志節甚堅，練達世務，強力敢富」，[24] 上書言事多切時病，特為大臣吳充、馮京所器重。王鞏工詩屬文，善畫擅書，與大文豪蘇軾（1037－1101）交情甚好；蘇軾曾應王鞏之邀撰寫〈三槐堂銘〉，並有〈和王鞏六首並次韻〉，贊王鞏「少年帶刀劍，但識從軍樂。老大服犁鋤，解佩付鎔鑠」；「君談陽朔山，不作一錢直」；「此行我累君，乃反得安宅」，字裡行間透出對王鞏的推崇與友善。[25] 而王鞏之子王皋（1081－1146），字子高，居河南開封。據《孝豐縣誌》記載：

> 南渡王氏（王皋）爲宋相王旦曾孫，軾扈高宗南渡，居安吉徐家村，改名南渡，以志播迁。族分五支，分居南渡、上庄、橫溪、紫圩等地。[26]

即王皋曾在建炎三年（1129）金兵南侵、宋高宗南遷之際，護送高宗駐蹕平江府（今蘇州）。當他途經益地鄉荻扁村（今蘇州市相城區太平鎮王巷村）時，即注意到陽澄湖邊翠竹叢生，林木蔥郁，景致幽雅，土地肥沃，水路交通又十分方便，是一處得天獨厚的風水寶地。後來，因王皋居官為主戰派，在奸臣當道的南宋朝廷裡受到排擠，不堪忍受之下，便毅然棄官，隱居蘇州荻扁，成為三槐王氏南遷的一世祖。其子孫散居海虞、太

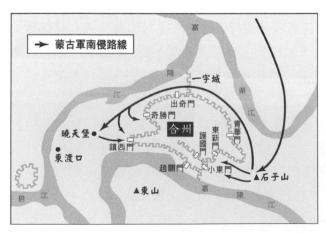

圖5　蒙軍南侵圍攻合州路線圖

倉、澄江等處，世代樸居，漁樵耕讀，不求聞達。宋室南渡時，許多三槐王氏的後裔亦隨宋王室南渡；荻扁一地因王氏家族聚居的緣故，後來就改名為王巷村。

王皋五世孫王堅（1198-1264）為南宋名將。開慶元年（1259），蒙哥汗（元憲宗）親率大軍圍攻合州（今四川省合川）【圖5】，王堅率部下抗擊蒙古軍的進攻，堅守江河山嶽要塞達五個月之久，後來蒙哥汗受創而亡（一說病死），元軍被迫撤退。即便如此，王堅卻蒙受權臣賈似道之疑忌，抑鬱病卒，死後諡忠壯。王堅有二子王安節、王安義，長子王安節「少從其父守合州有功」，[27] 入官為度宗（1264-1274在位）朝東南第七副將。德祐元年（元至元十二年〔1275〕）正月，王安節駐軍江陵，二月賈似道兵潰丁家洲（今安徽銅陵北長江中），沿江諸州縣相繼失陷，王安節奔回臨安，改任浙西添差兵馬副都監。三月，常州（今屬江蘇）、平江府（今蘇州）失守，王安節收潰軍入平江，抗擊元軍，前後達數月之久。王安節之子王榮也是一位文韜武略的武將，在平定西戎之亂中屢建奇功。王堅祖孫三代都是抗金民族英雄，可謂一門忠烈，《宋史》中均有立傳。

自王榮遷居到有著江南糧倉之稱的太倉後，其子孫後代較有成就者，為十一世孫王錫爵（1534-1614），秉承了三槐遺風，在明嘉靖三十七年戊午（1558）經魁（科舉時代鄉試中試的前五名），壬戌（1562）中會元第一，廷試第二，授翰林院編修，累升祭酒、侍講學士、禮部侍郎，萬曆十四年（1586）拜文淵閣大學士、太子太傅，位列三公。王錫爵勤於政事，高風亮節，恩寵不衰，其子孫在明代以後代有顯宦，成為太倉名門望族，繁衍興旺了婁東地區的太原三槐王姓，王時敏一族俱出於此系。

二、源自於太原「三槐王氏」的王翬家族

王翬祖上是四代雅儒布衣、苦讀不仕的平民百姓，從史書或譜牒資料上很難尋到有關其家族詳實的記載，只能從各種版本的王氏宗譜中尋找到蛛絲馬跡，直至王翬時方脈絡清晰。據收錄在《常熟鄉鎮舊志集成》的

〈明邑庠生浮玉王公傳〉一文記載，王翬的祖父王載仕：

> 字浮玉，宋忠臣堅（王堅）之後。有安義者（王安義）徒家常熟之
> 白茆，爲常熟人，數傳至伯臣，以丹青擅名三吳間。[28]

又王翬有兩方印章名爲「太原」、「太原世家」，由此可斷定其祖籍隸屬
山西太原，而在太原王姓中，「三槐堂」則是其中最大的衍派，這支由太原
最終繁衍定居到江蘇常熟的王氏世系序列爲：

言—徹—祜—旦—素—翬—皋—易—繪—巘—興祖—堅
┌ 安節（堅長子）—榮……錫爵（第十一世孫）—衡—時敏
└ 安義（堅次子）……伯臣（第十三世孫）—載仕—豢龍—翬—
有譽—玖

　　如前所述，王皋五世孫王堅有二子，「長安節爲常州都統制，殉國
難；次安義，避宋末亂，徒居六河，爲王氏遷虞始祖。」[29] 兄長王安節的
後代遷居太倉，弟弟王安義的後代則繁衍了虞山王氏，所以王翬家族與王
時敏家族同是三槐太原王氏南渡一世祖王皋的裔孫，同一祖宗一脈相承。
復由常熟《太原王氏家乘》中所云：「以統制父故節度使、諡忠壯公、諱
堅爲始祖云」，[30] 即可知王堅是常熟和江陰地區王氏裔系的第一人。
　　而王堅次子王安義以後的第十三世孫王伯臣，正是王翬的高祖。至王
伯臣爲止，該家族代代留守姑蘇，繁衍生息，直到王伯臣之子、也就是王
翬的祖父王載仕（兆吉）一代，始遷往虞山。王載仕之子王豢龍（雲客），
是王翬的父親，善畫花鳥。到王翬這代，他娶妻錢氏，生有二子，康熙
十二年（1673）二子參加科舉考試時，王翬特懇請其師王時敏爲兒子起
名，王時敏引《詩經・小雅・裳裳者華》，名其長子爲有譽，字曰處伯，
後爲康熙年間庠生；次子名有章，字曰慶仲，是康熙年間的太學生。又王
翬的曾孫王玖，山水遠承家學，其畫風未脫王翬一派，與王昱（王原祁族
弟）、王愫（王時敏曾孫）、王宸（王原祁曾孫）並稱「小四王」。

參、四世丹青的布衣家族

「東南之山多秀，往往高人逸士生其間者」，[31] 此言是說江南山水秀
麗，生活在那裡的人們，心性與自然美景息息相映，終日觀山景之氣韻變
化，日而久之，便可以藉筆墨來描繪其景致，故江南人學畫往往可以無師
自通。歷史上，吳中地域山多靈秀，虞山更為其中之最，知名畫家迭出。
王翬的先輩，就生活在吳中、常熟這歷代文人墨客擬留詩文墨蹟、遊覽駐
足的勝地，世代以丹青為業。

一、高祖王伯臣善畫花鳥

王翬的四世祖王伯臣，字鑒如，號劍池，生卒年不詳。古人常把自己
所居地的地名用於自己的名號，從王伯臣號「劍池」來考證，他應是居住
在蘇州古城西北的虎丘劍池【圖6】附近。此外，由其字「鑒如」觀之，王
伯臣也是一個信師尊古的通經儒士。當年虎丘劍池上方的橋上有個雙井，
傳說吳王夫差最寵愛的妃子西施常對井梳妝，宛若天鑒在茲。所謂「鑒」，
指的是古人在月下承露取水的器具，《周禮》記載：「春始治鑒」，而吳王
夫差就喜歡鑄「鑒」，故王伯臣取「鑒如」，正是引經據典地借喻吳王夫差
「春秋鑒」之典故。唐人沈佺期詩曰：「天鑒誅元惡，宸慈恤遠黎」，[32] 意
在比喻天鏡可鑒人之善惡，王伯臣似即借此隱喻自己可以觀察往昔，鑒往
知來，說經教化於民。王伯臣是庶族中的讀書人，知書達禮，信守仁義忠
孝，多以寓教為業，學優不仕；世代居草茅而不憂，自知天命，與世無
爭。如前所述，王伯臣這支太原王氏，為了避蒙古族征服而遷徙到南方，
生活繁衍於江浙一帶，並以經書、詩畫傳家。

據《虞山畫志》記載，王伯臣為「石谷四世祖，花鳥師崔子西（崔

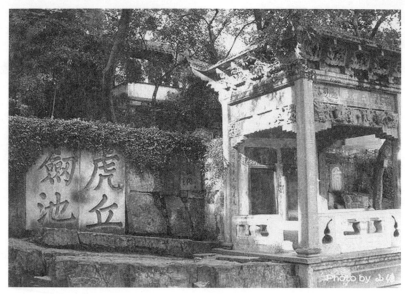

圖6　虎丘劍池

白），寫意尤勝，爲石田（沈周）所稱」，[33] 可知王伯臣善畫花鳥，遠宗北
宋宮廷畫家崔白，手法細緻，形態逼真，生動傳神，尤善於描繪郊野之外
秋冬季節的花鳥，以寫意取勝，富有逸情野趣。而其「為石田所稱」，石田
即明代著名畫家沈周（1427－1509），字啟南，號石田、白石翁，長洲（今
蘇州吳縣）人，家學極為淵博，由於遵祖宗遺訓「勿以仕宦累身」，所以終
生不應科舉，僅以丹青自適，並多結交文人士儒，優遊林下，以唱酬詩歌
書畫自娛。沈周書學黃庭堅，詩學白居易、蘇軾、陸游。山水早年取法董
源、巨然、李成，中年以黃公望為宗，晚年熱衷於吳鎮畫風，於博采眾家
之長中自拓新意；花卉鳥獸亦意趣盎然，開「吳門畫派」，為一代宗師。沈
周家住距蘇州二十餘里的相城鎮，與常熟、虞山近在咫尺。其為人寬厚，
弟子門生很多，除吳門弟子唐寅、文徵明外，吳麟、李著、王綸、陸治、
陳淳、周之冕、孫艾等亦都出自其門。但文獻中卻沒有王伯臣入室沈周的
記載，筆者在沈周詩文集中也未尋找到王伯臣拜師沈周、或與之同遊虞山
的蹤跡，只尋得一首〈同心堂為濬川王氏賦〉寫道：

　　王氏諸郎有德馨，芝蘭玉樹倚春庭；老偕鬢雪三人白，食共炊煙五

世青。不聽婦言家免禍，每書忍字座爲銘；何當把酒高堂上，爲爾臨風詠鶺鴒。[34]

詩中講的是濆川有王氏三兄弟，情誼深厚，才貌出眾，兄弟同心，恆共努力，孝敬高堂。他們居濆川已「食共炊煙五世青」，知書達禮，講究中庸禮讓，有著如蘭一般芬芳的美德，倍受沈周讚美。

這裡提到的濆川王氏諸郎，有可能即是王伯臣的族叔、伯輩，也就是與沈周同鄉、居蘇州相城的王錡（1433－1499）、王淶（1459－1528）父子；由於其家族世居荻扁（今蘇州相城太平鎮王巷村），所以也稱「荻扁王氏」，同屬三槐太原王氏的一支，其一世祖正是當年伴隨宋高宗南遷、後安居於荻扁的王皋，與王伯臣、王鼋家族一脈相承。王錡、王淶父子，家境殷實富足，過著悠閒的生活，如王錡自述：

> 余家舊有萬卷堂，藏書甚多，皆宋、元館閣校勘定本，諸名公手抄題志者居半。內有文公先生（朱熹）《綱目》手稿一部，點竄如新。又藏唐、宋名人墨跡數十函，名畫百數十卷，乃玉潤所掌。又有聚古軒，專藏古銅鼎彝……皆有款志。[35]

他們並常與沈周、吳寬、祝允明、唐寅等名流相聚酬唱，尤其王淶臨摹沈周畫作幾可亂真，其畫多署沈周款，又以其翰墨風流能與沈周同調，故時人往往割其名而托之以沈筆。如明代書畫家陳元素即以詩詠王淶曰：

> 高人性情和，能以茗爲酒；醉來忽濡毫，化工在其手。山水皆精靈，人樹亦抖擻；近友白石翁（沈周），遠狎雲林叟（倪瓚）。[36]

講的即是王淶雖是臨摹沈周畫的高手，然而世人多知沈周，而不知王淶。王錡、王淶父子與王伯臣既是同宗系的族親，王伯臣善畫花鳥亦同樣「爲石田所稱」，可見他們之間似乎存在著某種關聯。從地圖上看，沈周居住的相城鎮西宅里村，向東南是王伯臣所住的虎丘，再向西南方向就是吳中地

區的木瀆古鎮（即瀆川），距太湖只有五公里，瀆川王氏正居住於此。由此可知，他們彼此之間實有緊密的地緣關係。如同清中期的蘇州文人沈德潛[37]（1673－1769）在《說詩晬語》所描寫的，這裡民多聚族，家有宗祠，敬耆長，老者出，子弟追隨扶掖，煢獨者，眾扶掖之，自足自樂地繁衍生息。

　　沈周以八十三歲高齡辭世（1509），他逝世那年仍是飄然若仙，精神矍鑠，作畫如常，還應友人之邀，赴宜興遊善卷洞，作畫賦詩。史料中雖然沒有沈周與王伯臣交往的記錄，但「為石田所稱」這樣的口吻，應當是對晚輩的讚賞，由此可以推測，王伯臣生卒年應晚於沈周，他有可能因同族遠親王淶與沈周交往甚密，又是摹仿沈周的高手，遂借助王淶與沈周兩家的交情，請沈周賞閱自己的作品，但說到拜師沈周門下、成為忘年之交，就談不上了。

二、祖父王載仕好野遊、淹通典籍

　　據清人孫夢逵〈明邑庠生浮玉王公傳〉載：

> 王載仕，字浮玉，宋忠臣堅之後……載仕幼穎異，見者稱奇，童年
> 十六，入邑庠為校官弟子，非所好也。性卓詭，耽奇好遊，嘗裹數
> 月糧，觀泰山日出，歸涉大江，越牛渚而西望九華，陟匡廬，登臨
> 吊古，獨立蒼茫；繼乃卜築西泠，日徜徉於段橋曲院之間，晚而倦
> 遊，乃結廬虞山之北麓，老屋數椽，藤蘿蔽虧……載仕博學宏覽，
> 尤邃於詩。[38]

由文中可知，王載仕自幼聰慧，少年時經常觀摩父親王伯臣作畫，隨意摹仿，頗有生氣。成年後喜歡遊歷，曾攜帶乾糧，徒步遊蘇州、婁東、嘉興、紹興、南京、安徽等地，登泰山看日出，攀廬山觀瀑布，神遊其間。其早年定居於西泠，此地與西湖、西溪史稱「三西」，千百年來有無數的文

人墨客在此登覽勝景。王載仕每日踏著崎嶇的山徑，徜徉於人煙曠絕、草木秀蔚的人間仙境，汲取大自然所賦予他的繪畫素材，所畫山水正彷若他所遊歷過的群玉之山，千巖萬壑；在畫風上則宗師黃公望，清新率意，閑窗自怡。王載仕因家境貧困，嘗將畫作拿去賣錢換米，「雖一縑半素，逾於盈丈，顧弗自寶秘」，[39] 由此可知他的繪畫作品價格不低，很受世人追捧。《虞山畫志》載王載仕其人：

> 志尚高雅，隱居白茆，山水、人物、花鳥俱擅長，與嚴道士（嚴澍）交酬唱無虛日，晚年結茆桃源澗左。[40]

他寓教為業，教授同鄉庶老、童子六藝丹青，深受當時吳中名流尊崇。

《江蘇藝文志》蘇州卷[41] 也記載，王載仕博學嗜古，精於鑒賞，淹通典籍，尤深經學，從他的號「鼎卿」，也能看出他崇尚經學的思想取向。宋人楊甲，字鼎卿，又字嗣清，宋孝宗乾道二年（1166）進士，一生鑽研經學，撰有《六經圖》。王載仕效仿宋人楊甲的字「鼎卿」，作為自己的名號，可見他對「五經六藝」有多麼地執迷。事實上，在明代隆慶、萬曆年間（1567－1620），受到皇帝提倡經學、並以之作為取士標準的影響下，當時社會上尊經之風甚為興盛，文人士子莫不將研究經學典籍奉為時尚，尤以蘇州的《易經》、常熟的《詩》、光福的《春秋》聞名天下。蘇州、常熟、光福咫尺相鄰，南宋時，這一帶已是民灶千餘、阡陌交通的繁榮郡縣，聚集著眾多文人雅士。然而，晚明經學的興起，卻導致朝野上下空談心性，經學氾濫，以至於開始有部分尊儒者致力於尊經復古，提倡恢復漢代的「六藝」之學和《周易》中的「象數」之學。而另一些文人則轉而接受了義大利傳教士利瑪竇（1552－1610，1583年入中國傳教）的「六經上帝說」；還有一些文人厭棄仕宦，潛心歸隱，求禪問道，寄情山水，狂狷怪癖成為他們的特性追求。王載仕晚年時也感覺世風日下，心情倦怠，於是棄去雜作，專心於五言、七言詩賦，常與同里的嚴澍（明嘉靖年間武英殿大學士嚴訥之子）詩酒唱和，過著有屋可居，有田可耕，有書可讀，有酒可沽，淡泊自在的生活，並有多部詩集著作，但遺憾的是當時已多散佚。

王載仕後遷居虞山北麓，與錢謙益同鄉同里，彼此為鄰，兩人交誼甚篤。王載仕時為明庠生，好詩文，錢謙益即贊之曰：「兆吉（載仕）之文可通天下」。[42] 錢謙益（1582－1664），字受之、號牧齋，晚號東澗老人，明萬曆進士，南明時任禮部尚書，後降清，充明史副總裁。他是明末清初的文壇領袖，有東林黨魁、文壇祭酒的桂冠。他的一生是是非非，跌宕起伏。娶江南才女柳如是（1618－1664）為妾，柳氏精通音律，作畫嫻熟簡約，名聞鄉閭。錢謙益在明末御史錢岱（1541－1622）舊所「小輞川」的原址上築半野園，借虞山之景，四周環亭，水榭假山，修竹古木，夏日荷香數里，昔日極為富麗堂皇，園內更築有「絳雲樓」，用以藏書。錢謙益隱居山莊十餘年，積書而讀，丹鉛治學。不過，晚年的錢謙益生活極為窘迫，據他自述當時的處境是：

> 殘生天與慰途窮，是處雲霞媚此翁；卜宅已居青嶂裡，移家仍在翠微中。[43]

生活家計亦皆恃賣文維持。時逢清兵南下，社會動盪不安，致使他在受王載仕請託而撰寫的〈王氏南軒世祠記〉中寫道：

> 流風澆薄，家訓刌敝，衣冠華冑，天屬近親，靡不家饗梟羹，人懷鴟饗。[44]

以此感歎世風日下，世態炎涼。此外，錢謙益亦曾跋王載仕所書華嚴經，而在《錢牧齋尺牘》中甚至收錄有〈與王兆吉〉尺牘五通，並在第五通尺牘中戲稱調侃自己：

> 生平有二債，一文債，一錢債。錢，尚有一二老蒼頭理直，至文債，則一生自作之孽也。承委〈南軒世祠記〉，因一冬文字宿逋未清，俟逼除時，當不復云祝相公不在家也。一笑！[45]

講的就是錢謙益承諾王載仕撰寫〈南軒世祠記〉，然而卻遲遲未能完成一事。

王載仕生有二子豢鼇、豢龍，次子王豢龍（王雲客）即是王翬之父。

三、自在逍遙的王雲客

王翬的父親王豢龍，字雲客，擅畫山水，生三子一女，王翬為其長子。王雲客生長在晚明社會大變動的時期，眼見兵亂賊禍、水旱蝗震接連不斷，百姓苦不堪言，更目睹了那些把持鄉里、侵吞小民，敗壞社會風氣的貪官污吏。只不過，雖說在以經學取士的明代，謀求仕途並不費力，然而王雲客是一個為謀生計的職業畫家，對他而言，尚談不上厭棄仕宦、熱衷歸隱，只是他的祖輩們世代布衣，淡泊名利，從未問經仕途，惟好博學嗜古，不僅是淹通典籍的讀書人，更是沈周的忠實追隨者，深信仕宦累身，更相信「牛背穩於車」，故而追求以茶酒助樂的蕭閑生活。惲壽平曾作詩〈奉贈尊人雲客先生并呈令嗣石谷長兄教定〉，即云：

> 春風驅萬木，浩然神襟開；清雪照山閣，古香含珠胎。芝草凝眾芳，誰能掩蒿萊；瓊樹綴高柯，嵯峨依蒼苔。鈿錦故家珍，絓組等風埃；半壁覆雲衣，五色亂相吹。拂拭光憑陵，旖旎復徘徊；嵐影墮玄酒，微風動金杯。散髮弄海雲，況見金銀臺；滄州在君指，紅泉泛庭隈。吹簫招洪崖，宛宛赤螭來；元氣分盤迴，華鬟方嬰孩。[46]

至明末清初，朝代更替，民心渙散，不得志的文人往往借詩畫以寄託胸中塊壘、不平之氣，於書畫雅聚中晝夜豪飲，尋求精神慰藉與平衡。在1677年惲壽平為王雲客所畫的《槐隱圖》冊（北京故宮博物院藏）中，即描繪枯木竹石小景，一片孤寒天地，並有惲壽平自題云：

幽澹荒寒之境，非塵區所有，吾將從髯翁遊此間，堪相樂也。

惲壽平與王雲客子王翬情如兄弟，兩家世交甚好。據《書畫鑒影》記載，康熙二年（1663）王雲客造訪惲家，七夕將歸，便向惲壽平索討詩畫，惲壽平於是畫《風林雲岑圖》（北京故宮博物院藏）贈之，並題字曰：

> 琴川雲客王先生將歸，索予畫并索予詩，因展紙縱筆寫風林雲岑，荒率蕭亂，全遺象似，兼乏神骨，幸勿與令嗣石谷子觀之，使笑爲不愛家雞也。[47]

故惲壽平於《槐隱圖》冊所題應爲知言，孤寒之境乃王雲客的娛情之地，亦可見他追求超凡脫俗的境界。

熱衷於儒教道統的王雲客，過著「剪燭清樽開昔酒，焚香活火試新茶；雨收殘照看歸鳥，風過疏林數落花」[48]的田園生活。他在作畫上亦多取材山水、花鳥、梅蘭竹菊和木石等，講求筆墨情趣，強調意韻，追求洗盡塵滓、獨存孤迥的禪學意境，而享受自己斂容而退、恬淡寧靜的生活樂園。

由他人所繪製的王雲客畫像，亦可得見他在時人眼中的形象。康熙十四年（1675），王翬的弟子楊晉（1644－1728）爲祝賀王雲客七十大壽，作了《王雲客騎牛圖》軸（2004年上海拍賣行春拍），自識：

> 歲次乙卯（1675）朔時，雲翁先生七十大壽，因寫小照奉祝。後學楊晉。

此圖特意畫了王雲客乘坐在牛背上、手捧漢書的模樣，傳達出他承襲父親王載仕淹通典籍、喜讀經書，享受著布衣牛車的田園生活。由於此時王翬畫名已傳揚天下，故各路名人好友亦紛紛爲其父賀壽，如王時敏賀：

> 短笠籠頭，單襦挂身。天庭黃色，靄乎如春。軒軒霞舉，若遺世而

絕塵，人以爲輟耕之野老……千百世下，豈祥光紫氣，復氳氤盤結于虞山之畔，尚湖之濱，而遇此騎牛之人。

王鑑賀：

其性好逸，不乘車而戴笠，其志倦游，故適隴而騎牛，所未忘者，詩書之樂。

錢陸燦賀：

畫圖五世聞弦響，服食全家有蕨薇；祝壽尊開容泛愛，百年分我釣魚磯。

董文驥賀：

今古丹青獨擅場，芝蘭玉樹正芬芳；看山好友詩盈壁，剪燭文孫書滿床。

徐乾學賀：

儒雅風流屬右丞，千秋烏目見雲仍；摩挲圖史尊三代，笑傲公卿屈五陵。米氏元暉爲令子，陶家栗里是傳燈；近看處士松門裏，南極星光徹夜增。

莊同生賀：

微君嘉遁傲松筠，甲子周天又一旬；坐上吹笙人倚玉，屏間洗爵燭燒銀。身經五岳圖將遍，書對千家論最新；自是三槐綿澤久，春秋應許大年椿。[49]

透過這些詩文，讓我們看到了王雲客兒孫繞膝、盡享天倫之樂的情景。而王雲客此時雖已是古稀老人，但在《王雲客騎牛圖》軸中，容貌仍是朱顏鶴髮，與友人飲酒、茗茶、結伴巡遊，在鄉里不耕不讀，呈現出唯獨好效仿老子李耳騎牛的鮮活形象。

四、王翬的少年時代

崇禎五年（1632）農曆二月二十一日（或四月十一日），王雲客的長子王翬出生在常熟古里鎮一個風景如畫的白茆塘畔小山村。傳說他出生時，滿屋飄溢著墨香。

虞山當地民風淳厚，崇尚文化，素以私家藏書之富而聞名，珍藏古籍與書、畫、琴、印等諸多藝術文物。此外，這裡的文人亦盛行抄書之風，多好書法，又兼工繪畫、治印、撫琴，所以文史書畫皆有名人。如前所述，王翬父親王雲客即與晚年隱居白茆塘畔的文壇領袖錢謙益世交友好，錢氏除了在其半野園內的絳雲樓藏書，也兼藏鼎彝書畫。另有藏書家兼刻書家的毛晉（1599－1659），亦與王雲客素有交往，在常熟七星橋構築汲古閣、目耕樓，其珍藏多為宋元刻本。王翬少年時經常為了讀書看畫而拜訪絳雲樓和汲古閣。錢謙益曾贈王翬詩云：

> 烏目山頭問隱淪，陰林席箭喜長貧；畫矜王宰留真迹，人說黃公是
> 後身。拂水千岩為粉本，小山一畝作比鄰；何妨爛醉湖橋月，撈得
> 長瓶付酒人。[50]

從中可以得見，晚年隱居虞山北麓的錢謙益，與王翬多有往來，並且把年少的王翬比作黃公望再現。

王翬自幼受到家鄉讀書、繪畫風氣和家學的薰陶，年僅六、七歲就能用蘆荻畫壁，狀枯木老幹，有奇才天賦，誠如他所自云：

童子時即嗜翰墨，得古迹眞本，輒摹仿數紙，必得其神乃已。[51]

當時有同鄉同輩畫家張晞，因「善承家學，弱歲宗石田翁，往往作贋，本人莫能辨」，[52] 王翬遂拜其父張珂為師，學習黃公望之筆法。張珂，字玉可，號眉雪，一作梅雪，又號碧山小癡，擅畫山水，學黃公望，層巒疊壁，高樹深林，能出新意。王翬從小就隨父親徜徉於虞山的名山麗水，領略山川大自然的情韻，仰承家學，加之拜師習畫，年紀輕輕就已善於臨摹古人，十餘歲就能賣畫，聊謀升斗。清順治七年（1650），王翬十九歲，他的畫作已受到鄉閭友人的青睞，此時期存世作品有兩幅。

　　一是現存臺北國立故宮博物院的《仿古山水圖》冊十二開，其中一頁題：「耕石齋見梅花庵主小幅，戲擬其意」。「耕石齋」是與王翬同鄉的明末詩人、亦為名族英雄的瞿式耜之藏書齋。瞿式耜（1590－1651），字伯略，一字起田，號稼軒，萬曆四十四年（1616）進士。崇禎時任諫官，得罪當政，革職家居。隆武二年（1646）擁立桂王，永曆四年（1650）桂林陷落，隔年不屈英勇就義，遺作有《耕石齋詩》。瞿式耜生前與錢謙益及其門生馮舒、馮班、族孫錢曾等東南詩社的成員往來密切。王翬父子與錢謙益、瞿式耜既是同鄉，又為世交，因此王翬為瞿式耜畫此《仿古山水圖》冊，當在瞿式耜赴難之前。此冊頁分別臨仿董源、巨然、郭熙、趙伯駒、馬和之、高克恭、唐棣、黃公望、倪瓚、王蒙諸家，全冊構圖山巒簡略，筆墨疏朗，多重筆而粗放，大致摹仿明末吳門及近人筆下的宋元諸家。

　　二是《山川雲煙圖》橫幅【圖7】，畫虞山西北的破山興福寺僧舍，只見山間雲蒸霧漫，奇松虯曲，掩映著山陰深處的廟宇亭閣，在雲霧中若仙若幻，其間流水潺潺，景致幽雅，所畫完全是家鄉虞山的真景。細審此畫，十九歲的王翬已經把山川長林、煙雲出沒，烘染得蒼潤適度，很有元人畫家筆意。在時隔六十五年後的康熙五十四年（1715），八十四歲的王翬又重題這幅作品。畫中鈐有王氏印七方，分別是「臣翬之印」、「上下千年」、「王翬之印」、「石谷」、「天放閒人」、「來青閣」及「耕煙散人時年八十有四」。

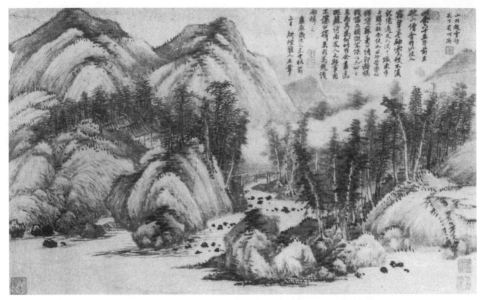

圖7　清 王翬《山川雲煙圖》橫幅 1650年 紙本設色 36.9×60.9公分 蘇州博物館藏

　　這時的王翬受家庭生活環境所限，其摹仿尚在借徑近人而師古人，不免「爲世俗流派拘牽，無繇自拔……臨穎茫然，識微難洞」。[53] 王翬曩時曾借摹錢謙益家藏《洪谷子》長卷，雖能仿摹逼肖，但不能尋流溯源，受眼界所限。順治六年（1650）孟冬十月，錢謙益所築絳雲樓失火，大部分藏書及名人書畫俱被燒毀，使王翬失去一處臨摹學習之所。然而，少年王翬對繪畫藝術有一種與生俱來的悟性和偏愛，或者說是家庭傳承與藝術基因的遺傳吧，註定了他日後將會以畫名獲致世人的高度讚譽。

肆、王翬與太倉王鑑、
王時敏的師生情緣

　　太倉地處婁江之東，亦稱婁東。此地歷史久遠，與吳地吳文化同源。明末畫壇以「吳門畫派」占重要地位，「吳派」正與江南一帶人文風氣及文人審美趣味的特質息息相關，他們嚮往山林隱逸，寄情林泉。至清初，山水畫興盛，可謂畫風眾多，流派林立。而在太倉則誕生了一個以江南隱士畫家為主體，崇尚五代董源、巨然，追隨「元四家」，講究師承和筆墨技法出處，力求「師法造化，師古求新」的畫派，這就是以明末清初王時敏、王鑑、王原祁為核心的「婁東畫派」。王時敏、王鑑、王原祁均出身太倉名門望族，他們之間不僅有著師友親屬關係，在繪畫風格與藝術思想上，亦都受到明代著名畫家董其昌（1555－1636）的影響，與後來王翬開創的「虞山畫派」相互依託。這四位畫家被稱之為清初「四王」，受到上至皇帝、下至文人商賈的極度推崇，奉為畫壇正統，稱雄中國畫史近三百年，榮耀輝煌盛極一時。

一、幸遇王鑑

　　王鑑生於萬曆二十六年（1598）（一說萬曆三十七年〔1609〕），卒於康熙十六年（1677），字玄照，後為避康熙帝玄燁的名諱，改字圓照、元照，號湘碧，又號染香庵主。王鑑為崇禎六年（1633）舉人，八年（1635）以祖父王世貞（1526－1590）蔭左府都事，十二年（1639）授廉州知府。入清不仕，罷官後歸故里，從此絕於仕途。據《清史稿》記載，當時王鑑：

就弇園故址，營構居之，蕭然世外。與時敏砥礪學畫，以董源、巨然為宗，沉雄古逸，雖青綠重色，書味盎然。後學尊之，與時敏匹。康熙十六年（1677）卒，年八十。[54]

說的即是王世貞在太倉修建的「弇山園」，到王鑑這代已逝去昔日之繁華。王鑑歸隱田園後，即身居此陋室，潛心書畫，別無他求。《國朝畫識》中記載了王鑑學畫之刻苦，以及家學對其影響之深：

（王鑑）弇州先生孫也。弇州鑒藏名跡，金題玉躞，不減南面百城，鑑披閱既久，神融心會，領略為深，其舐筆和墨蓋有源流矣。[55]

豐富的家藏，為王鑑學習及臨摹歷代名畫真蹟提供了良好的條件，使他摹古功力很深，筆法非凡。然而王鑑之畫得宋元神髓，卻不徒以形似，其神韻還能超越古人，正如王鑑自己所言：

人見佳山水，輒曰如畫；見善丹青，輒曰逼真；則知形影無定法，真假無滯趣，惟在妙悟人得之。[56]

《國朝畫識》亦載王鑑：

精通畫理，摹古尤長，四朝名畫，見輒臨橅，務肖其神而後已。故其筆法度越凡流，直追古哲，而於董、巨尤為深詣。[57]

王鑑的摹古並非單純地臨摹，而是有著更多新意的摹古創作，可說是托古人之名寫自己心中創意。

順治八年（1651），年方二十歲的王翬，隨祖父與父親，從盈盈隔水的小山村遷居到虞山北麓桃源澗下的洗馬池【圖8】。那裡山谷幽幽、溪水潺潺，雨後飛湍急瀉於山石之間，若逢春日，有桃花落水，飛紅流翠，極為

綺麗。地方誌稱洗馬池：

> 山峰巖旁出，四面如一。頂平坦，有洗馬池。縣北五里有鳳凰山，
> 山北有牙門城。[58]

虞山北麓的山坳裡，還有一座興福寺；而在拂水巖頂端則有一巨石相疊的
縫間，被稱之為劍門，王翬的「劍門樵客」，應是遷徙至此地後所起的名
號。王翬父輩雖是世儒布衣，但在邑中以博雅為鄉閭推重，故遇王翬一族
定居虞山的喬遷之喜，邑中一些文人、畫家紛紛前來賦詩祝賀，有明末遺
民譚爾進、陳煌圖[59]、王維寧[60] 等人。這年，王翬也在隱湖（昆承湖）毛晉
的汲古閣，與王時敏的長子 ── 婁東詩人王挺（1619－1678）相識並結為
好友。

圖8　位於虞山北麓的桃源澗

順治七年（1650），吳江一帶的文人成立了驚隱詩社，「以故國遺民，絕意仕進，相與遁跡林泉，優遊文酒，芒鞋箬笠，時往來於五湖三泖之間。」[61] 當中成員如錢謙益、吳偉業（1609–1671）、王挺、歸玄恭、孫永祚[62] 等人，多為學養深厚、名動三吳的高士，博學能文，為人慷慨，輕財好施，篤於友誼。此時王翬雖然年輕，但繪畫技能在邑中已小有名氣，也結識了許多文人志士，開拓了自己的眼界，更重要的是得以投入王鑑門下習畫。

王鑑的家鄉太倉，距風光秀麗的虞山一晌之遙，就王翬拜師一事，歷來有幾種傳說：一種說法是順治八年（1651），王翬得知太倉王鑑來虞山遊覽，便慕名前往拜見，並呈上自己所畫的扇面，王鑑看了甚是喜歡，認為王翬聰明，為可造之材。另一種說法，則是王翬託同鄉江西布政使孫朝讓[63]，將自己的作品轉呈王鑑，那時正好是中秋的晚上，孫朝讓於山堂宴請王鑑，並呈上王翬所畫的扇面：

> （王鑑）把玩贊嘆，攜之袖中……師握余扇，注視不釋手。酒半，遍示諸客，稱許過當，一座盡驚。隨命其客邀致，翬得以弟子禮見，因出董文敏（董其昌）所圖長卷，指點誰誘，鄭重而別。[64]

順治九年（1652），王鑑致書王翬前往婁東太倉相會，信中寫道：

> 中秋分袂，又值小春時候矣，無時不懷想高風，諒吾兄比同此意，小齋雖未構就，小婿處亦可下榻，煙翁（王時敏）、梅翁（吳偉業）俱渴欲相晤，乞即命駕一來，縱觀古人眞迹，一大快事。

可知王鑑誠意邀請王翬至太倉，與之共觀古人名蹟，並告知王翬，王時敏和吳偉業都渴欲相晤。雖然王鑑年長王翬三十四歲（或二十三歲），但字裡行間無不表現出對王翬的尊重，視其為好友；此事在王翬的《清暉贈言》中亦有詳盡的記載。[65] 而王翬自結識了王鑑後，也由一個徜徉於市井、靠臨摹作偽維生的職業畫家，進而獲得了超越舊有視野的機遇，有緣躋身於畫

苑精英之列，實是他人生中的一大幸事。王翬到太倉後，與王鑑結成了忘年之交，王鑑觀其筆墨實遠出近代名人之手，於是命王翬「十日畫一水，五日畫一石」，學習古法數月，並出示家藏宋、元稿本逐一指教，促使王翬的畫技大有長進。王鑑並贈詩云：

三絕如今更有誰，君家丘壑我應師；別來又見梅花發，回首春風幾度思。[66]

王鑑也常往來王翬的家鄉虞山，順治十年（1653）二月，他即再度遊虞山拜訪錢謙益，與之放舟暢遊煙嵐高曠的拂水巖，並以寫實之筆即興描繪虞山拂水巖的清幽勝景，成《拂水巖圖》軸【圖9】，畫中自題：

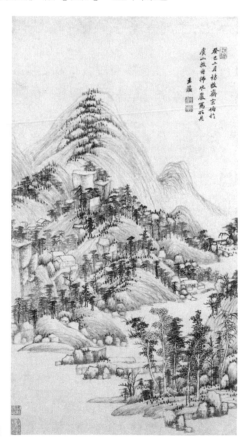

癸巳（1653）二月，訪牧齋宗伯於虞山，放舟拂水巖寫所見。王鑑。

王鑑對王翬不僅有著知遇之恩，後來還將王翬轉託給王時敏，請他繼續培養王翬。至此，王翬拜師婁東二王，成為他繪畫生涯的重要轉折。

圖9
清 王鑑《拂水巖圖》軸 1653年
紙本墨筆 67.8×31.3公分 北京 故宮博物院藏

二、轉拜王時敏門下

　　太倉的另一支王姓望族，即是王時敏家族，世人稱之為「四代一品」，即是指王錫爵與兒子王衡、孫子王時敏、曾孫王揆及五世孫王原祁（1642－1715）均為朝廷一品大員。王時敏（1592－1680），字遜之，號煙客、懦齋、西田主人、歸村老農等，明代萬曆四十二年（1614）入京，官至太常寺少卿，人稱王奉常，後於清順治四年（1647）秋回歸故里，下榻西田別墅。王時敏之所以決定淡出仕途，原因在於：

> 世道交喪，江湖日下，九日繁華，皆同逝水。故而惟望安閒一飽，時時訓導兒孫痛洗紈袴之習，敦睦相處，慎收奴僕，早完國課，以務崇儉德，恪守素風，讀書為善，借此洗去心中「降清失節」的苦悶。[67]

自此之後，他專事筆墨，把精力完全寄託於繪畫，與兒孫們耕讀於西田別墅，自喻是為避戰亂而入幽谷的桃花源人。據《國朝畫徵錄》記載：

> （王時敏）每得一秘軸，閉閣沉思，瞪目不語，遇有賞會，則繞床大叫，拊掌跳躍，不自知其醡狂也。[68]

足見其乃是性情中人。王翬與王時敏長子王挺早年相識於隱湖毛晉府上，故王時敏對王翬早有耳聞，但當他見到王翬的畫作時，仍異常驚歎道：

> 此煙客師也，乃師煙客耶？[69]

王時敏認為繪畫要有天賦，性靈乃是天生而來，非人力所及，而「石谷天資靈秀，固自胎性帶來」，[70] 於是欣然收王翬為門生；此時王時敏已年過花甲，而王翬年僅二十二歲。王時敏家藏亦甚富，曾以重金購進董其昌舊藏二十四幅宋元名蹟，其中有范寬《溪山霽雪圖》、王蒙《秋山草堂圖》、陸廣《丹臺春曉圖》、董源《龍宿郊民圖》、《瀟湘圖》、《溪山行旅圖》、《夏

山圖》、巨然《雪圖》、李唐《萬壑松風圖》、黃公望《陡壑密林圖》、吳鎮《關山秋霽圖》、李思訓《蜀江圖》、《秋江待渡圖》等，並且：

> 嘗擇古迹之法備氣至者二十四幅爲縮本，裝成巨冊，載在行笥，出入與俱，以時模楷，故凡布置設施，鈎勒斫拂，水暈墨彰，悉有根柢。[71]

因為這樣，王翬也得以盡情綜觀前人名蹟數百種。王翬在《清暉贈言》中也回憶起當年與老師王時敏相見時的情景：

> 公一見如故，館之弇舍，周臣與端士（王揆）諸公晨夕侍側，語下往往契合，因盡發家藏宋元名迹，相與披尋議論，指示宗派，悉有依據。翬益快聞所未聞，由是盤礴點染，頗能涉其津涯，與古人參于毫芒之間，會諸意象之表，皆兩公之教也。[72]

拜師那天，王時敏以上賓待之，當時還有王時敏的次子王揆、周臣等友人，與王翬朝夕相伴，言語契合。王翬觀摩老師家中所藏宋元名畫，與古人參于毫芒之間，研深入微。王時敏則對王翬提攜延譽，悉心栽培，諄諄誨導，還將保存數十年、當年董其昌為他所臨摹的王維、荊浩、董源、米芾、李成等人之樹石畫卷贈與王翬，並對長子王挺說：

> 石谷眞異人也，其畫直逼宋元，深入古人堂奧，丘壑則古人丘壑也，筆墨則古人筆墨也……是何修而至此，或者天授非人力歟？[73]

除了師生常有合作之外，王時敏甚至在自己所作的山水畫上，題寫「摹自石谷」，並且「遇人即爲之揄揚，石谷家本寒酸，煙客時資助之，約十年。」[74] 老師的恩遇豁達和學生的大器沉穩，在中國畫壇上留下了罕見的師生互敬佳話，由此也足見王翬的畫藝「迴出天機，超軼塵表，絕非尋常畦徑可及。」[75] 至此，王翬成為王時敏寵愛倍加的得意門生和忘年好友。

三、汲取婁東二王繪畫之精華

1、「沉雄古逸，皴染兼長」的王鑑

曾任蘇州知府的畫家張學曾，與王鑑為同時代人，他評述王鑑道：

> 廉州罷郡在強仕之年，顧盼林泉，肆力畫苑，筆墨之妙，海內推為
> 冠冕。[76]

對於以摹寫古畫見長的王鑑，王時敏亦稱其：

> 力追古法，于荊、關、董、巨勝國諸名家，無不醞釀胸中，馳驅腕
> 下，而氣韻位置往往有出藍之能，其為近代一人斷斷無疑。[77]

可知其特點不獨尊黃公望一家，更能從「元四家」直溯董、巨，心摹手
追，並且兼容南北，功力深厚，風格精詣。南唐董源、巨然生活在江南，
多畫江南丘陵，以及洲渚、溪橋與漁浦的曠逸景色，平淡而天真，蒼茫而
清潤，而這正是宋代以後文人畫家所追求的景境。元代山水畫大多以董、
巨為依歸，力求韻外之致。與王時敏相比，王鑑在仿古、臨古中，對文人
畫意趣的追求更為執著，畫路更為多變，臨摹功夫更深厚，誠如王時敏所
云：

> 廉州（王鑑）刻意摹古，所作卷、軸，一樹一石，必與宋元諸名家
> 血戰，力厚功深，久而與之俱化。不但筆墨位置咄咄逼真，而取精
> 去粗，秀逸高華，駸駸才殆將過之。[78]

順治十七年（1660），王鑑在剛建成的染香庵，與王時敏、王時敏的女
婿吳聖符以及弟子王翬聚會，切磋畫藝，並畫《仿黃公望山水圖》軸【圖
10】。王時敏在畫中題跋：

> 元四大家風格各殊，其源流要皆出於董、巨，玄照郡伯於董、巨有

專詣，所作往往亂真。此圖復倣子久，而用筆皴法仍師北苑（董源），有董、巨之功力，又有子久之逸韻，瓶盤釵釧鎔成一金，即使子久復生，神妙亦不過如此，真古今絕藝也。余老鈍無成，時亦欲仿子久而麄率疥癩，相去愈遠。今見此傑作，珠玉在側，益憼形穢，遂欲焚棄筆硯矣。歎絕媿絕。庚子（1660）仲冬王時敏題。

王鑑所繪多仿董源、巨然、黃公望、王蒙等，他於康熙六年（1667）年逾古稀時，畫了《仿吳鎮溪亭山色圖》軸【圖11】，此幅仿學吳鎮，難得少見。自題：

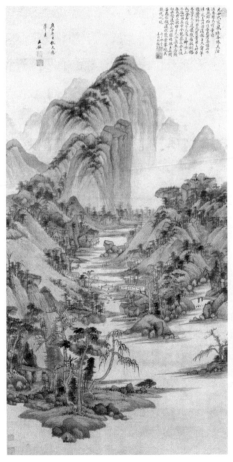

圖10　清 王鑑《仿黃公望山水圖》軸 1660年
絹本設色 122.5×61.5公分
北京 故宮博物院藏

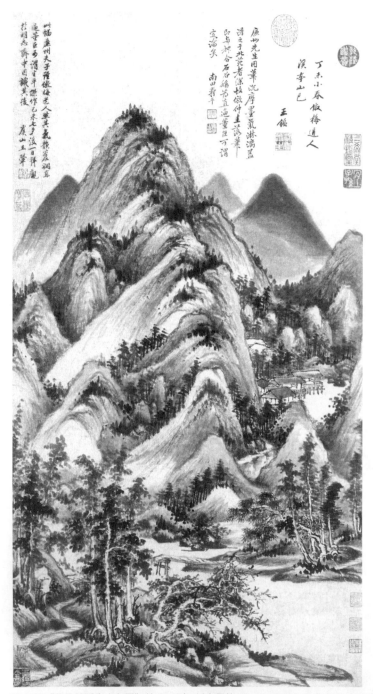

圖11　清 王鑑《仿吳鎮溪亭山色圖》軸 1667年 紙本墨筆 87.4×45.7公分 北京 故宮博物院藏

丁未（1667）小春，倣梅道人《溪亭山色》。王鑑。

時隔十三年後的康熙十八年（1679），王鑑已仙逝，王翬於明志齋中見到此幅作品，滿懷敬仰之情為老師題：

> 此幅廉州夫子雖倣梅道人，然其氣韻蒼潤，直逼董、巨，可謂生平傑作。己未（1679）七夕後一日，拜觀於明志齋中，因識其後。虞山王翬。

鈐「王翬之印」（白文）。惲壽平亦為之題跋：

> 廉州先生用筆沉厚，墨氣淋漓，蓋得之于北苑者深，故倣仲圭（吳鎮），落筆即與神合，石谷稱為直逼董、巨，可謂定論矣。南田壽平。

此件作品曾入內府及晚清書畫家秦祖永（1825－1884）藏之。

王鑑的繪畫特點與成就，在於他能夠汲取並轉化古人的筆墨結構，形成了自己豐富的山水畫語言。用墨濃潤，樹木蔥郁，溝壑深邃，皴法爽朗空靈，有沉雄古逸之長。王時敏題王鑑《仿北苑畫》總結道：

> 玄照骨帶煙霞，筆能扛鼎，凡宋元諸名家，無不供其采擷，而北苑（董源）更所專詣。此圖樹石蒼秀，煙雲變滅，尤稱傑作，且人物屋宇一一精絕，亦近代所罕見。文、沈以後一人，斷無疑矣。嘆服，嘆服！[79]

其畫中礬頭眾多，皴染並舉，多尖筆，墨色層次豐富，融合巨然、王蒙的畫意；兼作青綠重色，濃郁妍麗，卻自具風貌，文人的儒雅、清逸之氣躍然紙上。正如《桐陰論畫》稱其：

沉雄古逸，皴染兼長，其臨摹董、巨尤爲精詣，工細之作仍能纖不傷雅，綽有餘妍；雖青綠重色，而一種書卷之氣盎然紙墨間。[80]

王鑑收王翬爲弟子後，先教以書法，輔助其文學，再親授古人名蹟稿本，教以繪畫構圖，令其不可拘於一家規範，而要兼取諸家筆墨之長。康熙八年（1669），王翬繪有一幅《青山白雲圖》扇【圖12】，畫中自識：

嘗見高尚書（高克恭）《夏麓晴雲》、趙承旨（趙孟頫）《瀟湘水雲》、方羽士（方從義）《奇峰出雲》，此寫《青山白雲圖》，參用三家筆意，而設色兼師僧繇（張僧繇）沒骨法，不識得似古人神韻否？歲在己酉（1669）中秋前二日，請政穎侯盟長先生。虞山弟王翬并識於西爽齋。

這幅設色青綠山水扇面，清新明麗，蒼鬱秀逸，深受王鑑的影響，兼采三趙（趙令穰、趙伯駒、趙孟頫）法，誠如王時敏嘗評述王鑑：

年來更出入「三趙」，以穠麗爲宗，然高華秀逸兼而有之。[81]

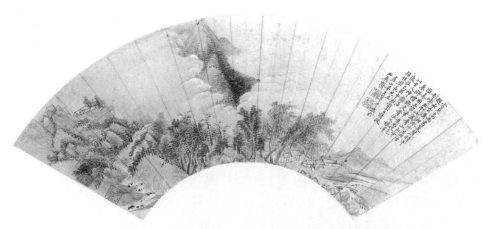

圖12　清 王翬《青山白雲圖》扇 1669年 紙本設色 16×51公分 北京 故宮博物院藏

加之取法元高克恭、趙孟頫、方從義及南朝梁張僧繇四家畫法精髓，貫通諸家筆意，可說是王翬師古而出新的早期重要之作。王翬師從王鑑數年，故能師法古人，融化自然，獨具面貌，而且不失古人之特徵。

2、「蒼秀高華，奪幟古人」的王時敏

王時敏認為：

> 畫雖一藝，古人于此冥心搜討，慘澹經營，必功參造化，思接混茫，乃能垂千秋而開後學。[82]

他認為繪畫要有天賦，靈性乃是天生而來，非人力所及，但通過後天的學養加以彌補，以勤奮脫去塵俗，也可現發靈機。順治九年（1652）春，六十一歲的王時敏隱居西田，為指導女婿吳世睿（聖符）而畫《仿古山水圖》冊共十二開【圖13】，畫後題跋：

> 余於畫道雖有癖嗜……於董（源）、巨（然）、三趙（趙孟頫、趙伯駒、趙令穰）、元季四大家無所不仿……日以古法浸灌心胸，而又專精熟習，乃臻工妙。……

圖13 清 王時敏《仿古山水圖》冊題跋

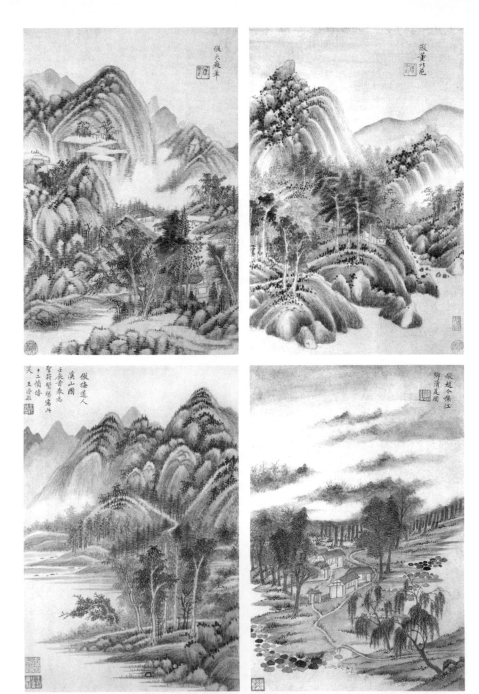

圖13　清 王時敏《仿古山水圖》冊（十二開之四）1652年
紙本水墨或設色 每開44.5×29.7公分 北京 故宮博物院藏

這一階段是王時敏繪畫創作的最佳時期，既有黃公望的鬆秀清潤，又取王蒙之縝密靈秀、倪瓚之疏簡勁峭、及吳鎮之淋漓渾厚。特別是他一生追求黃公望，到達執迷的程度。在《題自畫寄冒辟疆》跋中，他便坦言道：

> 追溯曩昔，藏子久（黃公望）一二真迹，自壯歲以迄白首，日夕臨摹，曾未仿佛毫髮。蓋子久丘壑位置皆可學而能，惟筆墨之外別有一種荒率蒼莽之氣，則不可學而至，故學者罕得其津涉也。[83]

王翬伴隨王時敏左右，自是耳濡目染，由他在康熙六年（1667）所作的《仿井西道人山水圖》扇【圖14】，便能看出深受王時敏的影響，構圖高遠，崇山峻嶺，蒼莽中透出娟婉，設色以黃公望的淺絳石綠為主，既有黃公望墨隨筆出的筆墨之妙，又能形神相互依賴映發。可見：

> 畫道亦甚難矣，功力深者，類鮮逸致；意趣勝者，每鮮精能，求其法韻兼得、神逸并臻，真不數數覯也。[84]

這幅《仿井西道人山水圖》扇，完美地描繪山川自然物象，表達意境，以取得形神兼備的藝術效果。王翬遵循老師的指導，創作山水畫要「實境」

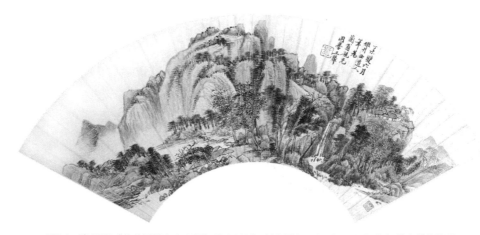

圖14　清 王翬《仿井西道人山水圖》扇 1667年 紙本設色 16×50.5公分 北京 故宮博物院藏

與「虛境」兩種表現元素並存，虛實相生，能夠天然如行雲，自在若流水，下筆柔潤秀逸，淡墨烘染，並與輪廓渾融相接，沒有拙、硬、滯、匠等「南宗」忌諱的弊病，又能得宋元山水畫中渾厚樸茂之氣象。正如老師所講：

> 畫不在形似，有筆妙而墨不妙者，墨妙而筆不妙者，能得此中三昧，方是作家。[85]

就如同寫文章一樣，故王時敏又引黃山谷（庭堅）詩云：

> 文章最忌隨人後，自成一家始逼真。[86]

王翬汲取了王時敏運筆的蒼渾老道，以及設色之古樸，加之構圖不拘一家的特點，不獨仿黃公望，而是融匯了董源、巨然、王蒙諸家，所畫作品仍不失古人面目。

總之，王翬幸運地拜在王鑑、王時敏門下，王鑑的特點是：行筆蒼秀，融宋元諸家墨法，變化出己意，自成一家，筆法遒美，元氣淋漓；而王時敏則規摹古法，日夕臨摹，研求黃公望畫法，筆墨蒼秀，大雅不群。兩家宗法，已是並傳千古。

3、王翬與婁東二王的差別

王翬拜師學藝前，就已經有很好的繪畫功底，又承蒙婁東二王老師的指教，讓他得以進一步：

> 縱攬右丞（王維）、思訓（李思訓）、荊（荊浩）、董（董源）勝國諸賢，上下千餘年，名迹數十百種。[87]

並且能夠用心感悟古人的筆法特點：

潛神苦志，靜以求之，每下筆落墨，輒思古人用心處。沉精之久，乃悟一點、一拂皆有風韵，一石、一水皆有位置；渲染有陰陽之辨，傅色有今古之殊。于是涵泳于心，練之于手，自喜不復爲流派所惑，而稍稍可以自信矣。[88]

王翬臨摹從不單純求形似，而是探尋畫理之精微，並對南朝謝赫所提出的「繪畫六法」：

一、氣韻生動是也，二、骨法用筆是也，三、應物象形是也，四、隨類賦彩是也，五、經營位置是也，六、傳移模寫是也。[89]

有著深刻的感悟。相較之下，婁東二王都曾任朝廷官員，是在野的文人官宦畫家，論其臨摹功底，自然不可同王翬等職業畫家相比。特別是明末清初文人畫盛行，文人畫家大多追求筆墨情趣，寄畫於娛，陶冶情趣，而更勝於對丘壑林木景致的物象追求，故他們往往將古人畫中的丘壑林木挪來挪去，隨意取捨。恰恰王翬深厚的繪畫功力頗得所仿古人各家神貌，對林泉景致的構築也周密不苟，景真境實，令婁東二王及同輩文人畫家望塵不及。王時敏即讚美王翬天資高，學歷富，下筆便可與古人齊驅；時人也將他與婁東二王並稱爲「江左三王」。雖然從王翬的早期作品中，還可看出他畫工的稚嫩工謹，但卻不失秀麗雅逸，這點是王翬「天機迸露」的夙慧。而王翬此番早期練就的摹古功力，也成爲他融宋、元諸家山水畫技法於一爐的第一階段，並受益終生。

伍、王翬與惲壽平、笪重光、查士標的松盟蘭契

中國文人雅士自古有擇佳節吟詩作畫，撫琴唱和，遨遊名山勝水的傳統。王翬的一生都在交遊中度過，早年王鑑、王時敏的伯樂之恩，使王翬以布衣躋身於官宦侯門，徜徉於常熟、太倉吳中地區，周旋於上層達官顯貴之間，同時也結交了一些明末遺民、落魄文人和以賣畫為生的職業畫家。其中又以惲壽平、笪重光、查士標三人與王翬的交情較為深厚。

一、金石之交 —— 惲壽平

惲壽平生於明崇禎六年（1633），初名格，字壽平，後以字行，改字正叔，號南田、雲溪外史、橫山樵者、甌香散人等。惲氏是武進（今江蘇省常州）的世家大族，惲壽平之父惲日初為崇禎六年（1633）副榜貢生，後出家為僧，法號明曇。出生於書香門第、仕宦之家的惲壽平，幼年時遭遇戰亂，被清兵俘虜，後遇靈隱寺方丈相救，歸家後仰承家學，經數年勤奮努力，詩格超逸，書法得唐代褚遂良神髓，擅畫山水則受到叔父惲向（1568－1655）之薰陶。惲向畫風初學董源、巨然：

> 懸筆中鋒，骨力圓勁，而用墨濃濕、縱橫淋漓，自成一派。[90]

其早年筆法氣厚力沉，晚年趨於倪瓚、黃公望的風格，惜墨如金，翛然自遠，筆意在倪、黃之間。惲壽平與王翬二人初學繪畫，雖均源自臨摹元四家，藝術旨趣相投，然而畫風卻是大相徑庭。惲壽平的人品落拓雅尚，崇

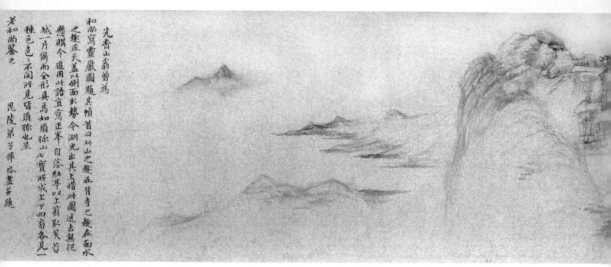

圖15　清 惲壽平《靈巖山圖》卷 紙本墨筆 20.7×107.2公分 北京 故宮博物院藏

尚氣節，因幼年飽受清軍入侵後的流離之苦，故而全身隱居、絕於仕途；他個性堅貞不媚，不侍權貴，靠賣畫維持一家生計。

　　《南田畫跋》記載王翬與惲壽平第一次合作繪畫，是在順治十三年（1656）春。當時二十五歲的王翬，隨王時敏初遊毗陵（常州），客居唐宇昭[91]（1602－1672）半園書齋觀畫，與惲壽平不期相遇，二人一見如故，斟茗徹夜暢談，相處甚樂，從此結成情如兄弟的畫中密友。那年，二人即合作臨摹倪瓚的《漁莊秋色圖》軸，十八年後，惲壽平於畫上再次題詩：

> 江城風雨歇，筆硯晚生涼；囊楮未埋沒，悲歌何慨慷。秋山翠冉
> 冉，湖水玉汪汪；珍重張高士，閑披對石床。[92]

以此感歎二人昔日情懷。康熙元年（1662），王翬再度客居唐宇昭的半園四并堂，與唐宇昭有筆墨之契，為其臨摹家中所藏歷代名蹟。這段期間，王翬、惲壽平常在此地相聚，暢敍共飲：

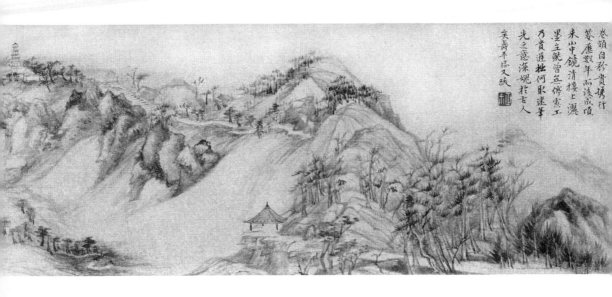

卷頭自矜貴攜行
縈塵數年而後欣頂
乘山中鏡清樓上灑
墨立就曾無傳憲工
乃貴進批何眛遲筆
先之意深媲於古人
矢壽平偶文□□

數十晝夜，談論筆墨不倦，解衣盤礡，醉舞歌呼。[93]

然而此後十年彼此便是聚少離多。據惲壽平所述：

> 石谷子在毗陵，稱筆墨之契，惟半園唐先生與南田生耳。半園往
> 矣，忘言傾賞，惟南田一人，然又相見之日稀，終歲離索。[94]

而惲壽平贈王翬詩中也有：

> 秋風蕭瑟賦愁予，久斷琴川別後書；白首兄弟相見少，莫因淪落棄
> 前魚。[95]

大有相見時難、別亦難之感慨。二人之間不僅是知己好友，在心靈上亦能
神交默契。

惲壽平初時也擅畫山水，早年之作有《靈巖山圖》卷【圖15】。清康熙

三年（1664）二月，惲壽平隨父明曇法師雲遊太湖之濱，並到木瀆鎮附近的靈巖山上，拜訪了靈巖山寺住持弘儲。時值弘儲道長六十花甲壽，明曇作〈靈巖山賦〉賀壽，惲壽平則精心創作了《靈巖山圖》卷，圖中自題：

> 昔黃子久畫富春山卷，頗自矜貴，攜行篋，歷數年而後成，頃來山中鏡清樓上，灑墨立就，曾無停慮，工乃貴遲拙，何取速筆先之意，深媿於古人矣。壽平格又跋。

足見惲壽平早年山水畫筆法嫻熟，滿腹古人墨稿，而且一揮而就，墨韻清淡，深得黃公望、倪瓚之意趣，可稱「山水高逸」。故王翬曾贈詩云：

> 墨花飛處起靈煙，逸興縱橫玕瑤筵；自有雄談傾四座，諸侯席上說南田。[96]

惲壽平作畫重寫生，構圖簡潔精確，高曠清遠，筆墨尖峭蒼勁，賦色明麗，並汲取黃公望筆法，追求畫品中的「逸」字，他筆下的靈巖山，山不高而清秀，峰不銳而險峻，使整幅畫面具有神妙、神采、神韻。

在時人眼中，惲壽平與王翬的畫藝可謂並駕齊驅，但惲壽平總感覺王翬勝自己一籌，便謙遜地致書王翬說：

> 格于山水，終難打破一字關，曰「窘」，良由爲古人規矩法度所束縛耳。[97]

又說：

> 是道讓兄獨步矣！格妄恥爲天下第二手。[98]

於是惲壽平獨闢蹊徑，捨山水而專攻花卉，斟酌古今，以北宋徐崇嗣爲師，獨開寫生一派，爲海內學者宗學。《山靜居論畫》中說：

惲氏點花，粉筆帶脂，點後復以染筆足之，點染同用，前人未傳此法，是其獨造。[99]

王翬亦讚譽惲壽平：

北宋徐崇嗣制沒骨花，遠宗僧繇，傅染之妙，一變黃筌勾勒之功，蓋不用墨筆，以色彩染成，陰陽向背，曲盡其態，超于法外，合于自然，寫生之極致也。南田子擬議神明，其能得造化之意，近世無與敵者。[100]

惲壽平雖然棄山水而攻花鳥，但他認為：

寫生本與山水相發，一花一葉，布置與千巖萬壑意趣略同，惟能深知潑墨之理，方與布色點染之妙處有合。[101]

重彩點染與淡雅清韻，這兩種彼此不易相容的格調，在惲壽平的沒骨花卉中表現得相得益彰。清陶梁（1772－1857）《紅豆樹館書畫記》稱：

南田天姿超逸，生平不多作山水，下筆自然高妙；石谷體大思精，無美不備，爲一代作手。兩人相較，一爲逸品，一爲能品，合之可稱兩美。[102]

話語中多對惲壽平棄山水頗有些遺憾，意指惲壽平謙讓，而非遜色王翬。其實，從《南田畫跋》中可看出惲壽平實是真心敬慕王翬，而感慨自己：

日研弄脂粉，搴花探蕊，致有綺靡習氣，豈若董、巨長皴大點、墨雨淋漓，吞吐造物之爲快乎！劍門樵客（王翬）以此傲南田，宜也。[103]

惲壽平說王翬山水畫勝過自己，宜得其所。無論人們怎樣定奪評論王翬與惲壽平繪畫水準的高下，但二人合作的作品珠聯璧合，是亙古無雙的。如《國朝畫徵錄》說：

> 石谷畫得正叔跋，則運筆設色之源流，構思匠心之微妙，畢顯無遺。[104]

而惲壽平的畫作，王翬亦多有題跋，堪稱「世間雙絕」。

康熙六年（1667），王翬、惲壽平合作《槐隱圖》冊【圖16】，畫茅屋一角，圍牆邊古槐高聳，虯枝疏朗，畫面簡潔而寓意深遠。王翬自題篆書「槐隱」並識：

> 昭翁老叔命圖，丁未（1667）二月廿又六日，小姪翬。

可知此畫乃應唐宇昭之囑而作，唐宇昭與惲壽平、王翬有著金蘭之交。《槐隱圖》冊中的槐樹，在古代是三公宰相之位的象徵，然而此畫還更多地寄予了遺民畫家懷祖的情思，因惲氏父子與唐氏兄弟都是明代忠烈的後代，承家學博涉多優，國破家亡後心灰意冷，隱居避世，不應科舉，不求功名。

康熙十一年（1672），王翬與惲壽平出席了一場文人雅聚，主辦人為順治九年（1652）的進士楊兆魯，名青岩，曾官福建按察副使，後稱病歸隱回鄉，在常州惲厥初（1572－1652）的東園舊址建築近園【圖17】。康熙十一年秋（1672），近園竣工，楊兆魯遂邀王翬、惲壽平、孫承公（惲壽平表兄）、楊晉（王翬弟子）、笪重光等清初書畫鉅子們，雅聚修禊於近園，宴飲數日，賦詩作畫，遊園賞景，《南田畫跋》記載了此次文人雅集的情景：

> 壬子（1672）秋，余與石谷在楊氏水亭，同觀米海嶽（米芾）《雲山》大幀。

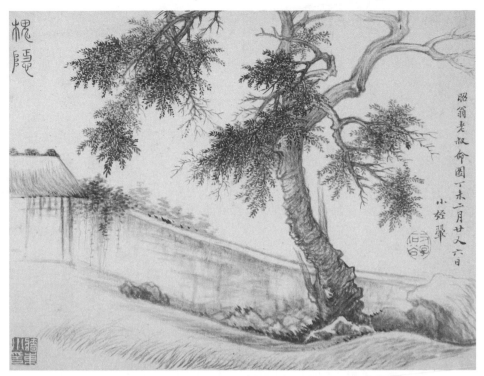

圖16　清 王翬、惲壽平《槐隱圖》冊 1667年 紙本墨筆 22×28.3公分 北京 故宮博物院藏

圖17　今日常州近園風景

書中並記與眾人切磋畫藝之言：

> 古人用筆，極塞實處，愈見虛靈，今人布置一角，已見繁縟，虛處
> 實則通體皆靈，愈多而愈不厭，玩此可想昔人慘淡經營之妙。[105]

論述古人繪畫構圖之法，強調今人用心在有筆墨之處，而古人則用心在無
筆墨之處，能夠做到意在筆先，即：

> 解衣盤礴，旁若無人意，然後化機在手，元氣狼藉，不爲先匠所
> 拘，而游于法度之外矣。[106]

王翬與惲壽平之間「翰墨相慕悅」的兄弟之誼，著實令後人可歌可
泣。惲壽平晚年畫《載鶴圖》卷（紙本墨筆，22×92.5公分，從清宮遺
出），是其傳世畫作中的「銘心絕品」，描繪西湖蕭寒冬色，岸邊三株古樹
虬曲，戴著斗笠的船夫則載著一隻孤鶴，向岸邊划去。平穩的湖面，清逸
濕潤，遠山近石清靈秀潔，意境寧靜空曠。圖中附有惲壽平給王翬的信箚
兩封，表述對王翬的思念，「深感情至，難以筆舌形容，南田還有託孤之
意」，令今人讀之無不為他們相惜相敬之情而動容。王翬於惲壽平逝去十二
年後，再題《載鶴圖》卷：

> 此我老友南田先生作也。筆意瀟灑，深得李晞古（李唐）遺法，
> 當與唐解元（唐寅）《水村圖》後先頡頏，展卷一過，可勝聞笛之
> 悲。辛巳（1701）早春，耕煙散人王翬題於虞山之北麓。

王翬與惲壽平神交默契，然而數十年來二人聚少離多。惲壽平為生活終歲
離索，過度勞累奔波，在五十八歲就病故家鄉，撇下孤兒無力治喪，王翬
悲痛之餘，全力為其料理殯事。

二、彼此相賞 —— 笪重光

笪重光（1623－1692），字在辛，號江上外史，又自名蟾光、逸光、鬱岡居士、掃葉道人等。原籍句容，高祖笪鳩時遷居京口（今江蘇鎮江）。笪重光是順治九年（1652）進士，由刑部郎擢監察御史，所著《畫荃》經王翬、惲壽平評注。

王翬與笪重光的初次見面，據《江上詩集》記載是在：

> 辛亥（1671）仲春二月二十日，爲石谷老兄四十壽詩：「莫嘆論交晚，山林喜得朋，每懷張句曲，常遇趙吳興」。[107]

這年是康熙十年（1671）。隔年（1672）十月，王翬與惲壽平、弟子楊晉等參加了近園竣工慶典，詩人畫友聚會於園中，談書論畫，笪重光戲臨《王翬仿元人小景圖》軸，王翬題贊：

> 筆致飄逸，驕然出群，視余圖何止十倍勝也。

惲壽平題識：

> 元人粉本不可見，遊戲臨摹有此圖；王郎筆墨高天下，御史風采絕代無。王山人與笪上翁以筆墨稱忘形交，觀此遊戲仿學，眞能得元人三昧，筆不到處致有高韻，正非近日庸史所能夢見。壽平題。

笪重光的詩書畫無不精湛，令王翬甚為敬慕。他的詩風清剛雋秀，山水蘭竹與王翬、惲壽平相互影響。同樣是在康熙十一年（1672），十月十七日那天，王翬、惲壽平、笪重光泛舟於荊溪，王翬即興作《巖棲高士圖》軸【圖18】，自題：

> 高士巖棲趣自幽，白雲天半讀書樓；銀河落向千峰裏，長和松濤萬

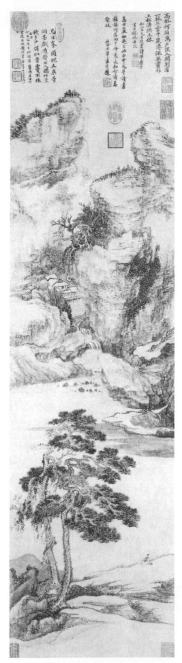

圖18　清 王翬《巖棲高士圖》軸 1672年
紙本墨筆 122.7×31.5公分
北京 故宮博物院藏

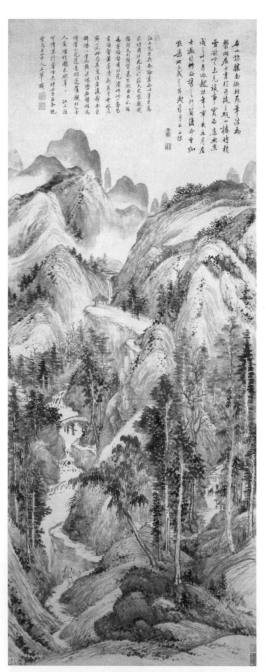

圖19　清 查士標作、王翬補圖《名山訪勝圖》軸 1670年
紙本墨筆 149.3×58.1公分
北京 故宮博物院藏

鑿秋。石谷王翬畫並題。

笪重光隨和道：

> 烏目峰頭睨五侯，等閑墨戲過營丘；人間作業錢多少，得似青山賣
> 不休。和右作石谷先生松壑圖。鬱岡居士於毘陵舟次題並書，時壬
> 子（1672）十月望後一日。

惲壽平接著題詩唱和：

> 高臥何須萬戶侯，人間別有一林丘；雲中泉瀑流無盡，壁上松濤聽
> 未休。和江上先生（笪重光）題畫詩，惲壽平書于楓林舟次。

此圖收入皇宮內府，有乾隆、嘉慶等藏印七方。畫面寫隱居仙境人物，
深山幽谷，高峰聳立；山下岩石旁，兩株青松蒼鬱挺拔，坡岸邊有一高
士面對荊溪靜思冥想；高遠處，溪水潺潺流淌於山間，山石崖壑間雲移風
動，一派空靈幽滄之趣，煞是出塵仙境。此畫構圖以溪水為界，分上下兩
部分，高遠疏朗，山石用元人乾筆皴擦，兼用宋人斧劈皴法，既蒼勁又秀
潤，極富文人畫幽淡意境。

三、互益為師 —— 查士標

　　查士標（1655－1698），字二瞻，號梅壑散人，新安（今安徽歙縣）
人，為明末生員，入清後不應舉，後流寓江蘇揚州。家藏多鼎彝及宋元真
蹟，遂精鑒賞。查士標曾與王翬合作《名山訪勝圖》軸【圖19】，此圖是查
氏於康熙九年庚戌（1670）冬季「擬北苑筆意」為笪重光而畫，次年笪重
光攜此畫過訪竹西（揚州），又囑查士標再加點染而成。後來王翬、笪重光
於康熙十一年壬子（1672）孟冬客居毘陵莊同生[108]的賜甌堂，雅聚暢飲，
王翬乘醉於燈下添加點染，並題記：

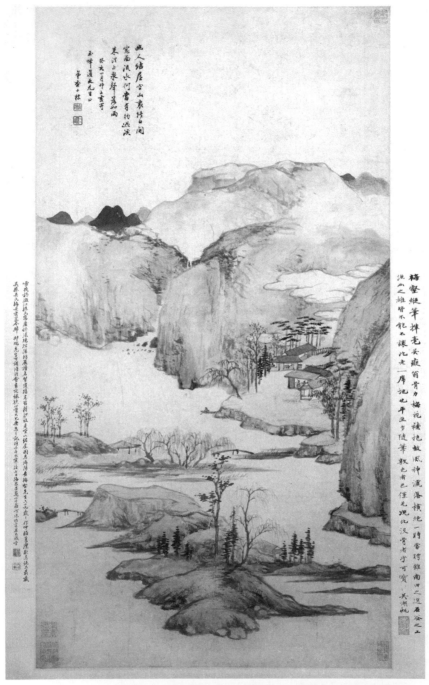

圖20　清 查士標《空山結屋圖》軸 1683年 紙本設色 98.7×53.3公分 北京 故宮博物院藏

江上先生與余論畫，必以董、巨爲宗，時同在毘陵，於莊太史家觀《龍宿郊民》大幀，贊慕不輟，因出示所屬查梅壑用北苑瀠作此一圖，爲言梅壑筆墨清新，長于雲林澹寂一派，此乃其變法者，復命余乘醉燈下重加點染林巒石勢，略爲增置北苑遺意……江上翁可謂深於鑒古矣。時壬子（1672）孟冬既望，鳥目山中人王翬識。

康熙二十年（1680）至康熙二十八年（1689），王翬、惲壽平、查士標、笪重光經常相聚伴遊，並往返於南京、揚州、潤州、武進等地。1682年三月，王翬作《山川渾厚圖》軸（天津市藝術博物館藏），仿董源筆法，查士標特爲之題跋：

石谷寢食古人，沉酣眾妙，故縱意所爲，落筆本所有。昔眉公（陳繼儒）評元四家畫，稱王叔明奄有前規，吾於石谷亦云。

認爲王翬得元代王蒙畫法之真傳。康熙二十二年（1683）四月，查士標爲玉峰道人畫《空山結屋圖》軸【圖20】，自題七言詩：

幽人結屋空山裏，終日開窗面流水；何嘗有約過溪來，溪上泉聲落如雨。癸亥（1683）四月邗上，畫寄玉峰道長先生正。弟查士標。

畫幅裱邊有吳湖帆（1894－1968）等人題跋。畫面用筆不多，風神懶散，氣韻荒寒，清幽明淨，由此亦可得見其文人墨客飄逸灑脫的情懷。

筆墨和意境，是中國畫的靈魂，雖然王翬與查士標的畫作曾被王原祁評爲一個「太熟」，一個「太生」，但王翬、惲壽平、笪重光及查士標生活在同一個時代，共同的興趣陶冶了他們，懂得從自然界中汲取天籟之美、地貌之勝，再度感悟古人用筆的皴染技法，經由構思、取捨，因而得以創作出物我相融、天然宛成的如詩畫卷。

陸、王翬繪畫藝術分期
與畫風的演變

　　繪畫主宰了王翬的一生，從一個出身卑微的市井畫手，到踏入畫壇主流，影響遍於朝野，被當時社會名流稱之為當代畫聖，甚至得到皇室的青睞，授之以「山水清暉」美譽；得此御筆殊榮，可謂清初畫壇的傳奇典範。王翬早歲就喜弄筆墨，到高壽八十六歲為止，繪畫閱歷約有八十年，故其傳世作品很多，僅北京故宮博物院所藏已多達三百七十餘件。康熙與乾隆皇帝都對王翬的畫作情有獨鍾，許多精品都被收錄在皇宮內府，並記載於《石渠寶笈》初編、續編。一般針對畫家作品風格變化的藝術分期，多分成早、中、晚三期，但王翬的繪畫生涯很長，因此筆者將其分成四個階段，分別是：（一）夙慧加神悟的早期苦摹（1651－1670）；（二）師古而創新期（1670－1690）；（三）「山水清暉」盛名顯赫的頂峰期（1691－1700）；（四）精進不息、老而勁辣的晚年作品（1701－1717）。以下依此四期分述之。

一、夙慧加神悟的早期苦摹（1651－1670）

1、崇尚摹古之風對清初畫學的影響

　　在述及王翬畫學的源流之前，有必要略加談論摹古之風對清初畫壇的影響。中國繪畫的尚古之風，早於唐、五代時期就已形成風氣，唐代傑出的繪畫理論家張彥遠在《歷代名畫記·論畫六法》談到：

　　古之畫，或能遺其形似而尚其骨氣……今之畫，縱得形似而氣韵不

生……上古之畫，迹簡意淡而雅正……中古之畫，細密精緻而臻麗。[109]

張彥遠言簡意賅地對前代古畫作了評價。從歷史上看，各朝代畫家的師古臨摹，可說是傳統中國畫傳承的主要途徑，也是畫家承襲前代繪畫成就與畫風、汲取古人繪畫技巧與經驗的重要學習手段與方法。能夠臨摹古代書畫名家的真蹟，則更是難得可貴的學習機會，因為歷代名人真蹟往往深藏於宮廷內府，或是官宦豪門，即使藏於民間，也在財力雄厚之家。如北宋畫家兼重要收藏鑒賞家的王詵，家富收藏，築有寶繪堂藏古今名畫，堂中東掛李成，西掛范寬，他並評鑒二畫蹟為「一文一武」，稱李成畫「墨潤而筆精，煙嵐輕動，如對面千里，秀氣可掬」，范寬畫則「如面前眞列，峰巒渾厚，氣壯雄逸，筆力老健」。[110] 米芾、米友仁父子家藏法書名畫亦甚富，終日沉浸在古今名家的作品中，使他們深諳各家各派的畫法和風格，並對繪畫理論有著超前的見解。米芾更以雲山、米點為特徵，創造出「米氏雲山」。

元代四家中，趙孟頫宣導尊古、復古，首先是以瞭解古人繪畫作為出發點，學習古代繪畫的構圖、墨法和技巧，進而使繪畫創作重開生面。趙孟頫在《松雪論畫》中提出：

作畫貴有古意，若無古意，雖工無益。今人但知用筆纖細、傳色濃豔，便自謂能手，殊不知古意既虧，百病橫生，豈可觀也？吾所作畫似乎簡率，然識者知其近古，故以爲佳……宋人畫人物，不及唐人甚遠。余刻意學唐人，殆欲盡去宋人筆墨。[111]

趙孟頫所提倡的「畫中古意」，並不是指古人繪畫的構圖、皴法及用墨技巧，而是超越畫面的審美、由古畫中折射出的那種逸古氣韻。此番評論也表現出趙孟頫偏愛唐代王維、孟浩然等人以描寫自然風光、不以設色絢爛為追求的簡率「疏體」，以及渲淡水墨寫意的畫風。

清初文人畫呈現出崇古和創新兩種趨向，表現在山水畫的興盛，形成

了兩種截然不同的藝術追求。王時敏、王鑑均承續了明末董其昌的畫學理論，以摹古為宗旨，如王時敏曾講：

> 唐宋以後畫家正脉，自元季四大家、趙承旨外，吾吳沈、文、唐、仇以暨董文敏，雖用筆各殊，皆刻意師古。[112]

二王繪畫雖深受董其昌及元四家的影響，但究其淵源，始終沒有脫離董源、巨然一派，山水「悉從筆墨而成」，使其作品格清意古，墨妙筆精，景物幽閒，氣象灑脫，備受皇家帝王青睞賞識，占居清初畫壇正統地位。

2、王翬臨摹「天分人功」

王翬聰慧傲人，對繪畫似乎有著與生俱來的悟性，誠如其師王時敏在題《黃麗農畫冊》中所說：

> 畫山水之法……惟筆墨秀逸，必從胎骨帶來，非關習學，縱使馳騁今古，盤礴如意，景物極其幽深，煙雲極其變幻，而俗氣未除，終不足貴……。[113]

王翬早期的作品側重在師法、繼承、臨摹古人，《仿巨然山水圖》軸【圖21】即為其早年作品之

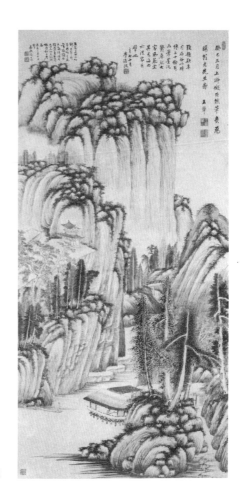

圖21　清 王翬《仿巨然山水圖》軸 1653年
紙本墨筆 127.4×60公分 上海博物館藏

一，作於癸巳（1653）三月春天，此時王翬年方二十二歲。畫上有王學浩（1754－1831）題跋：

> 攷題款年月，石谷此時纔二十餘耳，而筆墨沉鬱，卓然大家風範，宜其為海內六法家巨擘也。辛卯（1831）十月，學浩跋。

其後有張廷濟（1768－1848）題：

> 石谷是時正初到太倉三聘亭，得煙客奉常陶鑄宋元劇蹟，恣其探索，身有仙骨，又得入洞天福地，故應超出塵表。道光十一年（1831）冬中望日，嘉興張廷濟。

此圖畫山高峻秀，林木清潤。王翬初學巨然，善用長披麻皴畫山，山頂多畫礬頭（石塊），則是取法巨然又略參荊浩、關仝，樹木多層渲染，破筆焦墨點苔，林麓間布置松柏卵石，筆墨清潤，但筆墨之間仍流露出稚嫩工拙的痕跡。

　　二十四歲（1655）時，王翬創作了《廬山聽瀑圖》軸【圖22】，自題：

> 《廬山聽瀑圖》。乙未（1655）冬仲贈能翁老先生，儗董北苑五墨�於天潭邃谷。石谷王翬。

天潭邃谷位於廬山北麓，王翬繪此畫贈與當地人稱「能翁」的陳氏縉紳，其中一方收藏印款為「陳延恩[114] 觀」。觀此畫取董源披麻皴畫法，描繪廬山實景，蒼松茂盛，枝幹勁挺，墨氣淋漓，大有蘇軾〈過廬山下〉詩中「五老數松雪，雙溪落天潭」的真實景致。若以《廬山聽瀑圖》軸比之於《仿巨然山水圖》軸（見圖21），可看出在筆法上已經更加嫻熟。同年（1655）三月中旬，王翬還畫了《仿李營丘秋山讀書圖》軸（青島博物館藏），採用李成的直擦皴法，筆勢鋒利，山勢巍峨險峻，岩壁突兀飛泉順勢而下，峰巒層林，樹木蕭森，並有曲折小路直通水榭草堂，堂上二老者席地論書攀

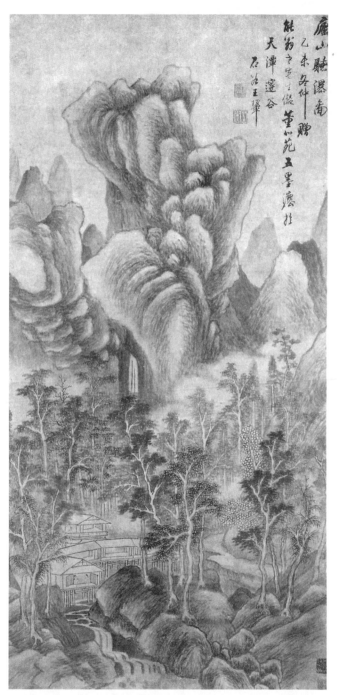

圖22　清 王翬《廬山聽瀑圖》軸 1655年 紙本設色 123×59.4公分 北京 故宮博物院藏

談，淡墨寫盡一片秋色，頗見李成「掃千里于咫尺，寫萬趣于指下」[115]的豪邁與奔放，用筆雖未脫盡稚嫩，但刻畫細緻，已見臨摹功力。

王翬跟隨王時敏、王鑑學畫期間，二王均畫過多本《仿古山水圖》冊頁，前面提到1652年春，王時敏隱居西田別墅，畫了《仿古山水圖》冊十二開（見圖13），做為指導其女婿吳世睿（聖符）繪畫的臨摹範本，王翬到西田別墅後，也得以借鑒臨摹其作品。順治十五年（1658）孟夏時節，時年二十七的王翬於隱湖毛晉的書齋臨摹《仿古山水圖》冊二十四開（無錫市文物商店藏），每開均自題畫名：「仿張僧繇」、「仿荊浩」、「仿關同（全）」、「仿北苑」、「仿僧巨然」、「仿李成」、「仿郭熙」……等等。此《仿古小景圖》冊頁雖繪小景局部，但對於六朝、五代、宋、元、明諸家面貌，均仿摹其大意，筆墨簡潔凝練，汲取了每位古人的畫風特點；草草數筆，銘記於心，如寫文章速記要點，言簡意賅。但還不能盡顯畫中古意和筆墨情趣，應是轉臨二王之摹本。

「蒼山雅解朱明障，灌木還饒翠落籠。結宇名符濼水上，不□今昔辨殊同。」[116] 此詩是清乾隆皇帝御題於元代畫家王蒙《夏日山居圖》（北京故宮博物院藏）的詩句，描寫高士隱居生活的圖景。王蒙畫山採用細密而短促的牛毛皴，山坳處及山陰面則筆多而墨濃，凸處和邊緣則筆少而墨淡，藉以表現山巒的層次感。山腳松林蒼鬱茂密，樹蔭深處有草堂一間，隱者自樂。此圖在明代珍藏於著名散文家唐順之（1507－1560）後代唐宇昭的貞和堂[117]，康熙元年（1662）王翬客居此處，有幸觀摹到王蒙的這件名作，不僅讓他眼界大為開拓，也使他逐步積累了描摹元四家的根底。

王翬早期的繪畫創作，博取眾家之長，力求仿臨宋元人無微不肖，其摹本：

不爽毫髮……煥若神明，頓還舊觀。[118]

而且筆墨形神俱似：

凡唐宋元諸名家，無不摹仿逼肖，偶一點染，展卷即古色蒼然，毋

論位置蹊徑，宛然古人，而筆墨神韵一一奪真，且仿某家則全是某家，不雜一他筆，使非題款，雖善鑒者不能辨，此尤前所未有。即沈、文諸公亦所不及者也。[119]

致使其師王時敏在康熙辛亥年（1671），誤將王翬所摹的《范寬谿山行旅圖》軸[120] 題為范寬真蹟，直到康熙三十五年（1696），王翬的弟子宋駿業才在畫中題跋道出真相。[121] 據清周亮工（1612－1672）《讀畫錄》記：

石谷揣摹盡得其法，仿臨宋元人無微不肖，吳下人多倩其作，裝潢為偽，以愚好古者，雖老于鑒別，亦不知為近人筆……石谷天資高，年力富，下筆便可與古人齊驅，百年以來第一人也。[122]

由此可見，王翬研深入微地揣摩王時敏所提倡的 —— 畫家須「師授皆有淵源，毫芒必循矩度，德藝兼優」，[123] 並且博宗古人的筆墨靈韻，對古代繪畫理論「悉究其精蘊」，[124] 同時刻苦摹古，學習王鑑相容南北，沉雄古逸、士氣盎然的精湛繪畫功力。

3、運筆構思信手取之，不為古人法度束縛

縱觀王翬二十到三十九歲期間，從初學時參古人於毫芒之間，到能夠不為古人法度所束縛，如彈丸脫手，信筆為之，天機迸露，迥出時流，故其早期的作品深受龔賢（1618－1689）、袁重其、柳堉這些遺民文人畫家們的喜愛。王翬與這些文人畫家詩來畫往，廣攬畫友，占盡吳中畫家風流。

早期王翬學畫：

日進乎技，一樹、一石，無不與諸古人血脉貫通。如子久逸韵出塵，學者僅能摹其郭廓，乃獨奪神抉髓，使之重開生面，尤非時流可幾萬一。[125]

亦即他在臨仿古人神髓之餘，也逐漸發展出自身獨有的繪畫面貌。又因他

一家一派地精心摹仿宋元名家，畫藝大進，故王鑑於王翬所作《仿黃公望山水》軸[126]上的題跋讚美道：

> 虞山王石谷年少才美，其畫學已入宋、元名家之室，形似神似，翁翁勃勃，俱有妙理。緣其平生喜怒窘窮、可驚可愕之事，皆不足以動其心，而唯以畫爲事，故其妙時弗能及。若僅以規摹之能手目王子，則失之遠矣。

王鑑的評語是說，世人不可小看王翬，因其畫藝大有青出於藍而勝於藍之趨勢。值得一提的是，為爭取在友人家觀摹古畫的機會，王翬此時亦毫不吝嗇地以畫贈友，所以他早期的作品多為冊頁、立軸、扇面小幅。

王翬此時期的作品，有《除夕圖》扇【圖23】。此圖乃順治十八年（1661）歲末除夕之夜，王翬在唐宇昭半園與唐氏優遊暢飲，共同守歲，五更酒醒後，遂乘醉即興為唐宇昭而作。王翬自識：

> 虞山石谷王翬爲良士寫《除夕圖》意。

畫上並有唐宇昭題跋：

> ……辛丑（1661）除夕，偕石谷守歲，半園四首。

唐宇昭不僅藏有豐富的宋元名蹟，還擁有大量的宋版古籍，並有「毗陵唐良士藏書」、「良士」兩方藏書印章。王翬之所以對元四家的作品感悟最深，正是得益於為師友如唐宇昭等人臨摹豐富家藏。《除夕圖》扇圖繪古木茅舍，隱於遠山雲煙之間，筆墨簡淡，構圖曠遠，雖景物無幾，卻極富自然古樸韻味。

1662年，王翬又為唐宇昭畫《雅集圖》扇【圖24】，繪喬木山石，一輪圓月掛於天際，幾位高士坐於草堂中暢談雅集；畫中景物疏少，以大片的留白表現月夜暮色，烘托明月的靜謐，全圖筆墨淡雅，風格清新脫俗，是

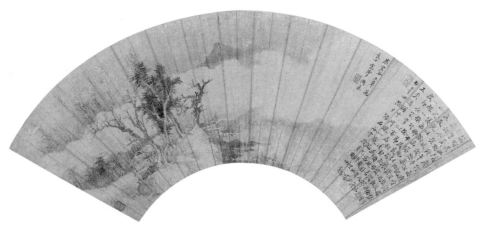

圖23　清 王翬《除夕圖》扇 1661年 雲母箋墨筆 25×53公分 北京 故宮博物院藏

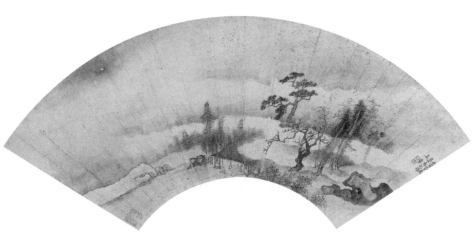

圖24　清 王翬《雅集圖》扇 1662年 雲母箋設色 26.5×56公分 北京 故宮博物院藏

王翬早期作品中較為精緻的佳作。款題：

> 壬寅（1662）元夕，爲良士圖記雅集。翬。

同年，王翬又作《深山古寺圖》扇【圖25】，畫深山古寺，溪流湖泊，山石
皴法精細，墨色清潤。另有仿曹知白《寒山書屋圖》軸【圖26】，款題：

> 歲次壬寅（1662）秋孟，倣曹雲西《寒山書屋圖》。海虞石谷子王
> 翬。

全畫以柔細之筆勾皴山石，極少渲染，寒林清疏簡淡，酷似曹知白《疏松
幽岫圖》（臺北國立故宮博物院藏）之意境，一派元人氣象。

　　此時，王翬正處於從早期的摹仿學習向創作的成熟期過渡之階段，筆
墨已較成熟。也正是在這一年（1662），時年三十一歲的王翬往返於王時敏
的西田別墅和唐宇昭的半園，先於夏季為唐宇昭初臨《富春山居圖》卷，
復於秋夜與唐宇昭、惲壽平同飲於半園內的四并堂。唐宇昭在王翬所繪之
《臨黃公望富春山居圖》卷（美國高居翰藏）上題云：

> 林巒一折一回新，不是山陰是富春；欲向畫中呼子久，先生已有再
> 來生。

　　康熙四年（1665），王翬為友人袁重其創作《仿沈周霜哺圖》卷【圖
27】。袁重其是當時蘇州有名的孝子，為表彰母親守節六十餘載，乞求世
賢名人賦詩文頌母，王翬亦應其之請，為袁母耄耋之年繪圖慶壽。王翬此
畫多採吳門巨匠沈周晚年蒼勁沉著之筆法，又汲取元四家吳鎮的粗獷豪邁
與黃公望的簡括鬆秀，構圖簡潔而蒼勁，以平坡、古樹、寒鴉借喻慈烏返
哺，表彰慈孝。

　　康熙五年（1666）春季，王翬又為友人畫《清谿漁樂圖》扇【圖28】，
臨仿元代趙孟頫筆意；趙氏畫山「山不高而有勢」，畫水「水不深而浩

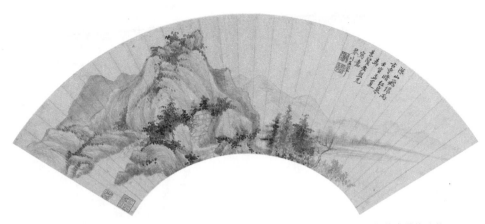

圖25　清 王翬《深山古寺圖》扇 1662年 雲母箋設色 24.5×53.5公分 北京 故宮博物院藏

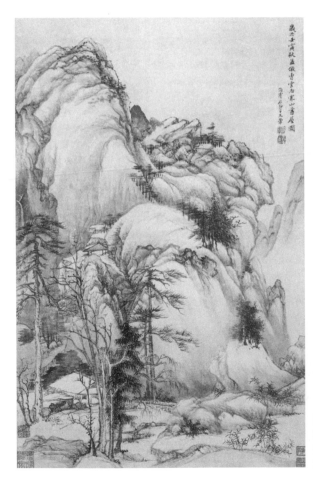

圖26
清 王翬《寒山書屋圖》軸 1662年
紙本墨筆 61.3×38.6公分
北京 故宮博物院藏

圖27　清 王翬《仿沈周霜哺圖》卷 1665年 紙本水墨 32.1×70.5公分 北京 故宮博物院藏

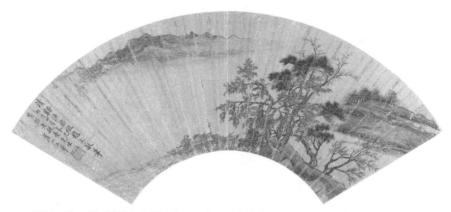

圖28　清 王翬《清谿漁樂圖》扇 1666年 泥金箋設色 24×49.8公分 北京 故宮博物院藏

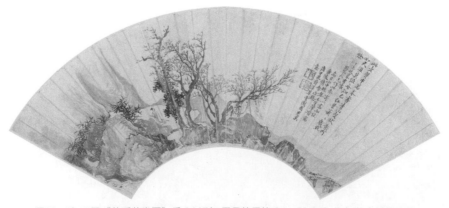

圖29　清 王翬《蔚溪草堂圖》扇 1667年 雲母箋墨筆 24×51公分 北京 故宮博物院藏

淼」，這一點王翬學得淋漓盡致。《清谿漁樂圖》扇構圖中大片的留白，非但不使畫面顯得空泛，反而讓湖岸看來疏朗有致；岸邊茂盛的古樹，平塗青綠重色，以實其景。清溪發源於天臺的蒼山，依山臨海，溪流縱橫，畫中泛舟的漁翁，悠然坐於船上，神態蕭散平和，與世無爭。此圖將隱逸高士和文人氣質融於一體，表現清初遺民「抒情山水」追求寧和蕭散的自由生活情趣。

康熙六年（1667），王翬又為唐宇昭作《苕溪草堂圖》扇【圖29】，畫上自識：

> 烏目山中樵者王子翬……觀唐子畏《苕溪草堂圖》，因用其意。

可知是臨仿明代著名畫家唐寅（1470-1524）筆意，筆致勁峭，深具唐寅行筆秀潤縝密、瀟灑清逸的神髓。

康熙七年（1668），王翬創作出早年「摹古化古」、借古人筆法寫真山實景的一幅傑作《虞山楓林圖》軸【圖30】，畫中自題：

> 戊申（1668）小春既望，伊人道長兄過虞山看楓葉，枉駕荒齋，述勝遊之樂，臨行并屬余圖其景，因成此幅奉寄，時長至後三日也。虞山弟王翬。

吳偉業亦題詩其上：

> 初冬景物未蕭條，紅葉青山色尚嬌；一幅天然圖畫裏，維摩僧寺破山橋。戊申嘉平為伊人社長題畫，吳偉業。

這一年（1668），王翬返虞山家中，適逢伊人道長顧湄[127]遊虞山，於飽覽虞山遍野楓葉秋景後，光臨王翬寒舍，與之暢敘「勝遊之樂」，臨別前特囑王翬作《虞山楓林圖》軸。由於王翬與虞山朝夕相處，故此畫飽蘸生活情感，得山水勝趣，甚得顧湄珍愛，自己也作了一首題畫詩以示答謝：

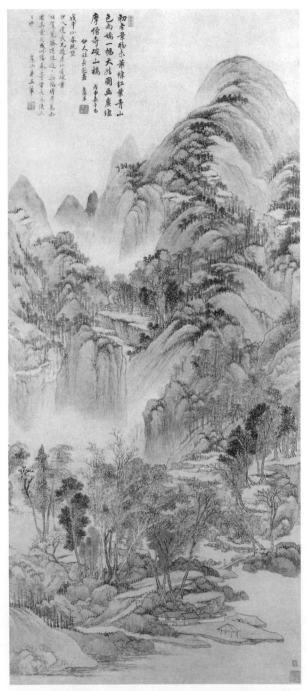

圖30　清 王翚《虞山楓林圖》軸 1668年 紙本設色 146.4×61.7公分 北京 故宮博物院藏

標峰置嶺映寒條，霜葉紅酣向客嬌；君是前身黃子久，酒瓶還擬問湖橋。[128]

觀《虞山楓林圖》軸，以高遠法構圖，秀峰疊現，碧樹層出，蒼翠凌天，煙嵐瀰漫，曲徑依山勢蜿蜒而下，小橋斜銜溪水，兩岸村居散落水畔林木之中，並加之仿黃公望「淺絳山水」畫法，淡赭渲染。王翬以自己獨特的審美追求，採擷真實的家鄉勝景，畫出虞山楓葉流丹的秋色。

　　有學者認為王翬《虞山楓林圖》軸仿自黃公望《秋山圖》軸，但此圖今已失傳，不過說到這件作品與王翬之間，卻有一段傳奇的故事：明代書畫大家董其昌曾把《秋山圖》軸讚為一峰（黃公望）妙墨、神品第一。董氏晚年同王時敏聊天，問他：你學畫以大癡為宗，見過一峰的《秋山圖》軸嗎？王時敏說沒有，董其昌便告訴他：「《秋山圖》，非浮巒、夏山諸圖堪為伯仲。」王時敏恍然，帶足錢幣一定要把《秋山圖》軸買回。當時此軸藏於潤州張氏府上，但藏家不忍割讓，王時敏只能先一睹為快，只見那《秋山圖》軸乃青綠設色，寫叢林紅葉翁柀如火、彩翠爛然，村墟籬落，平沙叢灘，小橋映帶，丘壑靈奇，筆墨渾厚，賦色秀麗而神古，令王時敏終生難忘，卻百般求之而不可得。日後，王時敏經常對王翬形容《秋山圖》軸之畫貌，令王翬彷彿畫在眼前。幾十年過後，《秋山圖》軸流入貴戚王長安之手，王長安得意萬分，遣使拜請王時敏、王翬登門鑒賞。彼時王翬先到，然而王長安鄭重捧出的畫寶，卻令他大失所望，因為畫作與王時敏所形容的《秋山圖》軸迥然不同，等到王時敏趕到，欲一睹曾令他朝思暮想的《秋山圖》軸，卻發現該畫並不是當年黃公望那幅「峰巒翠黛，煙雲滿紙」的巨作，王時敏遂不禁感歎真蹟不知落入何方。不過，王時敏、王翬並沒有點破此圖為小兒塗鴉之贗品，王長安略有疑惑，又請王鑑賞之，王鑑則戲稱此件珍奇寶貝非厚福不能得，王長安遂滿心歡喜珍藏之。[129]

　　王翬所畫《虞山楓林圖》軸之所以與黃公望《秋山圖》軸有著似曾相識之處，乃是王翬大致參仿王時敏所描述《秋山圖》軸中的構圖、賦色，憑藉自己平日臨摹大癡作品的功底和對古人畫理的理解，故能達到「自然山性即我性，山情即我情」[130] 的情景交融境界。此外，王翬《虞山楓林

圖》軸還汲取董、巨的披麻皴法，行筆秀潤，設色明麗，使筆墨色彩發揮得淋漓盡致，可說是王翬早期即景抒情、意味無窮的神來之作，標誌著王翬已從早期的借觀臨摹，集古人繪畫的構圖、筆墨形式，過渡到參入了自己的主觀意念，將之提煉重新組合，充分體現出王翬的才識、素養和生活閱歷，令他能在古人與自己的審美境界中遊刃有餘地「暢神」。

　　受王時敏的影響，王翬在平日的臨摹上亦更偏愛黃公望的作品。康熙九年（1670），王翬為王時敏次子王揆賀五十壽，恰逢其公子王原祁亦喜登進士，遂精心繪製了《仿黃公望山水圖》軸【圖31】，自識：

> 歲己酉（1669），芝翁先生春秋五十，翬寄蹟金陵，闕躋堂稱祝之禮。今年春，令嗣茂京先生南宮高捷，余方倦遊歸，聞報雀躍，亟圖此幅為先生壽，并以致茂京得雋之賀云。庚戌（1670）閏月既望，虞山石谷子王翬。

芝翁先生即王揆（1620－1693），字端士，順治十二年（1655）進士，好詩文，著有《芝塵集》。王揆年長王翬一輪，當王翬客居西田別墅時，兩人曾共同學畫，情同兄弟。只是，王時敏家族為仕宦之家，歷代皇恩浩蕩，子孫們成蔭世襲，走的是學而優則仕的仕途之路；至於王翬，雖已躋身豪門，卻只是單純向老師學藝，目的仍是為了謀生。《仿黃公望山水圖》軸畫群山巍峨，層巒疊嶂，峽谷間溪流曲轉，山間林木繁茂，山腰處古剎茅屋隱於林間。構圖高遠，中景山腰處巧用留白，烘托出山巒之幽遠，令人有望之所見、遲所不見之思，與《虞山楓林圖》軸（見圖30）有異曲同工之妙。全圖以青、綠、赭石兼墨色皴擦渲染，使山林呈現蒼鬱華滋之氣，既得黃公望畫格的神髓，又有野逸之妙趣。王翬習古並非一昧地「泥古」，而是將「師古人」與「師造化」相結合。大自然是王翬山水繪畫創作的天然素材，他對古人：

> 研深入微……遂與俱化，心思所至，左右逢源，不待仿摹，而古人神韵自然湊泊筆端。[131]

圖31　清 王翬《仿黃公望山水圖》軸 1670年 紙本設色 227.3×82.4公分 北京 故宮博物院藏

使他的寫生之作能「意韻出塵」，重開生面。

二、師古而創新期（1670－1690）

　　三十九歲至六十歲是王翬繪畫創作的高峰期，在將近二十餘年的時間裡，王翬頻繁地囊筆出行，廣交社會名流，足跡遍於太倉、南京、蘇州、毗陵、無錫、鎮江、揚州等地，遍觀天下名蹟，「凡北宋有元名筆，一一得其妙蘊。」[132] 經過多年的艱辛磨礪，王翬的技法逐步成熟，終能「意動天機，神合自然」，[133]「與古人同鼻孔出氣，下筆自然契合，不待觀摩」，[134] 即所謂師古人之心而非師古人之跡，形成了渾厚明麗的個人風格。

　　此時王翬的作品大致有三種形式，即臨、仿、畫。「臨」，即「對臨」古人名蹟，故易為古人法度束縛。王翬臨畫多是受友人之囑，為其家藏宋元名蹟對臨一幅摹本，得以永世珍藏。如王翬1662年館於武進唐宇昭半園，即為唐氏對臨所有藏畫，特別是首次作《臨黃公望富春山居圖》卷（美國高居翰藏）。「仿」，大多是「背臨」，集多家名作，仿古人大意。王翬一有機會縱觀唐、宋、元、明諸秘本，無不醞釀於胸中，藉以為師承，故其中年作品中經常鈐「意在丹丘黃鶴白石青藤之間」、「上下千年」兩方印章，也正如惲壽平題王翬《仿古山水圖》冊中所說，王翬「從集大成後一一現出化境，超妙入神」。「畫」，則是在臨、仿古畫的同時，積累前人豐富的繪畫表現技法，得心應手地於師古中自創面貌。王翬正逢盛年時，有幸縱覽上下千餘年之名蹟數百種，故這一時期，他擺脫了僅在一家一派的仿效，也擺脫了古人的束縛，而能以摹古而致廣盡精，在師古中貫通融匯，其作品風格也大大地改變。

　　如果說《虞山楓林圖》軸標誌著王翬繪畫作品的日臻成熟，那麼他在康熙九年（1670）三十九歲時所作的《溪山紅樹圖》軸【圖32】，則是他又一幅師古創新的傳世佳作。畫中描寫虞山金秋景色，以高聳的山峰為主體，畫溪山重疊自上而下，秋色丹楓映照，林壑繁複而不失明爽有致，小橋、溪水、村莊與山頂的塔寺、樓觀相呼應，形成天上人間之景致，令人

觀之不能釋懷，充分表明王翬已善於貫通古法，發揮新意，萃取古人精蘊。

關於這幅仿元黃鶴山樵（王蒙）的傳世名作，還流傳著王時敏、惲壽平觀畫的趣聞軼事。那年暮春三月的一個清晨，陽光明媚，空氣中還帶著一絲初春的涼意，王翬攜《溪山紅樹圖》軸自虞山來太倉拜請老師鑒賞，王時敏看後甚是喜歡，本想留下，但知王翬自己頗自珍愛，不忍遽奪，於是僅留在身邊把玩數日；當時王時敏已是年邁老人，身體

圖32　清 王翬《溪山紅樹圖》軸 1670年
　　　紙本設色 112.4×39.5公分
　　　臺北 國立故宮博物院藏

虛弱，久咳不癒，可是當他每天將《溪山紅樹圖》軸拿出欣賞把玩後，久咳的毛病竟不知不覺地痊癒，王時敏遂感歎古人所謂「橄愈頭風」果不虛傳，於是在《溪山紅樹圖》軸上欣然題曰：

石谷此圖雖仿山樵（王蒙），而用筆措思全以右丞（王維）爲宗，故風骨高奇，迥出山樵規格之外。春晚過婁，攜以見眎，余初欲留之，知其意頗自珍，不忍遽奪，每爲悵悵然。余時方苦嗽，得此飽玩累日，霍然失病所在，始知昔人橄愈頭風，良不虛也。庚戌（1670）穀雨後一日，西廬老人王時敏題。

並將畫作歸還王翬。受到老師的嘉獎，王翬自是欣喜不已。同年初夏五月，王翬前往毗陵看望摯友惲壽平，惲壽平從王翬行笥中搜出《溪山紅樹圖》軸，喜歡得愛不釋手，然而王翬卻表示這幅作品是他博覽王蒙多幅稿本，集其《秋山草堂》、《夏山圖》、《關山蕭寺》等名蹟之筆法創作而成，大有十五座城池也不換的氣勢。惲壽平雖是喜歡，卻也不忍奪其所愛，於是同王時敏一樣，只借去把玩數日而後歸還，並特意為之題跋：

烏目山人爲余言，生平所見王叔明（王蒙）眞跡不下廿餘本，而眞跡中最奇者有三，吾從《秋山草堂》一幀窺其法，於毘陵唐氏（唐宇昭）觀《夏山圖》會其趣，最後見《關山蕭寺》本，一洗凡目，煥然神明，吾窮其變焉。大諦秋山天然秀潤，夏山鬱密沉古，關山圖則離披零亂，飄灑盡致，殆不可以徑轍求之，而王郎于是乎進矣。因知向者之所爲山樵，猶在雲霧中也，石谷沉思既久，暇日戲彙三圖筆意於一幀。芝濡陳趨，發揮新意，徊翔放肆，而山樵始無餘蘊。今夏石谷自吳門來，余搜行笥，得此幀，驚嘆欲絕，石谷亦沾沾自喜，有十五城不易之狀，置余案頭摩娑十餘日，題數語歸之。蓋以西廬老人之矜賞，而石谷尚不能割所愛，矧余輩安能久假爲韞櫝之玩耶。庚戌（1670）夏五月，毘陵南田草衣惲格，題於靜嘯閣。

鈐「正叔」、「壽平」兩印。然而，時隔數月，惲壽平偶過徐氏水亭，竟赫見《溪山紅樹圖》軸乃為金沙潘氏所得，心中大為不快，心想：我同王時敏都喜歡《溪山紅樹圖》軸，亦都秉持著君子不忍奪人之愛的心情物歸原主，沒想到最後反被金沙潘氏所得！惲壽平因此甚為後悔當初為何沒有效仿當年米芾為得心愛之物而「據舷而呼」，以致錯失了得到《溪山紅樹圖》軸的機會。鬱悶之餘，他又在畫上題跋：

> 偶過徐氏水亭，見此幀乃為金沙潘君所得，既怪嘆，且妬甚，不對賞音，牙徽不發，豈西廬、南田之矜賞，尚不及潘君哉，米顛據舷而呼，信是可人韵事，真足效慕也，但未知石谷他日見西廬、南田，何以解嘲？冬十月，南田惲格又題。

鈐印「南田草衣」，不解、不平之氣溢於行間。從這點，我們也可看出王翬作為職業畫家的本質，亦即他沒有王時敏、惲壽平那種豪門出身的矜持，為了生計，他更重實惠。此圖後來載入《石渠寶笈·續編》。[135]

王翬繪於康熙十一年（1672）的《仿倪瓚畫山水圖》軸【圖33】亦藏入皇家內府。此圖是王翬仿倪瓚筆意的即興畫作，描繪修竹雜樹環繞茅屋村舍，古塔木橋對映著疏林坡岸，構圖平遠疏簡。款：

> 倪高士，初名珽，字宗率，畫亦大異，與晚年如出兩手。余客嘉禾，見其少時所作，摹其大槩，以存倪畫一種。壬子（1672）十月三日，在毘陵楊氏之近園，剪燈并識，石谷。

如前所述，1672年，王翬在毘陵楊兆魯之近園與友人雅集筆會，當時他背臨了多幅古人墨蹟，並參入自我而即興發揮，《仿倪瓚畫山水圖》軸即為其一。方亨咸題此畫云：

> 江上先生（笪重光）宅，山中處士家；竹影連溪靜，修然杖笠斜。
> 康熙甲寅（1674），邵村咸觀因題。

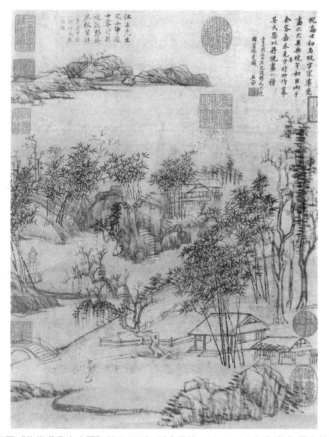

圖33　清 王翬《仿倪瓚畫山水圖》軸 1672年 紙本墨筆 46.1×34.6公分 臺北 國立故宮博物院藏

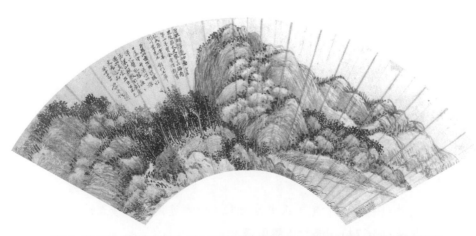

圖34　清 王翬《煙浮遠岫圖》扇 1673年 紙本設色 17.4×52.3公分 北京 故宮博物院藏

即說明了王翬的畫作表現出他生活中的實情實境，而不僅只是摹仿古人，還帶有一定程度的寫實性。

同年（1672），王翬又為笪重光臨仿巨然《煙浮遠岫圖》軸（美國普林斯頓大學美術博物館藏），畫上有王時敏跋云：

> 展觀墨光映射，元氣磅礡，興愜飛動，皴法入神，已為巨公重開生面，復何有于真迹？石谷固巧奪天工，然非在翁（笪重光）精鑒深契，安得此殉知之合？即余暮年癃篤，猶得披圖嘆賞，洵亦奇緣。持書其端，用志藝林勝事，并以自幸云爾。[136]

王時敏一生想慕巨然《煙浮遠岫圖》軸，卻未得寓目，直到康熙十年辛亥（1671）秋，才有幸獲觀於蘇州拙政園。隔年（1672）冬季，正逢王翬從京口返歸，拜訪王時敏，聞老師鍾愛巨然《煙浮遠岫圖》軸，恰巧他剛為笪重光臨摹一幀，遂請老師過目，王時敏展觀後歎賞不已，在題跋中對王翬大加褒許，其獎掖後進之心和自謙之雅量，著實令人肅然起敬，然而藉此亦可得見此時王翬摹古不只是形神皆備，還能達至為古人「重開生面」之境界。再隔年，王翬又畫了同名的《煙浮遠岫圖》扇【圖34】，以巨然大披麻皴法勾畫山石，雖是便面小品，筆法之精仍不遜宏卷巨作。自識：

> 巨然《煙浮遠岫圖》軸，今在崑陵莊太史家，真海內第一墨寶，余嘗借觀，背臨大槩，寄呈聞川尊先生。劍門王翬。

又識：

> 巨然此圖不用道路、水口、屋宇、舟梁，唯以雄渾之勢取勝，每每至深山樵牧不到處遇此真景，在巨公本色，更為逸品。癸丑（1673）上巳日，石谷重識。

癸丑為康熙十二年（1673），作者時年四十二歲。若將此幅比之於康熙

二十六年丁卯（1687）王翬五十六歲所畫的《仿巨然煙浮遠岫圖》軸【圖35】，則立軸作品之山石，以大披麻皴皴擦，明淨淡雅的線條營造了畫面煙雲縹緲的意境，而扇面的畫境則較多清潤而較少冷逸，不過兩者都同樣保留了巨然原作的神韻。

康熙十四年（1675），王翬繪《仿范寬秋山蕭寺圖》扇【圖36】。范寬是北宋山水畫三大家之一，以畫風雄壯著稱。他認為繪畫應反映現實生活，表現畫家的主觀情思。在此圖中，王翬將主要景物全置於左側，並以堅勁的筆墨皴擦、點畫，景物層次豐富，在扇面的尺幅範圍內營造出高山深壑的空間感，是對范寬大氣磅礡、沉雄高古畫風的成功實踐。

康熙十八年（1679）的《仿倪高士五株烟樹圖》扇【圖37】，採用墨筆繪古木竹石，畫幅內雖景物寥寥，但王翬以鬆秀簡淡的筆法和嫻熟的墨色渲染，結合疏密有致的景物安置，創作出一派意境蕭散的世外小景，極好地把握了倪瓚繪畫中寄託禪意、無世俗塵埃的高士情懷。

圖35
清 王翬《仿巨然煙浮遠岫圖》軸 1687年
紙本墨筆 187×67.2公分 北京 故宮博物院藏

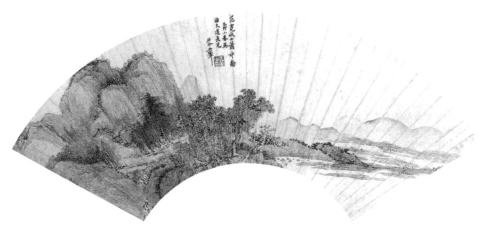

圖36　清 王翬《仿范寬秋山蕭寺圖》扇 1675年 雲母箋設色 25.5×53公分 北京 故宮博物院藏

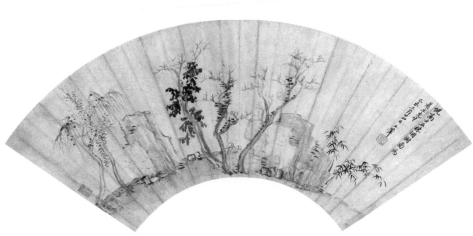

圖37　清 王翬《仿倪高士五株烟樹圖》扇 1679年 雲母箋墨筆 26×55.5公分 北京 故宮博物院藏

康熙十九年（1680），恩師王時敏仙逝，壽終八十九歲，令王翬悲痛欲絕。這年他畫了《雨山圖》軸【圖38】，款識：

　　庚申（1680）十月八日，王翬剪燈偶筆。

圖上有王翬兩位摯友的題跋。笪重光題：

　　半嶺度飛雨，煙雲常不開；奇思忽變化，疑為神龍來。江上外史題
　　石谷倣方壺《雨山圖》。

圖38　清 王翬《雨山圖》軸 1680年
紙本淺絳 55.2×36公分
安徽省博物館藏

惲壽平題：

> 丹梯下風雨，靈丘無冬春；白雲凝不散，卻是會群眞。癸亥（1683）
> 暮春客窗聽雨，壽平題。

另有翁方綱（1733－1818）題跋：

> 此幀石谷自題云：「庚申十月八日，剪燈偶筆」。其上有惲南田、
> 笪江上二詩……故石谷有庚申冬夜同子鶴下榻江上侍御寓齋，剪燭
> 夜談，因寫《溪風山霧圖》，自題句云：「蒼蒼筆力似荊關，白髮
> 圖書老不閒；未許羊曇乞西墅，畫中分與舊溪山」，蓋爲西田（王
> 時敏）發也。此仿方壺《雨山圖》奇妙入神，因題款觸記耕烟老人
> 師瀠淵源之槳，賦此三詩，并識於後。北平翁方綱。

方壺即元代方從義[137]，其寫山水筆法簡潔奔放，善用潑墨寫意，王翬取其筆
法畫雲山飄渺，蒼潤渾厚，富於變化，自然成天趣。詩畫中並道出對恩師
的追悼、感恩和懷念。

　　可資留意的是，這一時期，王翬以精湛的筆法而得以從事全景構
圖，開始繪製巨幅長卷。康熙二十七年（1688）六月，他在昆山徐乾學
（1631－1694）家的北園銷夏，作《仿范寬溪山行旅圖》卷（北京故宮博
物院藏），贈給漢陽相國吳正治[138]。卷長二丈，畫關中景色，重山疊峰，草
木蔥蘢，山勢雄健，皆寫秦隴峻拔之勢，圖大幅寬，山勢逼人。畫面用瀰
漫的煙雲把山峰推向高遠，汲取范寬濃厚的墨韻，表現山體的陰陽向背，
用筆放逸，皴染隨心，構圖不拘世俗，既得山之骨，又得水之秀。另有康
熙十二年（1673）《仿巨然夏山清曉圖》卷（上海博物館藏）、康熙十五年
（1676）《仿巨然夏山煙雨圖》卷（上海博物館藏）二幅，為王翬繪畫完全
成熟期的作品。這兩幅長卷均仿巨然筆意，寫煙波浩渺、群山綿延的江南
風光，畫中雖主峰聳立，卻少有巍峨、雄強之勢，一派煙江茫茫，水村錯
落，林木蔥鬱。巨然師承董源，畫山用淡墨長披麻皴層層皴染，山頭轉折

處疊以礬頭，用水墨烘染，留白處苔點飛落，「用筆甚草草，近視之幾不類物象，遠視則景物粲然」。[139] 王翬以董源、巨然「淡墨輕嵐」的筆意，綜合「皴、擦、點、染」的技法，將山石與樹木渾融一體，整個畫面生機流蕩，使江南水氣瀰漫的特有景致，散發出蒼鬱與清潤的氛圍。縱觀王翬六十歲前的作品，正是他遍臨百家，融匯宋、元諸家筆墨技法於一爐，而幾臻爐火純青之境，得以駕輕就熟地運用古人筆法，完成他自己心中的山水丘壑，作品呈現多種面貌，自如地在絹紙尺幅上遊移變化，恰如陳元龍贈詩王翬所云：

> 胸中丘壑自蕭閑，筆底煙雲共往還；漫道宋元書畫好，近來能事屬虞山。[140]

三、「山水清暉」盛名顯赫的頂峰期（1691－1700）

六十歲至七十歲期間，可謂王翬繪畫生涯中的頂峰期，特別是他在康熙三十年（1691）六十歲時接受皇家詔命，主持繪製《康熙南巡圖》卷，更讓他得以以一介布衣而名揚天下，並有機會廣結京師名流，展閱了許多名家真蹟，進一步開拓了眼界，因此得以徹底擺脫「師法古人」的窠臼，將諸家之長融會貫通，筆墨變化隨心而動，創作出許多佳作。這時的王翬，無論在繪畫技法還是聲望地位上，都達到了一生的高峰。

1、康熙第二次南巡之盛況

康熙二十八年（1689）正月初八日，還是嚴冬時節，康熙皇帝準備起駕離宮，開始了浩浩蕩蕩的第二次南巡。康熙出宮前，為尋求更有效的治河方案，特諭吏、戶、兵、工各部商討，由於大臣們眾說紛紜，於是康熙決定親臨黃河下游決口處勘察，籌畫治理黃河工程的方案。康熙吩咐巡幸扈從不許擾害百姓，也不許收受地方官員饋贈，一旦發現，從重治罪。康熙御舟自京而下，沿著京杭大運河，途經直隸（今河北）、濟南、剡城、淮

陰、揚州、蘇州、杭州、紹興後折回【圖39】。在巡視杭州到錢塘江的塘工水利時，康熙諭旨：

朕所親見，將直隸被災州、縣、衛、所，本年地丁各項錢糧，除已徵在關外，其餘未經徵收及康熙二十九年（1690）上半年錢糧，盡行蠲免，令小民均沾實惠，如使民仍至流散，不肖官員蒙混侵蝕，將該撫一併嚴加議處……朕南巡以來，軫念民依，勤求治理，頃至江南境上，所經宿遷諸處，民生風景較前次南巡稍加富庶，朕念江南財賦甲於他省，素切留心……今親歷茲土，訪知民隱……夫民為邦本，足民即以富國。[141]

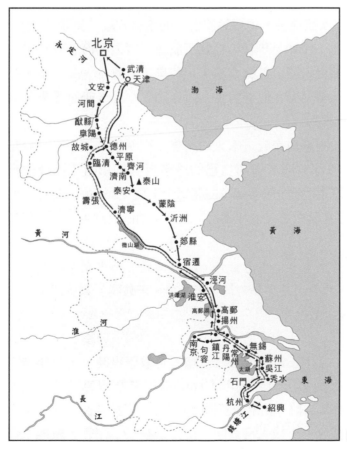

圖39　康熙第二次南巡路線圖

又說：

> 我治天下二十八年，常作夜思，勤求治理，體恤百姓，永圖久安。[142]

《大清歷朝實錄》還記載，康熙於南巡所到之地，「廣施恩澤」，「地丁、
錢糧盡行蠲免，百姓莫不感戴」。[143] 不過，康熙此行還有一個更重要的
目的，就是攏絡江南漢族文人之心，因此他特別安排了途經山東參拜孔子
廟；到浙江專程謁訪大禹陵；到南京明太祖朱元璋的墓祭拜，並行三跪九
叩大禮。由此可知，康熙南巡實際上有他文韜武略、睿博宏深的治世目
的。

中國繪畫自古就有「成教化，助人倫」的傳統，為表功頌德，康熙在
完成了浩浩蕩蕩的第二次南巡後，也打算將自己的南巡政績「見諸於圖」，
記錄下來。康熙二十九（1690）年秋，他親下詔書，責內務府曹荃監畫，
並委由都察院左副都御史宋駿業主持繪事。宋駿業，字聲求，號堅齋、堅
甫，江蘇常熟人，與王翬同鄉。他善書畫，所作宋元小品，筆意靈秀，氣
韻清爽，是王翬的得意門生。

不過，宋駿業對於圓滿地完成這宏大的繪畫工程深感心力不足，於是
與時任戶部侍郎的王原祁共商，舉薦自己的繪畫老師王翬進京指導繪製
《康熙南巡圖》卷，當時共同力薦者還有內閣學士王掞（1644－1728）、刑
部侍郎徐乾學等。王翬在其所著《清暉贈言》自序中明確寫到：

> 顓庵（王掞）少麓宰臺中允篤念世好，提獎彌殷，而中允家學繩
> 武，揮灑妙天下，力爲之延譽公卿間，適堅齋（宋駿業）宋黃門奉
> 命繪南巡圖，首蒙招致。[144]

王掞是王時敏第八子，當年王翬拜入拙修堂隨王時敏學畫時，王掞年方八
歲；數十年來兩人情如兄弟，康熙五年（1666）王翬為祝賀王掞秋試中
舉，即作有《山窗讀書圖》軸（北京故宮博物院藏）。王掞工詩，偶作畫，
兩人切磋畫藝，交情甚篤。王掞入宮其間，出任日講起居注官，康熙三十

年（1691）越擢內閣學士，一直是康熙皇帝面前的寵臣。

2、王翬以布衣供奉南薰殿，主繪《康熙南巡圖》

　　康熙三十年（1691）初，北方還是隆冬時節，犀利的北風挾帶著雪花，只有徹骨的寒冷。王翬在弟子宋駿業和內閣學士王掞的盛情邀請下，欣然接受了繪製《康熙南巡圖》卷的重任。年逾花甲的王翬不畏嚴寒，攜同弟子楊晉風塵僕僕地趕到京城，其時，宋駿業、王原祁、王掞紛紛前來迎接，設宴款待。王翬先是下榻在王掞府邸歇息幾天後，擇吉日由王掞帶領進宮向康熙帝復命。康熙帝特恩准王翬以布衣供奉內廷，主持繪製《康熙南巡圖》卷。

　　當時，來自全國各地的作畫能手和供奉宮廷的畫家都聚集在南薰殿，然而，一談到該怎樣統籌構圖、如實地再現康熙南巡之盛況，在場所有的畫家卻面面相覷，還好有作畫經驗豐富的王翬主持全局，繪事才得以順利進行。據《清史稿》記載：

　　繪南巡圖，集海內能手，逡巡莫敢下筆。翬口講指授，咫尺千里，
　　令眾分繪而總其成。[145]

說的即是當時眾畫家相互推諉，不敢下筆，只有王翬澹定自若，靜靜思考後，占據上座「置陳布勢」，先執筆畫出粉本小樣，待呈報康熙皇帝閱覽得到認可後，再由他「口講指授」，指導眾畫家何處畫城池、山川、河流，何處畫皇家扈從隨員，何處畫當地名流官員接駕場景及浩浩蕩蕩的海上航船等，就好比指揮一場山川、河流、人海戰役的大將一般，攝萬象於毫端。王翬之所以能夠駕馭如此宏偉壯觀的巨幅，得益於他在遊歷大江南北之餘，也積累臨摹了大量的古人山水畫素材。

　　除了握籌布畫的王翬外，參與繪製《康熙南巡圖》卷的畫家，還有王翬的弟子楊晉、宋俊業，以及宮廷畫家冷枚、王雲、徐玫等人。如此浩大的繪畫工程，是以《康熙南巡筆記》為史料依據；所描繪的內容豐富詳實，繪畫技法多變，既有清潤的江南山水，又有巍峨的北方峰巒峻嶺。圖

中的人物、車馬、殿宇等，多由弟子楊晉及宮中畫家合繪，融合了自然風光與人物布景，有繁有簡，虛實相生，並非完全意義上的寫實。

康熙三十五年（1696），這件由王翬主持、眾人兢兢業業繪製的《康熙南巡圖》卷，歷時六年[146] 終於完成了，得到康熙帝的讚賞，「圖就進呈，深稱上旨，更荷青宮召見，賜坐賜食」。[147] 這一年正逢康熙率禁衛軍二度親征漠北葛爾丹，康熙於是特授命東宮太子胤礽代賜御筆「山水清暉」四大字並接見王翬，「獎飾備至，恩禮優渥」，「一時輦上公卿皆豔稱其事。」[148] 至此，王翬的繪畫成就達到了巔峰，以一介布衣而名動天下，煊赫一時，這分榮譽足以令王翬驕傲一生。除了《康熙南巡圖》卷外，王翬在京城期間，還受命參與繪製《北征扈從圖》（此圖後流入民間，曾見於2007年香港佳士得秋季拍賣會），反映康熙三十四年（1695）第一次平定由沙俄支持的準噶爾貴族葛爾丹叛亂的事件，具有極高的歷史文獻價值。

堂堂巨構《康熙南巡圖》卷為絹本設色，共十二大卷，各卷首尾相接，高均為六十七點八公分，長短則不一，長的約兩千六百多公分，短的也有一千五百多公分，可說是中國歷史上不曾有過的壯觀長卷巨作。全畫採全景鳥瞰式構圖，以工筆重彩真實、細緻地表現沿途風土人情及農、工、商的繁榮景象。在每一卷中，都以康熙皇帝為中心展開內容情節，將他巡幸途中所經過的州縣府邸、山川河流、名勝古蹟一一入畫；畫境中的宮殿樓閣、崇山峻嶺、山河輪渡、都府市井等場景均頗為壯觀，極具珍貴的寫實史料價值。

可惜的是，《康熙南巡圖》卷如今有三卷下落不明，剩下的九卷又分藏各地，其傳世收藏現狀如下表：

卷數編號	長度	南巡地點	收藏地點
一	1555公分	永定門至南苑	北京故宮博物院
二	1377公分	南苑至濟南府	法國巴黎吉美亞洲藝術博物館
三	1393公分	濟南府至泰山	美國大都會藝術博物館
四	1562公分	山東至江蘇	法國巴黎吉美亞洲藝術博物館
五	---	---	下落不明
六	567公分	常州	下落不明

七	2195公分	無錫至杭州	加拿大**Alberta**大學
八	1965公分	蘇州至杭州	下落不明
九	2227.5公分	錢塘至紹興	北京故宮博物院
十	2559.5公分	句容至南京	北京故宮博物院
十一	2313.5公分	南京至金山	北京故宮博物院
十二	2612.5公分	永定門至太和殿	北京故宮博物院

據清末光緒朝（1874－1908）翰林院編修袁勵准[149]在《康熙南巡圖》卷的最初稿本上所記：

> 石谷所畫正本十二卷，向藏壽皇殿，庚子之變爲西人掠其五，僅存七卷，今亦不知流落何所。壬戌（1862）余奉檢校中書秘書，僅見徐揚畫《高宗南巡圖》十二卷，不過胎息舊稿，獨到之處。惟曾觀信侯邸中有《康熙南巡圖》副本，亦爲西人以重金購去。項巨六大兄以《康熙南巡圖》稿本四大卷見示，確係手創初稿，如鄭國之爲舜命，必以禪諶草創爲第一步，副本則討論修飾也，正本則潤色地。南齊謝赫謂畫有六法，二曰骨法用筆。此卷雖未經討論修飾潤色，而骨氣洞達，筆法刻露，想見石谷當日口講指畫之勤。巨大得此寶同拱璧，宜哉。辛未（1871）九秋，袁勵准題。

可知此畫卷應是在清末動亂中散佚，當時尚有副本，亦為西人購去，而袁勵准在1871年所見者則為稿本（這些稿本現在分別藏於北京故宮博物院、瀋陽故宮博物院和南京博物院）。

以下，我們不妨走進目前收藏有緒的第一、三、九、十、十一、十二卷《康熙南巡圖》中遊覽一番。

第一卷描繪康熙二十八年（1689）正月初八，康熙帝率眾從京師出發，自永定門到南苑行宮的盛況。送行的文武官員，雲集於京城護城河岸邊，城外楊柳新綠，一片早春氣象。按照清代禮制，凡皇帝巡幸啟行之日，需由鑾儀衛陳設騎駕鹵簿。只見康熙在鹵簿儀仗隊伍的前呼後擁下，

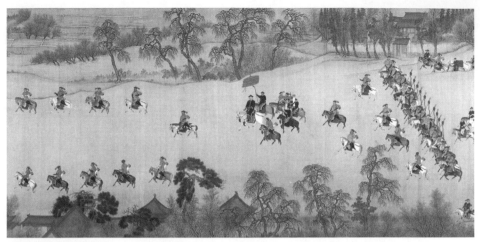

圖40　清 王翬《康熙南巡圖》第一卷
67.8×1555公分（康熙騎白馬前行局部）
北京 故宮博物院藏

騎一匹白馬緩緩前行【圖40】，沿途路旁有分執旗、旛、傘、扇及各種皇家
樂器的四百多人陣列，還有象徵著「太平有象」的輿車及大象，浩浩蕩蕩
的隊伍一直排列到南苑行宮門口。在樹木依稀繁茂的遠山點綴下，永定門
城樓巍峨矗立，莊嚴肅穆，結合聲勢浩大的出行盛況，盡顯康熙帝朝政趨
於穩定的雄強氣魄。有趣的是，正月初八應屬寒冬之際，但王翬卻特地將
畫中季節後移，呈現出三月春意盎然、大地萬物更新之景象。

　　第三卷題簽云：

　　《南巡圖》第三卷，從濟南府經泰安，致禮泰山。

卷首題識：

> 第三卷敬圖，看上莅止濟南，登城巡閱，萬姓咸舉首加額，喜覩天
> 顏。於是法從迤邐，有山路達泰安州。皇上特率扈從諸臣致禮於泰
> 山。維時嶽靈效祥，峰巒聳立，雲樹騰秀。泰安父老歌舞充途，若
> 夫岱宗之崇高，魯地之曲折，雖粗居丹青，愧未能狀其毫末也。

此卷生動地描繪了康熙皇帝巡禮泰山，泰安民眾恭迎聖駕的壯麗場景。圖
中可見濟南府位處於群山環抱之中，山勢層巒疊秀，草木蔥蘢，而南巡大
軍則行進於綿延的山丘之間。畫卷中，包括萬仙樓、南天門等諸多名勝，
俱歷歷在目。

第九卷描繪康熙在禹陵祭祀後，由杭州回鑾，走水路渡錢塘江。只見
江面風平浪靜，康熙帝乘坐於龍舟上，在眾多小船的簇擁下，浩浩蕩蕩駛
抵對岸。岸上農商店鋪林立，紹興府城內更是繁華熱鬧，街市、古塔、校
場、府山、望越亭、鎮東閣等景觀一一入畫。

第十卷描寫康熙帝一行從江蘇句容回鑾，返抵江寧府（今南京）的場
景。畫中遠山橫翠，溪流環繞，近樹交柯，阡陌縱橫；田野中農民忙著耕
地播種，大道上車水馬龍絡繹不絕，其間還有羊群、戲嬰和翩翩起舞的美
貌女子，呈現出一個百姓安居樂業的太平村莊。因皇帝的到來，江寧城
中張燈結綵，街道縱橫，房屋鱗次櫛比。自明永樂皇帝遷都北京後，江寧
便改稱南京，也是南方軍事重地，康熙巡幸至此，並沒有忘記巡視武備，
檢閱八旗官兵，圖中更把康熙親臨演武場、端坐看臺上檢閱士兵騎射的場
景，作為此卷的最高潮。畫中運用大量筆墨描寫江寧府城街面和當地百姓
的居家生活情景，諸多人物形象都出自王翬弟子楊晉之筆，極為生動細
緻，表現君臣百姓一派康寧和樂的太平景象。

第十一卷畫康熙出江寧泛舟長江的壯景。卷首映入眼簾的，是一片茫
茫霧靄籠罩著路旁的蒼松翠柏，以及巍峨高聳的古塔。歷史上有名的報恩
寺就坐落在南京城南、聚寶門外的聚寶山上，康熙為得到明代遺民的擁
護，第一次南巡（1684）就巡幸到南京報恩寺，讚美寶塔建築之精美。康

熙乘坐的龍舟順江而下，水師左右相隨，江水波瀾壯闊，對岸斷崖絕壁，
怪石嶙峋，殿宇建築沿懸崖而築於半空，可以俯臨長江，十分壯觀。王翬
早年曾與金陵畫家們聚集於金陵城，熟知當地報恩寺、石頭城、燕子磯等
名勝，他選取了金陵城富代表性的山川名勝，以近景透視的方法描繪石頭
城下依山就勢的懸崖，險峻聳立，燕子磯石峰突兀江面，三面臨江，遠眺
如石燕掠江，但見驚濤拍石，洶湧澎湃。寬闊的江面上，康熙皇帝的龍舟
船帆浩浩蕩蕩，氣勢磅礴，蔚為壯觀【圖41】。在此卷中，王翬著重表現山
川城郭與長江雄美壯闊的江南勝景。

第十二卷主要描繪康熙帝巡幸已畢，準備回鑾京師的情景【圖42】。卷
首題：

> 皇上南巡典禮告成，於時黃流底績風俗成書。我皇上過化存神之
> 德，淪濡周浹，因具入蹕之儀言，旋京師，駕自永定門至於午門，
> 京師父老歌舞載途，群僚庶司師師濟濟，欣迎法徒，其幫畿之壯
> 麗，宮闕之巍峨，瑞氣蔥鬱，慶雲四合，用志聖天子萬年有道之象
> 云。

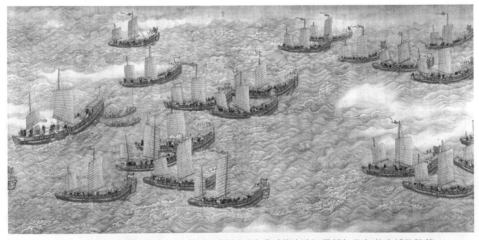

圖41　清 王翬《康熙南巡圖》第十一卷 67.8×2313.5公分（龍舟渡江局部）北京 故宮博物院藏

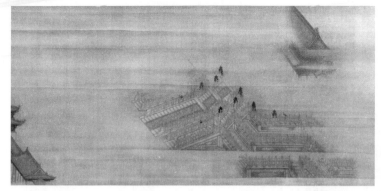

局部1
康熙回宮太和殿

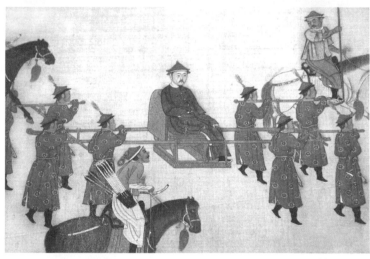

局部2
康熙皇帝坐在八人抬
的步輦上

圖42　清 王翬《康熙南巡圖》第十二卷 67.8×2612.5公分 北京 故宮博物院藏
（局部1～4）

畫中首先看到的是紫禁城內的太和殿【局部1】，籠罩在煙霧飄渺中，太
和殿的屋脊和三台漢白玉欄杆若隱若現，對映了「瑞氣蔥鬱，慶雲四合」
的紫氣東來之象。從紫禁城太和殿向南過金水橋至午門以外，排列鹵簿儀
仗，從城門大開的端門經天安門、大清門至正陽門，則是康熙皇帝扈從的
引導隊伍。康熙皇帝坐在八人抬的步輦上【局部2】，表情平靜肅然。而在
正陽門外大街和永定門內的大街上，沿途百姓迴避，店鋪閉戶，一些禁衛

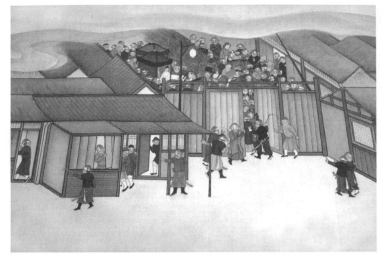

局部3
吏卒驅趕百姓

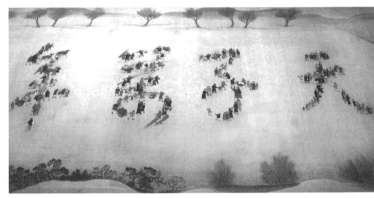

局部4
由各界人士組成的
「天子萬年」四大字

軍還身配腰刀、手舉鞭子，阻止居民打開店鋪門窗，甚至抽打急於通過的
行人【局部3】，狐假虎威欺壓百姓的行為，與卷末由京城內的士、農、
工、商各界人士組成的「天子萬年」四個大字【局部4】，形成不協調的
對比。畫家用一個很不起眼的構圖插曲，表現康熙雖然採取「撫輯軍民，
愛養招來」的治國政策，但統治者欺壓百姓的事情，卻是無處不在。整幅
《康熙南巡圖》卷，如實記錄了康熙出巡的空前盛況，從畫卷中可以瀏覽
清代盛世時期的大好河山，領略各地風土人情。

3、長袖善舞，求謀仕途

　　王翬於康熙三十年（1691）北上京城主持繪製《康熙南巡圖》卷，至1698年南返，歷時八年之久，在這段期間，他與上層人士有著密切的交往。當時京城宣武門外的宣南地帶，是士大夫居所密集之地，王翬與這些文人雅士，載酒論文，刻燭賦詩，率以為常。此外，經由王掞的引薦，王翬也認識了輔國將軍博爾都、刑部尚書王士禎（1634－1711）、宮廷畫家禹之鼎（1647－1709），以及京城收藏家宋犖（1634－1713）、卞永譽（1645－1712）、王鴻緒（1645－1723）等人，他們府上所收藏的古代名蹟，令王翬大飽眼福，眼界益開。他自稱：

　　　　余向年客都下，於收藏家得見古人卷軸甚多。[150]

這段經歷大大提高了王翬的畫藝，使他獲益良多，特別是結識了非常仰慕漢文化、與漢族文人過從甚密的清皇族博爾都（1649－1708）。博爾都是清太祖努爾哈赤的曾孫，字問亭，號東皋漁父、朽生，襲封輔國將軍，後坐事追削爵位，1680年又復爵。他擅長詩詞，風格清雅，著有《問亭詩稿》、《白燕樓集》，亦善於繪畫。博爾都深受康熙皇帝寵愛，1689年伴駕康熙南巡，由於王翬與他的關係十分密切，由此可以推測博爾都也為王翬畫《康熙南巡圖》卷提供了第一手的繪製素材。早在康熙三十年（1691）二月，王翬即繪有《夏麓晴雲圖》軸【圖43】贈博爾都，自題：

　　　　《夏麓晴雲圖》，康熙歲次辛未（1691）二月既望，倣關仝筆，耕
　　　　煙散人石谷子王翬，時在燕山邸舍。

又題：

　　　　是歲三月十日，問翁老先生枉過寓齋，謬賞此圖，輒以奉贈，幸教
　　　　之。王翬又識。

圖43
清 王翬《夏麓晴雲圖》軸 1691年
絹本設色 142.8×66.8公分
臺北 國立故宮博物院藏

圖中繪有松雲、泉石、樓閣、溪橋，山勢高聳，氣勢雄麗，雲煙滿紙。王翬駕輕就熟地參糅了關仝筆意及范寬山水畫法，以情動而援筆表現出自己的風格。

王翬在京活動，主要仰仗於王時敏之子王掞，兩人可謂世交，而王掞亦極力為王翬的仕途開路，希望他能留在京城供職朝廷。為答謝王掞的友情厚愛，王翬於此間亦精心繪製多幅作品贈予王掞，僅在1697年端陽前二日和當日，就分別送出《仿古山水圖》冊（見於2008年西泠印社秋季拍賣）及《仿宋元山水圖》長卷（見於2005年中貿聖佳秋季拍賣）兩套作品。其中，《仿古山水圖》冊共有十開，為王翬平日所繪，延續達三年之久，所畫乃仿自五代董源、巨然，及元代黃公望、倪瓚等人的山水畫，用「臨」、「仿」的筆意再現古人面貌，話雖如此，但題識中的「仿」、「摹」之稱，實為王翬之自謙，因為其中顯露出十足的王翬「筆墨」特點，從中亦可看出他的畫藝已達爐火純青的境地。值得一提的是，題款尊稱王掞為「顓翁老先生」以示敬重。王翬是王時敏最得意的弟子，與王掞兩人同輩，論年齡王翬長王掞十三歲，但在王掞面前，王翬總表現得謙卑恭敬，以表對恩師提攜之恩。

康熙三十六年（1697），王翬又受清宗室安和郡王岳樂[151]之囑，仿關仝《盧山白雲圖》卷【圖44】，卷末自識：

> 關仝《盧山白雲圖》為海內名蹟，林壑位置迥出意匠之外。余二十年前偶于金陵友人齋中展閱數過，卷尾有董文敏題識，至今追憶恍在目前邊。古香主人（岳樂）以藏紙屬畫，聊倣其意，萬不及一，當不值方家一哂也。董跋并錄于右。康熙丁丑（1697）暮春望後三日，虞山王翬。

並錄有王翬所臨董其昌跋：

> 頃遊盧山，自天池策杖大林寺至崖頭，下視山腰，俱為雲霧所斷，四空濛濛作白豪光，身如在銀海中，無復林麓村墟可得。以為畫家

圖44　清 王翬《廬山白雲圖》卷 1697年 紙本設色 35×124公分 北京 故宮博物院藏

關仝廬山白雲圖為海
內名蹟林壑位置迥出意
正之和余三十年前偶千金
陵友人齋中展閱數過
卷尾有董文敏題後玉
今追憶恍在目前適
古香主人以藏紙屬畫聊倣
其無萬不及一耆不值
方家一咍也董跋并錄于右
康熙丁丑暮春望後三日
虞山 王翬

圖44局部和題跋

未曾收此奇境，及披此圖，宛然廬山所見也。獨是日見廬山上方諸
峰，亦縹緲減沒爲飛烟斷靄耳。丙申（1596）閏八月晦日舟次繁
昌大江中書，玄宰。

卷首有壓角印「耕煙野老」（白文），收藏印「仲麟鑒賞」（白文）、「傲
徠山房」（白文），共三方印。尾紙有時任翰林院編修的姜宸英（1628－
1699）跋：

石谷山人畫，工力精到，少時於宋元舊蹟臨橅極多，故其臨本比自
運更得天然之趣，古人所謂讀賦千首自能作賦，良不虛也。此卷爲
古香主人循知之作，故尤覺筆墨生動，著低欲飛。主人寓興山水，
遠接董、巨，宜其鑒賞，與我輩門外人尤別耳。戊寅（1698）八
月四明姜宸英跋。

據王翬自題，可知他曾在二十年前觀摩過關仝《廬山白雲圖》卷，故今用
其法繪製此圖。王翬二十四歲時（1655）曾畫過《廬山聽瀑圖》軸（見圖
22），擬董源五墨法於天潭邃谷，而時隔四十餘年後，王翬筆下的廬山更
加氣勢磅礴，一望無際的江水和崗嶺逶迤的遠山，似斷似連，煙雨茫茫，
平遠浩淼。王翬運用南宗一派濃淡、乾濕、大小不同的墨點，橫筆皴山點
葉，再參入荊浩、關仝北宗一派遒勁的雨點皴，表現亙古綿長、重巒疊嶂
的廬山，既有蒼翠茂密的林木和空谷激流的飛瀑，又有一望無際的平原景

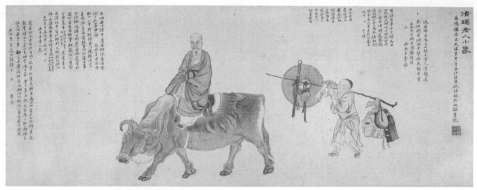

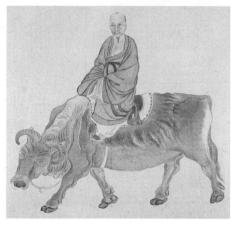

圖45
清 沈塘《石谷先生還山圖》卷
紙本設色 24×62公分
北京 故宮博物院藏

色。畫史上，荊、關被譽為北派山水畫耆宿，表現的是北方山川的雄偉氣
勢。王翬在立意造景上，超出了關仝格局，兼用李成、范寬之筆，大有
「掃千里于咫尺，寫萬趣于指下」[152] 的豪邁與奔放，令觀者遊目馳懷，表
現出王翬具有「出藍之秀」、器宇軒昂的大家風貌。此幅為這一時期的傳世
佳作。

　　王翬在京期間，起初樂此不疲地周旋於官宦文人之中，冀望在仕途上
有所作為。他與摯友惲壽平在看待人生的態度上截然不同，惲壽平出身於
書香大家，後來雖因社會變革而淪落到社會底層，卻仍保有著曾經滄海難
為水的豪氣，看穿仕途沉浮，一生如他所畫的荷花一般出污泥而不染，保
持著「出入風雨，卷舒蒼翠」[153] 的人品與畫品。相比之下，王翬卻不能完

全超凡脫俗，內心中還是有所希求。不過，當他看到越來越多官場上的相互傾軋，逐漸領悟到京城不是他久留之地，於是毅然決定在康熙三十七年（1698）離開京城，南返虞山家鄉。雖然康熙帝曾挽留王翬，但他仍「不樂仕進，遽歸」；[154]《清史稿》中也記載：

聖祖稱善，欲授官，固辭，厚賜歸，公卿祖餞，賦詩贈行。[155]

王翬離京時，在京交往的好友紛紛以詩題贈。我們不妨錄之部分，藉以窺見王翬在京期間的心境與生活狀況。

禹之鼎於戊寅年（1698）農曆二月十二日花朝節前一日，為王翬繪製《石谷先生還山圖》冊【圖45】（原作已遺失，現藏北京故宮博物院的《石谷先生還山圖》冊，為清末沈塘[156]臨本）以示贈別，南書房大學士陳元龍[157]題詩其上云：

出岫無心倦即還，尚湖深處掩柴關；千秋墨妙歸天府，七十冰容返故山。八年野服侍金門，便聽還山亦主恩；歸去若逢樵子問，紅塵中事不須論。咲揖公卿不可留，烟霞骨相復何求；旨因能事相羈絡，只看陶公畫裏牛。琴囊畫笥足清娛，牛背明朝別九衢；我欲拂衣歸未得，憨君茅舍讀書圖。石谷先生屬題，兼以贈別求正，海昌弟陳元龍。

被譽為「一代詩宗」的王士禎亦贈詩二首：

送君歸去烏目山，想見昔人清靜退；來往騎牛澗谷中，往往神光射牛背。石谷先生騎牛圖，屬題請正。濟南弟王士禎。

君訪慧車子，言歸烏目山；帆隨五湖闊，心與孤雲間。閉戶營丹嶂，開籠放白鷴；遙知破山寺，高臥掩松關。破山寺唐人常建題詩處再送并正，王士禎。

王掞雖極力挽留王翬，但見王翬去意甚堅，也只得依依惜別，贈詩一首：

> 墨妙收藏在禁廬，卻騎丁櫟返山居；閒吹鐵笛攜芳草，烏目峰頭訪
> 慧車。邱舍相從慰索居，棹頭忽憶舊林廬；眼光十丈浮牛背，看遍
> 湖山當讀書。題送石谷先生并正。弟王掞。

還有年屆七十的姜宸英及張英、王鴻緒、查昇等，亦都贈詩話別。這些詩
跋表明了王翬看破仕途紅塵，心已倦怠，遂帶著滿腹的惆悵離開京城，回
到虞山尚湖那依山傍水的來青閣，莫問紅塵事，選擇了「琴囊畫笥足清
娛」的隱居生活。

4、內府珍藏，得睿鑒褒題

雖然王翬無緣供職內廷，但他晚期的作品卻有不少收藏在皇宮內府
中，深得皇帝睿鑒褒題，特別是乾隆皇帝還在其《重江疊嶂圖》卷（上海
博物館藏）的卷首題「國朝第一卷，王翬第一卷」。

《石渠寶笈》亦載有康熙三十七年戊寅（1698）七月王翬畫《仿古山
水圖》冊十開[158]（廣州市美術館藏）。

第一幅款署云：「仿大癡道人筆意」，又題云：「晴嵐浮翠鳥，積雨暗
深村；寂寂無車馬，溪流自到門。」鈐「石谷子」、「王翬之印」。

第二幅款署云：「奇峰出奇雲，秀水含秀氣。仿燕文貴。」鈐「王
翬」、「竹溪居士」。

第三幅自識云：「宋人畫樹，千曲百折，惟北苑能盡長勁瘦直之法，
然亦枝根相糾。至元季黃大癡、吳仲圭一變為簡率，逾簡逾佳。」款署：
「耕煙外史王翬畫於津門渡口。」鈐「石谷」、「王翬」二印，又自書「夏
木垂陰」四字，鈐「王翬」一印；前有「一床書」、「汪氏柯庭秘玩」二
印，後有「衣園書畫」一印。

第四幅款署：「《盧鴻草堂圖》，石谷子。」鈐「王翬」一印，後有「教
忠堂」一印，又鈐「僅黃鶴白石（青）藤之間」。

第五幅書：「晦翁納湖詩，王翬畫。」鈐「王翬」一印，前有「衣園居

士」、「教忠堂藏」二印，後有「竹溪」一印。

第六幅書舊詩，款署：「王翬補圖。」下有「王翬之印」一印，前有「上下千年」、「愛閑」二印。

第七幅款署云：「仿惠崇筆。」鈐「王翬之印」，又書舊詩一首，款署：「寫唐人詩意。」鈐「石谷」一印，前有「竹溪秘玩」、「衣園藏真」二印，後有「竹香」一印。

第八幅款署云：「石田自題其畫句也，石翁學仲圭，眞有出藍之能，余漫倣之，不審得窺一斑否。王翬。」鈐「王翬之印」、「耕煙散人」二印，引首「太原」一印，後有「衣園」一印。

第九幅款署：「仿黃鶴山樵。」鈐「王翬」一印，又書舊詩二句，款署：「太白詩」三字，後有「石谷子」、「王翬之印」二印，前有「清渚漁郎」一印。

第十幅款署云：「仿高彥敬（高克恭）尚書《山川出雲圖》，戊寅（1698）七月既望，海虞王翬。」鈐「王翬」一印，又書舊詩一首，款署：「耕煙散人」，次日又書，鈐「石谷子」、「王翬之印」二印，前有「上下千年」一印，又有「靜海勵氏」、「滋大」二印，後有「翬」、「天官冢宰」、「衣園珍藏」三印。

王翬這本仿古山水冊頁，被乾隆皇帝奉為上品，特御筆「山水」，左方鈐「筆端造化」一璽，並諭旨：

> 內府所收王翬畫，佳者頗多，近復得此冊，乃篷窗乘興所作，涉筆
> 皆有天趣，尤得意筆也。因各製一詩題之，並擬其法戲爲小景，
> 胸中丘壑，有觸而發，不知興之所之，非欲與競勝也，惜《石
> 渠寶笈》編次已竣，異日續編，當以此爲翬作之冠。乾隆丙寅
> （1746）春正御筆，並記。

下有「乾隆宸翰」、「幾暇臨池」二璽。由乾隆皇帝的諭旨，足見他對王翬畫作的喜愛。他不僅在王翬《仿古山水圖》冊的每一開後面各製一詩題之，並且還特囑日後編纂《石渠寶笈‧續編》時，當首先收錄王翬的此套

冊頁。[159] 梁詩正[160] 等人亦和詩道：

秋山淨無滓，平遠含幽姿；隔硐青障合，射牖白日遲。鳥開自簡
訥，石古非頑癡；半庵傍巖結，門掩寒煙中。白雲翛然飛，隱見青
芙蓉；習靜聊自怡，坐禪風入松。臣梁詩正恭和。

另有王翬繪於康熙三十五年（1696）的《瀟湘雨意圖》卷[161]（見於中
國嘉德國際拍賣有限公司2007年秋季拍賣），紙本墨筆，畫煙水雲山，茅亭
竹塢，款題：

瀟湘雨意，丙子（1696）夏六月畫於長安寓齋。耕煙散人王翬。

又題：

亂竹舞空翠，瀟湘秋未知；風窗收不盡，散作雨淋漓。是歲立秋
日，王翬又題。

鈐有「王翬」、「石谷」、「臣」、「養拙」、「耕煙散人」、「意在丹丘黃鶴白
石青藤之間」、「貴知我者希」七方印。王翬題跋中云「畫於長安寓齋」，歷
來畫家文人常借「長安」喻指京師，故知繪此圖時，王翬身在京城。時隔
十餘年，多位在朝友人於畫後題跋。查慎行云：

平生多見石谷畫，筆蹤幻化無端倪；畫山畫水兼畫竹，世罕其匹古
與齊。不師文與可（文同），不學吳仲圭（吳鎮），墨君粉本何處
得……今觀所畫殊不爾，灑落別自開町畦；山舒水緩橋平堤，步有
舟艇林有蹊。籬門茅屋幾家住，翠色不受纖塵欺；葉平嵐光深淺
葉，濃澹地勢起伏叢。高低展之一丈卷，盈握疑有煙雨隨；提攜方
知善畫得大意，信手故自忘筌蹄錢子。好事者持卷乞我題，我詩
不入竹枝調，恍然如坐篔簹谷口蒼筤溪。壬辰（1712）仲秋後七

日，題王石谷《瀟湘雨意圖》。

鈐印三：「初白庵」、「查慎行印」、「他山」。查慎行（1650－1727），清代詩人，初名嗣璉，字夏重、悔餘，後改名慎行，號他山，海寧袁花（今浙江）人。康熙四十二年（1703）進士，特授翰林院編修，與王翬偶有交往，其在題跋中說到，王翬畫竹既學文同，又師吳鎮，而今已是善畫得大意，信手揮之，借古人筆法形成自己的繪畫風格。蔣廷錫亦題：

南湖辛苦吾鄉石谷子，宋元眞蹟遍臨模，合將竹趣竹窩意，寫作《瀟湘雨意圖》。王叔明有《竹趣圖》，管仲姬有《竹窩圖》，石谷此卷二家合璧也。癸巳（1713）四月，虞山蔣廷錫題。

蔣廷錫（1669－1732）與王翬同鄉，是王翬的晚輩，官至大學士，為康熙、雍正年間著名花鳥畫家，以逸筆寫生，風韻生動，並得惲壽平韻味。另有王掞題：

古來畫手善水竹，輞川莊與箟簹谷；烏目山人襟界寬，翦取洞庭波一曲。寒梢高下掃煙鬟，此中彷彿湘君山；千叢黯結有深意，萬古不洗雙娥斑。舟人撥棹卸帆席，四溪驚撢悲風械；箬亭隱者習靜觀，注眼雲消酖濃碧。婁東王掞。

鈐「西田」、「王掞之印」、「顥庵」三印。

查慎行、蔣廷錫、王掞等人都是入職朝廷的官員，王翬在京主持繪製《康熙南巡圖》卷期間，與這些達官顯貴過從甚密，並將自己的許多作品作為禮物贈與他們。故而他們讚美王翬，不僅是仰慕其高超的繪畫藝術，還寄託了好友聚散離合、睹畫思情的悵觸。

四、精進不息、老而勁辣的晚年作品（1701－1717）

　　王翬攜弟子楊晉回到闊別八年的常熟虞山，返歸依山臨水、僻靜清幽的來青閣後，將祗奉睿書的「山水清暉」四大字製成匾額懸於門庭，並率子孫面北叩首以謝皇恩。由於此時王翬在畫壇的聲望如日中天，影響遍於朝野，故鄉閭老友紛紛和詩慶賀，且「王侯將相、公卿士大夫，靡不願得尺幅，以爲吉光片羽。」[162] 如惲壽平曾云：

> 石谷山人筆墨價重一時，海內趨之，如水赴壑，凡好事家懸金幣購勿得。[163]

　　此時王翬悠遊筆墨，衣食富足，身邊仍然圍繞著許多達官顯貴，筆墨應酬有增無減。七十歲之後，王翬繪畫創作當屬晚期，其繪畫作品雖仍不乏臨、摹、仿古人之作，卻能用自家筆意，將先賢畫意重新詮釋，隨心所欲地再加創作，賦予全新的意義，風格老而勁辣，灑脫蒼潤。如王翬的同鄉晚輩王應奎（1732－？）在《柳南隨筆》記述：

> 王石谷作畫，一落筆便思傳世，故即其八十以後之作，亦無一懈筆，識者謂其能密而不能疏，固然！然其氣韻亦非凡手可及也。[164]

　　雖然名聞遐邇的王翬，身旁索畫者絡繹不絕，四方踵求者履滿戶外，致使他晚期作品中出現一些代筆的應酬之作，但這時期的作品也並非如一些評述所言，是因為他年老體衰而致荒率簡淡，使得其本家面貌的精心佳作較少。相反地，王翬晚年的繪畫技法已達到爐火純青的地步，筆墨變化隨心而動，風格蒼勁，揮毫皴染萬象皆出，追董源、巨然與黃公望、王蒙之間，盛名享譽當朝。誠如清代詩人徐邁在觀看王翬老年所畫的長卷所言：

> 耕煙先生八十餘，輞川之裔琴川居；絕技丹青妙千古，高蹈雅愛偕樵漁。騎牛脫然謝朝貴，卷軸盈箱鬱生氣。……開卷迸出青芙蓉，

一丘一壑擅奇勢；槎枒古幹皆絕世，指點煙雲尺素間。[165]

1、繪富春山水，與黃公望真蹟「並傳」

　　明清兩代的山水畫，基本上是繼承了元四家的繪畫審美觀念，並在元代文人畫的基礎上演繹發揮。其中，流傳至今已有六百五十餘年的黃公望《富春山居圖》卷，詮釋了元人繪畫筆墨技法以外的精神境界，對明清山水畫尤有深遠的影響，被後人譽之為「畫中蘭亭」。

　　黃公望（1269－1354），字子久，號一峰、一峰道人、大癡道人、井西老人等，與王翬同鄉，都生長在常熟。他擅畫山水，曾得趙孟頫指授，山水宗法董源、巨然，蒼率瀟灑，意境高曠，遂為百代之師。其為人豁達不羈，遨遊飲酒，足跡遍布虞山、三泖、富春、桃源、琴溪等地，在領略自然山水之勝的同時，亦隨筆摹寫所見景致，《富春山居圖》卷正是他最著名的傳世傑作，畫上自識：

> 至正七年（1347），僕歸富春山居，無用師偕往，暇日於南樓援筆寫成此卷。興之所至，不覺亹亹布置，如許逐旋填箚。閱三、四載，未得完備，蓋因留在山中，而雲遊在外故爾。今特取回行篋中，早晚得暇，當為著筆。無用過慮有巧取豪敚者，得俾先識卷末，庶使知其成就之難也。十年青龍在庚寅（1350）歜節前一日，大癡學人書於雲間夏氏知止堂。

可知黃公望歷時多年，斷斷續續完成了此卷。至明、清兩代，許多畫家都曾臨摹過這幅作品，僅見於著錄記載的，就有沈周、董其昌、藍瑛、王紱、文徵明、王時敏、惲向、程正揆、王翬、查士標、吳歷等，而王翬正是臨摹《富春山居圖》卷次數最多的一位畫家。從康熙元年（1662）第一次對臨唐宇昭珍藏的「油素本」《富春山居圖》卷，一直到晚年康熙四十一年（1702）為止，王翬一共為友人臨摹了七次《富春山居圖》卷，迄今仍有五本傳世。惲壽平記載了王翬前三次臨摹《富春山居圖》卷的情景：

石谷子凡三臨《富春圖》矣。前十餘年，曾爲半園唐氏摹長卷，時猶爲古人法度所束，未得游行自在。[166]

康熙十一年（1672），王翬爲笪重光再借唐氏本，二次臨黃公望，作《臨富春山居圖》卷【圖46】，「遂有彈丸脫手之勢」。[167] 王時敏聽聞後甚感讚歎，於是囑王翬再摹，此爲第三次。王時敏平生所見黃公望真蹟不下二十餘種，僅家藏也有三、四卷冊，卻唯獨沒見過被董其昌譽爲「子久真蹟第一」的富春長卷，實爲憾事，故他在觀王翬摹本後讚歎並跋：

> 元四大家畫皆宗董、巨，穠纖澹遠，各極其致，惟子久神明變化，不拘守其師法，每見其布景用筆，於渾厚中仍饒逋峭，莽蒼處轉見娟妍，纖細而氣益閎，填塞而境愈廓，意味無窮，故學者罕窺其津涉。獨石谷妙得神髓，不徒以形似爲能……其筆墨縱橫，超逸入神，有運斤成風之妙，而總歸於平淡……石谷古今絕藝，得夫子而名益彰，神怡務閑，又得江山之助，其進乎技者，正不知所止。長夏深林，解衣盤礡，吾知息壤之盟未寒，瓊枝之投有望矣。癸丑（1673）清和王時敏識。[168]

惲壽平也評述道：

> 蓋其運筆時，精神與古人相洽，略借粉本而洗發自己胸中靈氣，故信筆取之，不滯於思，不失於法，適合自然，直可與之並傳，追縱先匠，何止下眞跡一等。[169]

笪重光亦賦詩贊：

> 毫蹤一試一回新，不數縱橫寫富春；貌得江南秋色好，鷗波（趙孟頫）摩詰（王維）是前身。[170]

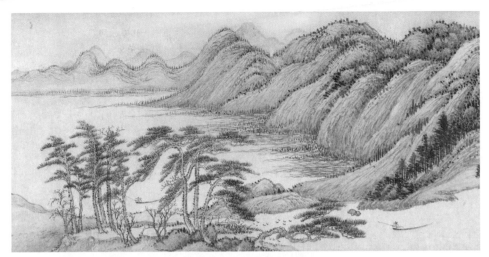

圖46　清 王翬《臨富春山居圖》卷（局部）1672年 紙本設色 38.4×743.5公分 美國 弗利爾美術館藏

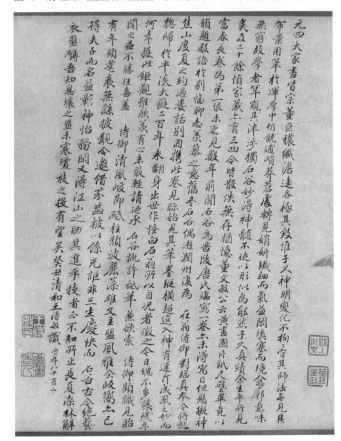

圖46王時敏題跋

圖47　清 王翬《臨富春山居圖》卷（局部）1702年 紙本水墨 34.7×728公分 北京 故宮博物院藏

圖47局部和題跋

　　康熙四十一年（1702）王翬最後一次畫《臨富春山居圖》卷【圖47】，
自識：

　　大癡道人眞蹟流傳者絕少，此卷行筆布置皆從董、巨風韻中來，荒
　　寒簡率，妙得象外之趣。白石翁、董文敏先後標題，奉爲藝林墨
　　寶，而文敏研精六法，一生宗尚尤見於此。壬午（1702）秋，山窗
　　閑寂，適有佳紙，心摹手追，吮毫殊有所得，因記之。虞山後學王
　　翬。

鈐「王翬之印」（白文）、「石谷子」（朱文）、「耕煙外史時年七十有一」
（白文），前鈐「海虞」（朱文）、「山水清暉」（朱文）兩印。尾紙有王翬臨
沈周、文彭、王穉登、周天球、鄒之麟、董其昌等人之題跋或觀款，最末
有顧文彬題跋。王翬一生追隨黃公望，晚年臨摹的《富春山居圖》卷，盡
顯瀟灑簡遠、妙在筆墨之外的意境，正得黃公望清眞秀拔、繁簡得中之眞
諦，開創出個人水墨山水畫的最新高度。王翬的最後臨本與記載中唐氏的
「油素本」大致相同，而「油素本」則爲黃公望《富春山居圖》卷遭火焚
前的全本，故王翬此卷不僅是研究《富春山居圖》卷的重要資料，亦是極
爲至珍的傳世佳作。

　　目前傳世的王翬仿《富春山居圖》卷共有五本：（一）康熙元年（1662）
爲唐宇昭首次作《臨黃公望富春山居圖》卷（美國高居翰藏）；（二）康熙
十一年（1672）本（美國弗利爾美術館藏）（見圖46）；（三）康熙十七年

圖48 清 王翬《層巒曉色圖》扇 1709年 紙本設色 24×50.4公分 北京 故宮博物院藏

（1679）本（上海博物館藏）；（四）康熙二十五年（1686）本（遼寧省博物
館藏）；（五）康熙四十一年（1702）本（北京故宮博物院藏）（見圖47），
該卷首尾齊全，是歷來王翬臨《富春山居圖》卷中最完整、珍貴的一本。

　　王翬晚年也畫了一些臨仿黃公望之小品扇面，如康熙四十八年（1709）
《層巒曉色圖》扇【圖48】。明代鑒賞家張丑曾云黃公望的山水主要有兩種
風貌：

> 一種作淺絳色者，山頭多岩石，筆勢雄偉；一種作水墨者，皺紋極
> 少，筆意尤爲簡遠。[171]

在仿黃公望《層巒曉色圖》扇中，王翬不僅吸收了黃氏的淺絳法，同時採
用了青綠設色，樹木枝幹以墨筆雙鉤，施以赭色，遠山用淡青塗抹，不見
筆痕，略似宋人米家山水，是王翬晚年在董其昌南北宗繪畫理論的基礎
上，將二宗筆法融合貫通的典型作品。

王翬臨摹黃公望傳世作品：（不計《仿古》卷、冊）

西元紀年	中國紀年	作品名稱	王翬年歲
1662	康熙元年（壬寅）	《臨黃公望富春山居圖》卷（美國高居翰藏）	31
1663	康熙二年（癸卯）	《仿黃公望溪山蕭寺圖》卷（廣州市美術館藏）	32
1670	康熙九年（庚戌）	《仿黃公望山水圖》軸（北京故宮博物院藏）	39
1672	康熙十一年（壬子）	《仿大癡秋山圖》扇（上海博物館藏）；《臨黃公望富春山居圖》卷（美國弗利爾美術館藏）	41
1679	康熙十八年（己未）	《臨大癡富春山居圖》卷（上海博物館藏）；《仿子久富春山圖》（北京市文物商店藏）	48
1684	康熙二十三年（甲子）	《仿黃大癡層巒秋霽圖》軸（蘇黎世萊特柏格博物館藏）	53
1686	康熙二十五年（丙寅）	《臨黃公望富春山居圖》卷（遼寧省博物館藏）；《仿大癡富春山圖》（中國歷史博物館藏）	55
1687	康熙二十六年（丁卯）	《仿黃公望山水圖》軸（廣西壯族自治區博物館藏）	56
1689	康熙二十八年（己巳）	《富春山水圖》、《仿大癡富春山水圖》（均為中國歷史博物館藏）	58
1690	康熙二十九年（庚午）	《富春大嶺圖》軸（天津市歷史博物館藏）	59
1692	康熙三十一年（壬申）	《仿黃公望山水圖》軸（廣東省博物館藏）	61
1696	康熙三十五年（丙子）	《仿黃公望筆意圖》軸（臺北國立故宮博物院藏）	64
1700	康熙三十九年（庚辰）	《仿黃公望秋山萬重圖》軸（北京故宮博物院藏）	69
1702	康熙四十一年（壬午）	《臨黃公望富春山居圖》卷（北京故宮博物院藏）；《仿大癡良常仙館圖》（天津市藝術博物館藏）	71
1706	康熙四十五年（丙戌）	《仿大癡天池石壁圖》扇頁（上海博物館藏）	75
1709	康熙四十八年（乙丑）	仿黃子久《層巒曉色圖》扇（北京故宮博物院藏）	78

1711	康熙五十年（辛卯）	《仿黃公望秋山無盡圖》軸；《仿大癡富春夏山圖》卷（均為上海博物館藏）	80
1712	康熙五十一年（壬辰）	《仿黃公望江山攬勝圖》卷（北京故宮博物院藏）	81
1714	康熙五十三年（甲午）	《仿癡翁夏山圖》扇（北京故宮博物院藏）；《仿黃公望夏山圖》軸（上海博物館藏）；《仿黃公望山水圖》軸（翁萬戈藏）	83
1716	康熙五十五年（丙申）	《仿黃公望山水圖》軸（上海博物館藏）	85
無年款		《臨黃公望富春山居圖》卷（北京市文物商店藏）；《仿黃公望山水圖》卷（美國堪薩斯城納爾遜美術館藏）；《仿黃公望煙江疊嶂圖》卷（美國堪薩斯城納爾遜美術館藏）；《仿黃公望山水圖》軸（景元齋藏）；《仿黃公望浮嵐暖翠圖》軸（蘭千山館藏）；《仿大癡雪山圖》軸（朵雲軒藏）	

2、趙孟頫、王蒙、倪瓚對王翬晚年的影響

　　趙孟頫在詩、書、畫、印上皆有很高的造詣，與「元四家」黃公望、王蒙、倪瓚、吳鎮俱為最富影響力的元代書畫大家，他開創元代新畫風，提倡「書畫同源」，作畫不僅要有「古意」，還要師法自然，其繪畫理論

圖49　元 趙孟頫《水村圖》卷 1302年 紙本墨筆 24.9×120.5公分 北京 故宮博物院藏

對元、明、清影響深遠，尤其成為文人畫家們最理想的審美追求。趙孟頫一生經歷了由宋入元、改朝換代的巨大變革，身為宋太祖趙匡胤第十一世孫、出身貴冑的他，因出仕元朝之故，曾遭趙宋遺老們所譏諷，常感內疚和迷茫，老年則告病淡出仕途。在繪畫上，他於山水、人物、花鳥、竹石、鞍馬，無所不能；工筆、寫意、青綠、水墨，亦無所不精，畫作多表現「高隱」、「漁隱」、「春水�，秋水盈盈」之主題，並以出世而超塵的人生態度，追求「平淡天真」的境界。如繪於元代大德六年（1302）的《水村圖》卷【圖49】，以水墨寫江南平遠開闊的景色，據畫上自云，此作乃於不經意間「一時信手塗抹」，用筆疏朗含蓄，寫景的意味很濃，體現了書畫同源、書法入畫的文人審美趣味。

王翬到晚年時，心境與趙孟頫相通，在繪畫成就上達到爐火純青的完美程度後，更加注重個性修養與繪畫藝術人格的陶冶。康熙四十一年（1702）所畫之《水村圖》扇【圖50】，描繪了世外水鄉的平遠之景，遠山、蘆葦、平湖、村舍、釣艇，均採用自然樸實的寫實手法，筆墨清潤，設色淡雅。較之於趙孟頫的《水村圖》卷，王翬《水村圖》扇的構圖要繁密得多，且兩件作品雖均參以董源筆意，但趙孟頫的《水村圖》卷更顯高逸，而王翬作為職業畫家，更注重的是造景與寫意，由此可以得見王翬學

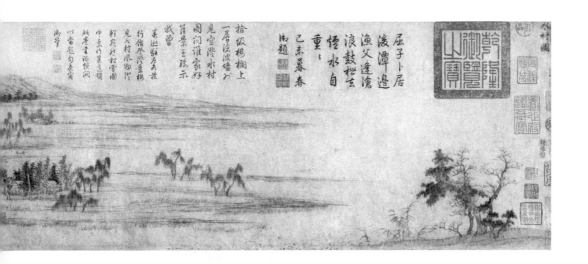

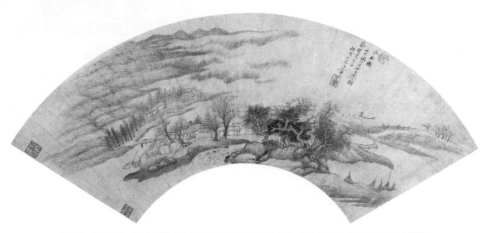

圖50　清 王翬《水村圖》扇 1702年 雲母箋設色 18×56.5公分 北京 故宮博物院藏

得了趙孟頫畫風的靜穆、蒼秀、簡逸，卻更多體現了古人的深厚傳統功力
和師古而不泥於古人的創新精神。

　　康熙四十五年（1706），王翬繪《仿趙孟頫江村清夏圖》軸（臺北國立
故宮博物院藏），自題：

> ……鷗波老人（趙孟頫）有《江村清夏圖》，極其秀勁，用意殊
> 常，大得六法之微，渲染運神，總領前人之妙。余愛而不置，遂於
> 笥中檢出宣羅紋佳楮，伸毫擬出，畫竟顧之，稍有得焉。琴川王
> 翬，時在丙戌（1706）五月朔日也。

王翬此時七十五歲，採用趙孟頫的小青綠加淺絳設色，畫江村春夏之際的
水鄉，樹木婆娑，茅屋數楹，遠山明麗，小溪潺潺，滿目芳草如茵，由近
及遠，清新而意境盎然。此畫可說是王翬晚年青綠山水的絕佳畫作，後收
入皇家內府。[172]

　　王蒙是趙孟頫的外甥，字叔明，晚年隱居黃鶴山，故又號黃鶴山樵，
為人高風傲骨，超塵脫俗，《畫史繪要》說他「山水師巨然，甚得用墨
法，秀潤可喜」，[173] 其「水韻墨章」繪畫技法對王翬影響很大。康熙九年

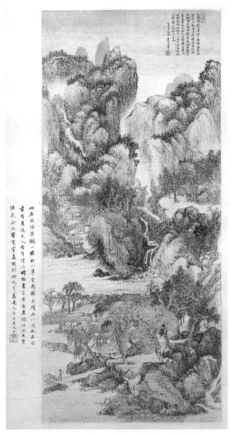

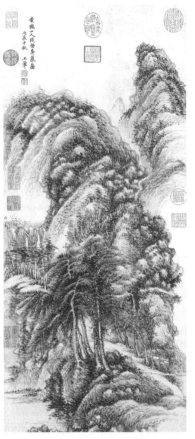

圖51　清 王翬《仿王叔明秋山草堂圖》軸 1673年
紙本設色 106.5×47公分
北京 故宮博物院藏

圖52　清 王翬《陡壑奔泉圖》軸 1676年
紙本墨筆 74.3×31.4公分
北京 故宮博物院藏

（1670）《溪山紅樹圖》軸（見圖32）是王翬早期仿王蒙作品的典範，將溪
山秋景描繪得絢爛奪目。而康熙十二年（1673）《仿王叔明秋山草堂圖》軸
【圖51】及康熙十五年（1676）《陡壑奔泉圖》軸【圖52】，構圖緊密，繁
而不亂，用筆蒼秀，清晰明快，誠如嘉慶年間書家王文治（1730－1802）
鑒賞題跋所云：「此石谷仿黃鶴山樵《秋山草堂圖》，雖眞蹟無以過也」，
確是王翬仿王蒙之中年佳作。

　　王蒙學山水畫受趙孟頫的影響，但其畫法獨不似舅，而是師法董源、
巨然、王維等人，綜合多家風貌而自成面目。惲壽平曾說：

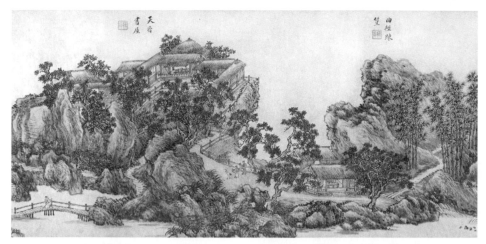

圖53　清 王翬《溪山逸趣圖》卷（局部）1702年 紙本設色 32.7×296.4公分 北京 故宮博物院藏

> 黃鶴山樵得董源之鬱密，皴法類張顛草書，沉著之至，仍歸飄渺。
> 予從法外得其遺意，當使古人恨不見我。[174]

這一點同王翬的學畫經歷有相似之處。王翬晚年回鄉後，心境淡泊，過著優遊林下的生活，對王蒙的作品更是情有獨鍾。王翬早年學畫雖勤奮努力，然職業畫家的身分卻導致其較缺少文人氣質，用筆過於圓熟；不過到了晚年，畫風則舒展流利，豐富了自身的文化修養，蒼老中蘊含秀潤，渾厚中方顯勁峭，使觀者感染到畫境深邃而開闊，生機勃勃而又肅穆幽寂，神奇美妙的氣氛瀰散不盡。

　　王翬在康熙四十一年（1702）七十一歲時，為友人畫了一幅長卷《溪山逸趣圖》卷【圖53】。溪山位於姑蘇城西南三十五公里處，山巒起伏，有著山不高而清秀之幽姿，水不深而遼闊之逸趣，自古深得文人學儒的厚賞，亦是歷代名人隱居的理想世外桃源。王翬一生中，曾在不同時期、用不同的筆法、構圖，多次描繪溪山、溪水，此卷老年之作即參取王蒙筆意，以寫實青綠之法畫出溪山終年蔥綠蒼翠的色彩變幻，明月灣依山傍湖，三面群山環繞，「松風清寺」掩於林間，「洞壑奔泉」流水潺潺，「天香

書屋」白雲伴野鶴，終日掩荊扉，完全是生活中的真實記錄。惲壽平贈詩王翬云：

> 此老胸中萬卷書，溪山曳杖意如何？天涯莫怪無知己，秋水接空千頃餘。[175]

王翬把溪山的風物逸趣和大自然的鬼斧神工攬入畫中，構成了《溪山逸趣圖》卷此幅風雅美奐的人文傑作。

康熙四十二年（1703），王翬又畫《九華秀色圖》軸【圖54】，題跋中引述了倪瓚在王蒙《秋山草堂圖》軸中對王蒙的評價：「（叔明）筆力能扛鼎，五百年來無此君」，並又題：

> 叔明為趙吳興甥，乃自開一門戶，若論蘊藉之富，摹寫之精，實不讓其舅，元鎮語非夸也。

王翬學王蒙筆墨用法，兼融各家之長，構圖上雖似王蒙略顯壅塞，但予人山壑間空曠幽深之感，使其筆下山水景物富有大自然之靈氣，令觀者彷彿身臨其境，很好地承襲了自元代以

圖54　清 王翬《九華秀色圖》軸 1703年
紙本淺絳色 133.5×57.9公分 北京 故宮博物院藏

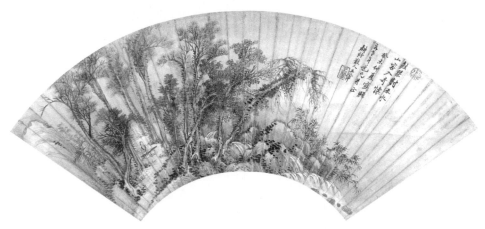

圖55　清 王翬《松陰鼓琴圖》扇 1703年 雲母箋設色 24×50.5公分 北京 故宮博物院藏

來文人畫所講求的筆墨情趣，以及脫略形似而汲取精髓神韻的畫風。

另有《松陰鼓琴圖》扇【圖55】，也畫於康熙四十二年（1703）。圖繪喬柯翠林，秀石流泉，一高士隱於繁茂的林中，肅穆端坐鼓琴。畫中用濃墨點苔，構圖簡潔，呈現一幅高山流水覓知音的情景，是王翬晚年寓畫於詩的作品。

在趙孟頫、王蒙之外，王翬一生中亦臨摹過很多倪瓚的作品。倪瓚（1301－1374）亦為元四家之一，原名珽，後改瓚，字元鎮，號雲林，別號有荊蠻民、淨名居士等，常州梅里祗陀村（今無錫市梅里鎮）人。常畫江南秋冬景色，坡岸上畫松、柏、樟、楠、槐、榆六種樹木，疏密掩映，盡顯枯榮，寓意為六君子。倪瓚的家世號稱「東吳富家」，富足的生活和道教的影響，使他養成了性傲高潔、不問凡俗的人生態度和審美情趣，其簡中寓繁，逸筆草草，天趣自成的繪畫風格，亦對明清山水畫產生了重要的影響。

王翬於康熙三十六年（1697）所繪《仿倪瓚山水》卷（葉承耀藏），即是學倪瓚筆法的精練簡潔之作，畫上有王翬臨董其昌學倪瓚並題：

錫山無錫又無兵，底事倪迂不再生；只有煙霞填骨髓，可知我法本

148　山水清暉

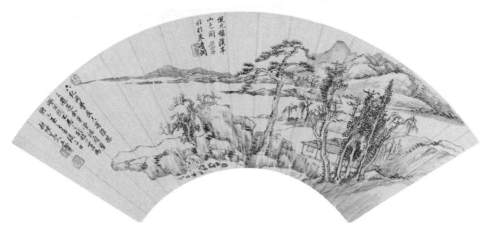

圖56　清 王翬《臨倪瓚溪亭山色圖》扇 1705年 紙本墨筆 16.9×51.8公分 北京 故宮博物院藏

同卿。剩水殘山好卜居，差憐院體過江餘；誰知爾雅魚蟲筆，一一
毫端百卷書。仿倪元鎮山水，因書董文敏題句。丁丑（1697）長夏
海虞王翬。

卷後有清人馬曰璐[176] 題跋：

耕煙山水無美不臻，而仿雲林一派尤極蕭疏之趣。此卷臨董仿倪，
更爲耕煙畫中之至佳者，因書元、明人絕句十首於後，不敢別贅題
詞也。戊辰（1748）清和月，半槎主人馬曰璐識於七峰草亭。

並有乾隆御題詩贊：

雲林染就秋山色，白石溪灣隱空亭；胸中丘壑原有著，元鎮作畫不
須名。[177]

康熙四十四年（1705），王翬又繪《臨倪瓚溪亭山色圖》扇【圖56】，
畫喬木幽溪，遠山茅舍，平遠清曠。自識：

倪元鎮《溪亭山色圖》，石谷子臨於來青閣。

這幅畫筆法蒼勁，學倪瓚蕭遠脫塵、淡泊寧靜的畫風，折射出作者無求於世、讀書研道的心境。王翬用墨講究墨分五色，用墨的乾濕、濃淡、渾厚、蒼潤的微妙變化，使其作品淡而不薄、厚而不濁、蒼而不枯、潤而不滑，於簡中求蒼渾，偶爾可見一點放浪形骸、不拘細緻的荒率之氣，可說是臻至元代文人畫的最高境界。

3、融南北畫風，重開生面，獨具個性風貌的作品

王翬晚年傳承了黃公望、趙孟頫、王蒙以書入畫的審美觀念，《國朝畫徵錄》載：

> 木威先生曰：「畫有南北宗，至石谷而合焉。」[178]

王時敏亦曾評述其繪畫作品：

> 元氣淋漓，合荊、關、董、巨為一。[179]

達到了登峰造極、無以復加的高水準。王翬的世家弟子高鉁在康熙五十二年（1713）稱讚王翬：

> 石谷之繪事，天下推為第一，雖年逾大耋，而興酣落筆，磅礴解衣……余見其巨幛，則千岩萬壑，競秀爭流，其小幅則咫尺間具有湖山千里之勢，向之西蜀南雲諸山川之奇勝，不盡見于王子粉墨之間哉。[180]

此時的王翬本著師法天地之精神，追求一種蒼秀、清疏、簡逸，具有自己獨有個性的風格，無論是巨幅大作還是小品扇面，都以舒展自我心境為基點，即「外師造化，中得心源」，如惲壽平所言：

觀石谷寫空煙，眞能脫去町畦，妙得化權，變態要妙，不可知已。[181]

王翬七十三歲畫《仿董源夏景山口待渡圖》卷【圖57】，卷首自識：

董北苑《夏景山口待渡圖》。

卷末款署：

康熙歲次甲申（1704）春正，海虞王翬臨。

南唐董源《夏景山口待渡圖》卷【圖58】描繪峰巒出沒、煙嵐瀰漫、溪橋漁浦的江南山景水色，山勢重疊，綿長平緩，林木疏朗，竹叢間隱約可見茅屋，遠處水氣連天，岸邊三位朱衣客官正等待著渡河。此件作品記載於《宣和畫譜》，後入元文宗御府，經柯九思、虞集等鑒定。據清吳升《大觀錄》記載，明代董其昌曾在都門一客家見過，並給予題跋，後歷經明項元汴、清耿昭忠、索額圖等收藏，入清內府後，末代皇帝溥儀在遜位前，將此畫賞賜給溥傑，幾經輾轉，現為遼寧省博物館收藏。

王翬於康熙三十年（1691）赴京主繪《康熙南巡圖》卷時，經王掞引薦，與索額圖之長子索芬相識。索芬，素庵，號蓼園、晴雲主人，滿洲正黃旗人。喜書畫，富收藏，與當時許多漢族文人友善。王翬作於同年二月的《夏麓晴雲圖》軸（見圖43），原本即是為索芬而作，只是因故轉贈給輔國將軍博爾都。後來王翬得知索芬嗜好種竹，又於康熙三十七年（1698）四月八日特畫《載竹圖》卷（此作今已失傳）相贈。由於王翬與索芬交情很好，所以得以飽覽索額圖父子收藏的歷代名畫，董源《夏景山口待渡圖》卷即包含在其中。不過，王翬畫《仿董源夏景山口待渡圖》卷，是在康熙四十三年（1704），但前一年康熙四十二年（1703）時，索額圖已因涉嫌僭亂被處死，其家產及藏畫均充入內府，故王翬應是憑記憶背臨。畫中沒有奇峭之筆，平遠簡淡，但用筆精細，再現了董源構圖的山丘沙岸，以

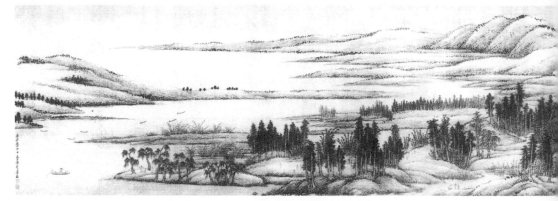

圖57　清 王翬《仿董源夏景山口待渡圖》卷 1704年 絹本墨筆淡設色 49.8×300.6公分 天津市藝術博物館藏

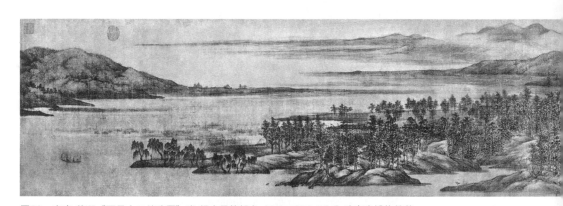

圖58　南唐 董源《夏景山口待渡圖》卷 絹本墨筆設色 49.8×329.4公分 遼寧省博物館藏

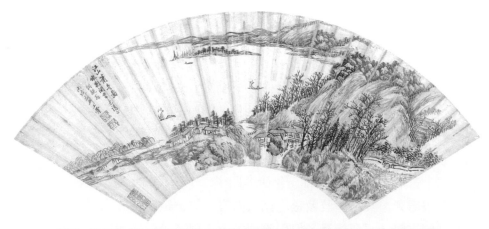

圖59　清 王翬《江山蕭寺圖》扇 1706年 雲母箋設色 26×55公分 北京 故宮博物院藏

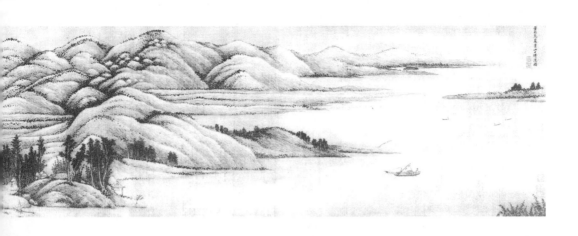

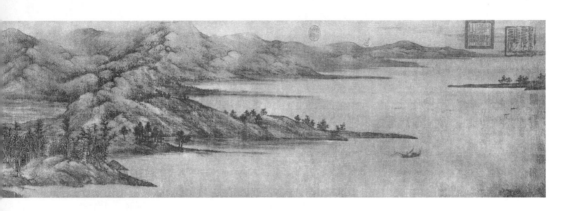

及江河縱橫的一派平淡幽遠、煙雨空濛景色。王翬嫻熟地運用董源筆法，得山水畫的神趣之妙，自成一派，形成了獨特和完整的藝術語言圖像。

　　康熙四十五年（1706），王翬時年七十五歲，贈朋友《江山蕭寺圖》扇【圖59】。此圖繪江山浩渺，浮帆遠棹，筆法蒼秀流暢，墨色濃淡相間，雖自言仿荊浩、關仝筆意，卻老筆紛披，不拘於形似，是參以本家面目的典型作品，以淡墨皴寫山石，濃墨點葉寫林木，不以荊、關的雄奇崔嵬取勝，而是在扇面尺幅內，以古樸蒼潤的筆墨、高低有序的構圖，刻畫出一幅溪山無盡之美景。

　　明、清時期畫派林立，然而王翬卻「不復為流派所惑」，[182] 而能夠「以元人筆墨，運宋人丘壑，而澤以唐人氣韻」，[183] 運用元四家的筆墨、

圖60　清 王翬《水閣延涼圖》軸 1710年
紙本設色 63.8×54公分
北京 故宮博物院藏

皴法，表現北宋李成煙林蒼茫的北方平原之景，還有荊浩、范寬筆下重山
峻嶺的雄健之美；他同時也追求虛、淡、幽、雅，崇尚文人「士氣」的自
然之美，從倪瓚、吳鎮筆下簡淡疏秀、墨氣清潤的畫風中，汲取、表現自
己心目中江南水鄉詩畫般的意境。如他創作於康熙四十九年（1710）的
《水閣延涼圖》軸【圖60】，即以工細精巧、淡彩青綠的點綴之法，表現倪
瓚詩句：

　　綠樹圍陰散晚涼，水扉開處看鴛鴦；坐來獨愛南風起，分得荷花茉
　　利香。

畫中青綠淡彩參古融今，設色秀麗精緻，全無南宋穠豔之氣，直追唐人典
雅氣韻。湖山小景的構圖，加之槐柳綠蔭掩映著水榭書屋，似乎傳來陣陣
的蟬鳴，呈現了王翬晚年及文人畫家們夢寐以求的生活環境。

康熙五十二年（1713），王翬以八十二歲高齡作《拂水巉巖圖》扇【圖61】，是寫家鄉真山水的寫生作品，筆力沉厚，皴法細膩繁密，同時墨色運用濃淡相間，自然傳神，足可見王翬晚年繪畫技藝無一絲草率之意。同年還畫了《仿巨然山水圖》扇【圖62】，自識：「倣巨然筆」，畫茂林村舍、小橋釣艇，完全是江南水村景色，筆墨清淡疏朗，僅在畫面中心以濃墨點寫樹木枝葉，清朗的風格，與巨然的淡墨輕嵐之景有異曲同工之妙。王翬此

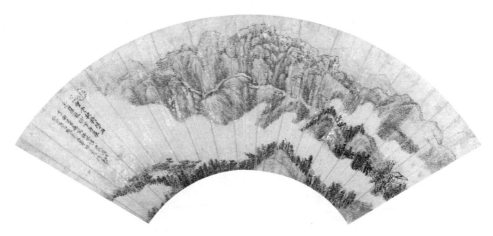

圖61　清 王翬《拂水巉巖圖》扇 1713年 雲母箋設色 24×51公分 北京 故宮博物院藏

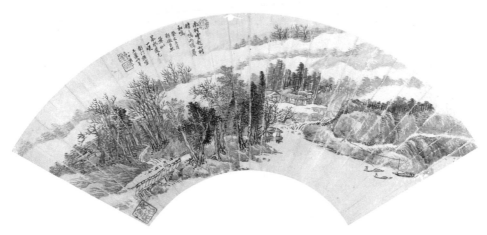

圖62　清 王翬《仿巨然山水圖》扇 1713年 雲母箋設色 26×57公分 北京 故宮博物院藏

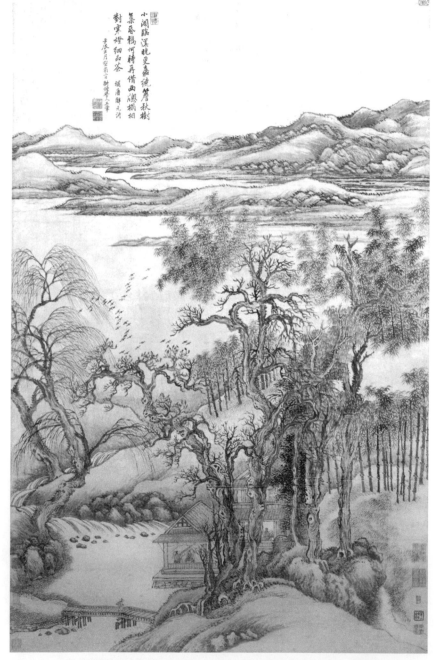

圖63　清 王翬《秋樹昏鴉圖》軸 1712年 紙本設色 118×74公分 北京 故宮博物院藏

時作畫的心境是「神趣自足」，即「我見青山多嬌媚，青山見我應如是」，完全是以氣韻求其畫，具有超越古人的胸襟氣度。

王翬曾言：

> 畫有明暗，如鳥二翼，不可偏廢。明暗兼到，神氣乃生。[184]

對畫中如何取景構圖，又言：

> 繁不可重，密不可窒，要伸手放腳，寬閑自在。[185]

王翬晚年追求筆墨淋漓、神氣盎然的畫風，特別喜歡畫平坡遠景、盤屈古松和枯木竹石的秋冬景色，《秋樹昏鴉圖》軸【圖63】就是一幅已無斧鑿痕跡、絲毫不見衰頹之筆、老而不僵的作品。畫中自識：

> 小閣臨溪晚更嘉，繞簷秋樹集昏鴉；何時再借西牕榻，相對寒燈細品茶。補唐解元（唐寅）詩。壬辰（1712）正月望前二日，耕煙學人王翬。

鈐「王翬老人時年八十有一」（白文）、「不二法」（朱文）、「來青閣」（朱文）等印及「虛齋[186]至精之品」、「萊山[187]真賞」等收藏印章。王翬以唐寅詩意為構圖意境，融合了李成的平原寒林、枯樹寒鴉，以及趙令穰的湖山垂柳、吳鎮的浩淼江水和王蒙高遠峻秀的山巒，構成一幅氣象蕭疏、煙林清曠的秋色美景，是王翬晚年風格獨特的精品之作。同樣風格的還有《夏五吟梅圖》軸（北京故宮博物院藏），自題：

> 《夏五吟梅圖》，芳洲先生舊居儒溪……康熙甲午（1714）五月，耕煙散人王翬識。

全圖以青綠設色，描繪老梅勁竹，蒼松怪石，勾皴兼用，筆勢蒼勁。據王

翬自述：

> 余于青綠靜悟三十年，始盡其妙……凡設青綠，體要嚴重，氣要輕
> 清，得力全在渲暈。[188]

王翬做到了參天地之造化，在心靈中熔鑄山水物象之氣韻，在濃與淡，設
色與黑白之間隨性揮灑，斟酌渲染。如王時敏所說：繪畫創作「猶如禪者
徹悟到家，一了百了」。[189] 王翬將中國畫的筆墨與書法、詩文熔於一爐，
情景交融，渲染、延伸著中國畫所能表現的意境。

　　王翬晚年具有深厚的文化修養和淳樸的人文情感，效法古人詩畫入
境，筆墨技法優入古人法度中，但不為古人先匠所拘，既具有文人畫的
格調，又表現出他的筆墨率性，意蘊豐厚，得自然化境。特別是八十歲以
後，王翬集一身功力於毫端，進入了返璞歸真、與天同契的境界。明末董
其昌在文人實踐和理論方面提出了「南北宗畫論」，並以南宗藝術風格對北
宗藝術加以排斥否定，此一看法成為明末清初文人畫的審美情趣和標準，
特別是自詡得南宗嫡傳的清初三王 —— 王時敏、王鑑、王原祁更將之視為
金科玉律，然而王翬繪畫的最大成就，在於他沒有南北宗門戶之見，相容
並蓄南北繪畫風格，故每作一畫均有新意，雖仿某家筆法，仍存自己之面
貌，是一位繪畫藝術的集大成者，以重傳統、師造化的特點，在清初山水
畫壇獨樹一幟。

柒、王翬的門生與其作品的作偽現象

　　清初畫壇摹古之風盛行，此一現象與康熙皇帝的嗜古愛好不無關係。康熙三十一年（1692）萬壽節時，禮臣請皇帝御殿受百官朝賀，但康熙傳旨免於朝賀，於是諸大臣紛紛赴暢春園，各進書畫祝壽，康熙皇帝唯取古名人墨蹟入御覽。當朝皇帝的嗜古愛好，引領了朝野上下、官宦文人的審美取向，特別是康熙十分認可清初四王所傳承的南宗山水畫論，由此奠定了正統畫派摹古、擬古的繪畫藝術審美風尚。

　　而王翬「於畫道研精入微，凡唐宋元名蹟，已窮其精蘊，集以大成」，[190] 信手拈來均能生動地再現臨仿作品的氣韻神采，與一般職業畫家的匠氣之作自不可相提並論；正因王翬在畫學上的博大胸懷，成就了他「羅古人于尺幅，萃眾美于筆下者，五百年來，從未之見，惟我石谷一人而已」[191] 的聲名，弟子門生和追隨者不下百餘人。不過，頻繁的社交筆墨應酬，卻也使王翬應接不暇，因此從王翬的傳世作品看，其晚期之作有不少是委由學生代筆，比如最得意的弟子楊晉，幾乎參與王翬所有的社交活動，尤其是山水畫中常有的點景人物、牛馬等，大都出自楊晉之筆，此亦是後人眾所周知的。

一、形影相隨的得意弟子楊晉、黃鼎、顧昉

　　楊晉（1644－1728），字子和、子鶴，號二雪、古林樵客、鶴道人、野鶴等，與王翬同鄉，亦是王翬最得意的入門弟子。楊晉以界畫見長，工於寫照，賦物象形，曲盡其妙，後遊王翬之門，隨師遊歷大江南北，參加文

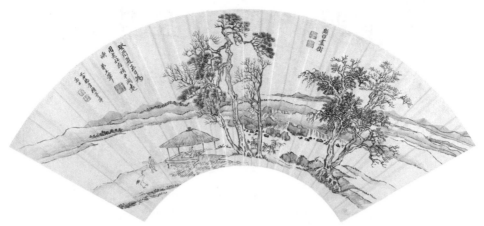

圖64　清 王翬、顧昉、楊晉合作《溪亭松鶴圖》扇 1693年 紙本墨筆 17.8×53.6公分 北京 故宮博物院藏

人詩畫聚會，觀摹宋元真蹟。楊晉兼通花鳥、山水，得宋元三昧，北京故宮博物院藏有許多楊晉所畫山水、花鳥作品，畫風細緻清新，寫實造詣頗深，能求形象畢肖，栩栩如生，特別是善畫牛，「多寫意……夕陽芳草，郊牧之風宛然」。[192] 此外，楊晉亦深得其師的筆墨韻致，王翬畫中的樓宇、人物、馬、牛等，常有楊晉之補筆。

　　1691年初，楊晉隨同王翬參與《康熙南巡圖》卷的繪製，全力輔佐老師王翬，將宮廷建築、市井人物和自然山水景致協調構圖，協同王翬自始至終地完成這幅紀事兼寫實、氣勢宏偉的不朽之作，深得皇室推崇；圖中大量的人物、車馬、宮殿樓宇多出自楊晉之筆。楊晉與王翬在京期間，亦隨同老師結交了許多官宦文人，以書畫會友，創作不少作品饋贈友人，其中，繪於康熙三十二年（1693）的《溪亭松鶴圖》扇【圖64】，是王翬與弟子楊晉、顧昉在京城時合畫的作品，由王翬主筆，畫遠山平崗環繞，溪流映帶，一派盛夏夕陽暮色，再由弟子們補畫樹木、茅亭，畫風渾然一體。雖然溪亭中的人物看來似乎很悠閒恬靜，但畫面卻呈現出一種孤寂之感，似乎透露出王翬與楊晉雖身在京城，但內心仍是漂泊無靠。

　　康熙三十七年（1698），王翬與楊晉從京城南歸，回到闊別八年的虞山，楊晉隨即於隔年康熙三十八年（1699）作《石谷騎牛圖》軸【圖65】，

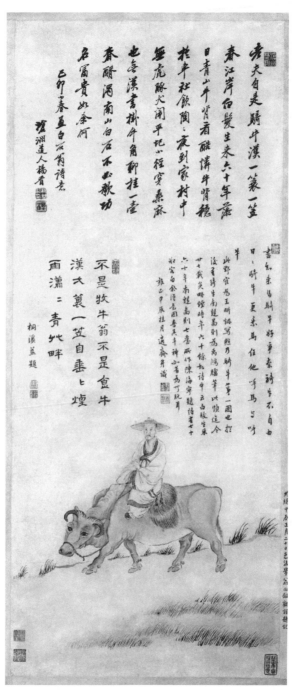

圖65　清 楊晉《石谷騎牛圖》軸 1699年 紙本設色 81.6×33.5公分 北京 故宮博物院藏

並於畫中題詩：

老夫自是騎牛漢，一簑一笠春江岸；白髮生來六十年，落日青山牛
背看。酷憐牛背穩於車，社飲陶陶夜到家；村中無虎豚犬鬧，平
圻小徑穿桑麻。也喜漢書掛牛角，聊挂一壺春醆濁；南山白石不必
歌，功名富貴如余何。己卯（1699）小春畫白石翁詩意。滄州道人
楊晉。

詩中表明他們深信牛背穩於車的生活哲學。楊晉同王翬以布衣供奉內廷期
間，親眼看到宦海沉浮，雖然周旋於達官顯宦之中，但百般奉承聽命於
人，不若回到家鄉般自由自在，如清初大儒朱彝尊（1629－1709）贈詩王
翬：

長安日日書驢卷，獨有王郎愛自由；判得牧童雙足繭，笑騎黃犢別
盧溝。[193]

　　楊晉曾摹內府所藏唐、宋、元、明諸家名蹟，副本進呈御覽，可以
亂真；王翬晚年有些作品亦是由他代筆。楊晉也像王翬一樣長壽，享年
八十五歲。
　　王翬的另一位弟子黃鼎（1660或1665－1730），字尊古、曠亭，號閑
浦、閑圃，晚號淨垢老人，世代居於常熟之南唐墅鎮。黃鼎品行卓潔，淡
泊名利，是出身貧寒的布衣庶族，以賣畫為生，平生好旅遊，看盡天下名
山，自號獨往客，凡詭奇怪偉之狀，一寄於畫，山水多為寫實風景。論者
有云：

石谷看盡古今名畫，下筆俱有淵源；尊古看盡九州山水，下筆俱有
生氣。[194]

黃鼎注重擬古，與王翬「同趨北苑」，在遊歷名山大川的同時，亦多方收集

自然風景素材，既師古人，兼師造化，所以落筆頗有生機；轉拜王翬為師後，更是盡情寫生自然，所畫山水下筆雄偉，重巒峭壁，渴皴淡染，林木茂密，崢嶸渾厚，具有蒼茫之趣。

　　顧昉也是王翬的一位得意弟子，生卒年不詳，但論年齡應同王翬相仿。其字日方、元始，號若周、耕耘，又號晚皋，華亭（今上海市松江）人，山水師清初四王，又以王翬對他的影響較大。顧昉擅長摹擬古人畫法，上溯董源、巨然及元四家，繼承了南宗山水畫風，善畫煙嵐氣象和山川曠遠的江南景色，也擅長繪製人物、牛馬等。康熙三十八年（1699），顧昉創作了仿王蒙筆意的《溪山無盡圖》卷（北京故宮博物院藏）。元四家之一的王蒙喜畫重山複嶺，山石峰巒重疊，林鬱深秀，筆墨樸厚華滋，雖然畫中景致繁密，卻具有幽靜空靈之感，可說是隱逸者怡然自得的仙境。至於顧昉筆下的《溪山無盡圖》卷，則更多了一種可居可遊的江南荊溪自然美景氛圍。王翬即曾稱讚顧昉作品清新雅致，「筆無纖塵，墨具五色，別有逸致」。[195]

　　當時師從王翬的還有李世卓、上睿、胡節、金學堅等人，他們追隨王翬，同時也彰顯各自的擅長。王翬之所以能在清初憑藉一介布衣身分，聲名遍及朝野，離不開他對繪畫藝術的執著和孜孜不倦探索的經歷。他打破門派與南北宗之偏見，尊重敬仰古人，推陳納新，自立一格，同時迎合了皇家帝王的品味，形成以王翬為核心的虞山地域畫派，令眾多文人、弟子及追隨者盛揚傳承。

二、王翬作品的作偽現象

　　王翬在世時，其作品真蹟價值重金。當時書畫作為覲見之禮，不僅向皇帝進獻名人書畫可以加官進爵，亦可以攏絡官宦，故盜高名而牟厚利的畫商便專門偽作王翬作品。如與王翬同時代的一位畫家王犖，字耕南，筆墨構圖全仿王翬，但其筆墨生澀，氣韻呆滯，雖明眼人可以分辨，卻致使王翬傳世作品良莠不齊，為鑑定王翬作品真蹟帶來一些困擾。

在王翬傳世的作品中，有一些雙胞胎或多胞胎的例子，其構圖、時間、題款幾乎一模一樣，這其中就不乏仿作、摹本。康熙十年（1671）王翬四十歲時，曾作《春山飛瀑圖》軸（上海博物館藏）【圖66】，是其早期青綠山水中的代表作。此圖仿趙孟頫青綠山水畫法，描繪春山勝景，先以濃淡墨色勾勒山石、樹木、飛瀑、流泉，行筆虛實相間，畫出山體凹凸的陰陽向背，表現北方山石堅硬的質感，接著用淡赭石渲染山石，再以細磨石綠輕染皴擦山石溝壑，使遠山近景蒼潤華滋，氣勢酣暢，意境清秀遠致。王翬自識：

> 辛亥（1671）冬十月，仿趙吳興《春山飛瀑圖》。烏目山中人石谷
> 子王翬。

圖上有惲壽平題詩贊道：

> 拂黛羅青山鬼知，春風不動岫雲遲；籐花細落松聲起，洗耳清泉獨
> 坐時。設色得陰陽向背之理，惟吾友石谷子可稱擅場，蓋損益古
> 法，參之造化，而洞鏡精微，三百年來無是也。惲壽平題。

笪重光並為之書「松雪後一人」。

有意思的是，包含此件上博本《春山飛瀑圖》軸，現今傳世的同名、同構圖之作共有三幅，另兩幅藏於臺北國立故宮博物院及日本東京山本氏香雪書屋。觀上博藏本，用筆技巧靈活，山體溝壑轉折處用筆細密，山體主峰賦予倪瓚的淡墨皴染，構圖明暗疏朗，線條強弱有致，筆斷而意連，於實處見筆力，虛處見神韻，恰到好處地表現出畫面明暗相稱、虛實相生的筆墨神韻。至於臺北故宮本【圖67】曾入清宮內府，載錄於《石渠寶笈・續編・養心殿》，並有乾隆皇帝於乾隆五十六年辛亥（1791）正月的御題詩：

> 王翬《春山飛瀑圖》，用惲壽平韻：「細皴初染入神知，春水初生

圖66
清 王翬《春山飛瀑圖》軸 1671年
紙本設色 88.1×36.5公分
上海博物館藏

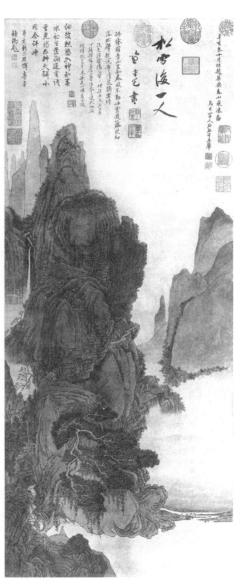

圖67
清 王翬《春山飛瀑圖》軸
紙本設色 88.1×36.5公分
臺北 國立故宮博物院藏

落澗遲。書識重光詩正叔，天辮小冊合評時。」

由於《石渠寶笈‧續編》於1791年完稿，故臺北故宮本應是1791年前入藏
清宮，直至遷往臺灣，未曾與世謀面。觀此本之畫面構圖與上博本無異，
只惲壽平跋語中有一字之差，即上博本云「拂黛羅青山鬼知」，臺北故宮本
則云「拂黛羅青山豈知」，且臺北故宮本還多了乾隆題跋。但臺北故宮本用
筆平實，山體結構處勾勒清楚，沒有虛實相間的過渡，青綠染色亦少了王
翬注重的「體要嚴重，氣要輕清，得力全在渲暈」[196] 的神韻。其實，乾隆
帝當時已品鑒出此作品之不足，故在題跋後附有小注：

> 畫後有笪重光「松雪後一人」五字及惲壽平此韻詩，內府舊有書畫
> 集王翬小冊，其中亦有翬畫而重光題者，張照評其書後云：「笪在
> 辛書雖不入格要，是名蹟也」，蓋鄙之也。此幀字亦不佳，故戲及
> 至。

稱之為時人戲墨之作。由此觀之，臺北故宮本《春山飛瀑圖》軸當仿自上
博本，仿臨時間當在1791年前。雖然此畫構圖渲染都比較僵硬，但可窺
見作偽者多少受到一些西畫之影響，山陰處的山石結構清晰，多用重墨，
表現出透視效果，卻也不免多了一分匠氣。足知臨摹者雖有較好的繪畫功
力，但只是臨其形，而未能得王翬特有的靈秀神韻。

捌、王翬的子孫和傳承家族輝煌的小四王

明代中後期，名人畫家輩出，支派繁衍，畫風面貌多樣，以地域劃分的畫派林立；至清初，以摹古、崇古為宗旨的四王繪畫風格得到了皇室的扶植。其中，王翬汲取各家筆墨技法，融南北宗於一爐，師古而不泥古，筆墨嚴謹，功力深厚，被尊為清代集傳統筆墨之大成者；以他為首所創立的「虞山畫派」，與太倉地域為主的王時敏、王鑑、王原祁的「婁東畫派」相互依託，其子孫後代傳承著虞山、婁東這兩支息息相關的畫派之藝術好尚。

一、王翬的長子有譽、次子有章

王翬生有二子，但有關他們的史料記載很少。據《清暉贈言》記載，王翬曾云：

> 吾家世業儒，大父淹通典籍，旁及丹青，以博雅為鄉閭推重，至翬弗念厥紹，雖夙興夜寐，疇云無忝，幸二子皆有志，駸駸嚮道。翬惡乎名之，先生辱忘年交，強為我取經義以勖之。[197]

說的是康熙十二年（1673），王翬為二子參加科舉考試，特懇請老師王時敏為兒子起名。王時敏「猶以祖武為念」，作〈虞山二子字說〉，取《詩經·小雅·裳裳者華》，名其長子有譽，字曰處伯；次子名有章，字曰慶仲。王翬得老師為兒子取佳名，即邀友人為之祝賀，當時有清初詩人黃雲賀：

虞山處士自清高，膝下雙龍播頌聲。

王撰賀詩：

> 昆弟才名重維陽，早看挾策趁槐黃；如君端合生雙璧，愧我虛稱鈒
> 鏤王。

還有眾多的名人為王翬兒子慶賀，其中不乏愛屋及烏。[198]

王翬長子王有譽，字處伯，是康熙年間秀才，承襲家學研習丹青，惲
壽平曾在其《秋閣讀書圖》軸上題云：

> 新涼梧竹地宜秋，卷幔西窗星漢流；藜火光寒明月夜，讀書聲在最
> 高樓。題處伯道兄《秋閣讀書圖》。

同鄉徐揚也為之題：

> 梧竹聲中夜讀書，風清月白紙窗虛；南華一卷皆眞道，學馬蹄篇勝
> 石渠。歲癸丑（1673）與石谷先生同下榻于維揚，倏已二十七年
> 矣，因處伯世兄索句，感舊及之。[199]

但因種種原因，王有譽在繪畫上並沒有突出的成就。不過，王有譽的孫
子、即王翬的曾孫王玖，卻能遠承祖學，在繪畫上取得卓越的成就，可說
是王翬裔孫輩中最有成就的畫家。

王翬次子王疇，一名有章，字慶仲、壽田，號留耕，康熙年間國子監
太學生，善畫山水，遠宗北宋趙大年，多畫平原江南水村、煙林小景，以
青綠為主，畫風清麗雅緻，但傳世作品無幾。王疇之子王復祥，字蘭溪，
亦善畫山水，其筆墨頗為蒼秀，然而亦無作品流傳下來。

二、遠承家學的王玖

王翬曾孫王玖，字次峰，號二癡、二癡居士、海虞山樵，又號逸泉主人，室名曰「逸泉山房」，贅居郡城（今浙江嘉興），晚年移居蘇州。他與王昱（王原祁族弟）、王愫（王原祁侄子）、王宸（王原祁曾孫），是清初正統畫派中「虞山」、「婁東」兩大地域流派的傳承者，被時人並稱為「小四王」。

王玖的生卒年不詳，不過我們可以這樣推斷：王原祁曾孫王宸的生卒年是1720至1797年，王翬比王原祁年長十一歲，故王玖應與王宸年齡相仿，甚至年長王宸幾歲，約在1715至1795年間。王玖仰承家風，淡泊名利仕途，一生從未為官，但意氣高傲，自負為丹青世家。少年師王翬弟子黃鼎，刻苦臨摹古人名蹟，以元四家為基礎，尤其宗法虞山畫派鼻祖黃公望，仿效「大癡」之號，自詡為「二癡」，後全面繼承了高祖王翬的繪畫風格，常用印章有「耕煙後人」、「耕煙曾孫」。山水多畫重巒峭壁，渴皴淡染，筆墨清潤蒼勁，善用枯筆，全無甜、熟之俗氣，畫品超逸。所畫修竹、幽蘭、菖蒲、泉石小品，呈脫俗之象，清逸古雅，得高祖王翬之遺風，故王公大臣競相爭購其畫，在當時聲譽頗高。不過，由於王玖身上沒有王翬「當代畫聖」的光環，也不用迎合帝王官宦的好惡，所以畫中更多了一分平淡天真；畫平林遠岫，筆法幽逸，無半點塵俗之氣，臨摹古人經常戲墨一角，以供勝賞，嘗自題畫作：

> 沉靜多在水煙空翠間，拘於法者，能索玩無盡耶？[200]

王玖繪畫擬古，但不拘於古法，而更重寫生，認為畫中風景要面對自然，靜觀而自得，方能有無盡的遐想。學者往往認為王翬一派的後人多趨於甜俗，然而王玖的畫風超逸疏秀，無此弊病。

王玖學高祖王翬，足跡遍布名山大川，遍臨歷代名畫，早中年作品多以仿古山水為主，兼畫古木蒼松、修篁泉石。乾隆二十三年戊寅（1758），王玖畫《山水畫》冊八開，既有臨仿古人墨蹟，也有自己獨特風格。第一

（1）　　　　　　　　　　　　　　　　　（2）

（3）　　　　　　　　　　　　　　　　　（4）

圖68　清 王玖《山水畫》冊（八開之四）1758年 紙本水墨 35×26.7公分 北京 故宮博物院藏

開畫《水村圖》【圖68-1】，師鷗波老人（趙孟頫），以平遠構景展示江南水村，畫中只有一葉小舟蕩於湖上，坡岸一叢叢秀木將圖景分為三段，整個畫面浩淼悠靜，景致卻是春意盎然。較之於其高祖王翬所畫《水村圖》冊【圖69】，雖然都是仿自趙孟頫，但王翬以近景表現林蔭掩映的村舍，遠山依稀，林木蕭疏，呈現一片瑟瑟秋景，而王玖用墨則有濃淡潤燥之妙，呈現出不同的韻味。第三開仿大癡道人（黃公望）【圖68-2】，山崖坡坨起伏，林麓深秀，墨色紛披，蒼茫高遠。第五開畫《墨竹松石圖》【圖68-3】，善用枯筆畫古松蒼鬱，竹林茅舍掩映其間。王玖多畫竹溪瑞石贈與朋友，雖是林泉小景，卻能即興揮灑，放手為之，更多地表現出他的文人畫家氣質。第六開臨曹雲西（曹知白）《幽峰秀木圖》【圖68-4】，畫遠山雲氣浮升，澗水淙淨，枯樹疏筠，一派蒼鬱拙樸之氣。其他幾開分別是：第二開仿米元暉（米友仁）《瀟湘奇雲圖》；第四開畫《墨竹茅舍圖》；第七開畫《枯木竹石圖》；第八開畫《山巒叢木圖》。王玖摹古功力深厚，雖仍不脫

圖69　清 王翬《水村圖》冊 紙本墨筆 29.7×22.1公分 北京 故宮博物院藏

圖70　清 王玖《香翠圖》卷 1777年 紙本設色 20×133公分 北京 故宮博物院藏

其祖規制，但又不似高祖王翬那樣「筆墨神韵一一奪真，且仿某家則全是某家，不雜一他筆」，[201] 擺脫清初四王「摹古逼真便是佳」的審美束縛。

　　晚年，王玖居吳中太湖之濱，環抱名山大川，怡情山水，寄畫於樂，常用的一方印章刻「借此消磨歲月」。乾隆四十二年（1777）作《香翠圖》卷【圖70】，畫崇山溪水，滿山青綠，溪雲雨霽，竹林茅舍，橋下春水，落花添香，滿幅採用青綠設色，與王翬晚年（1702）所畫《溪山逸趣圖》卷（見圖53）有異曲同工之妙，構圖布局亦如出一轍，只是王玖作品更趨於寫實，其精緻度更加貼近現實生活情境。畫後有同朝詩人樂圃居士[202] 題記。

　　王玖所畫小品亦別具雅韻，多表現溪澗的幽靜和雜木叢林，用濃淡的墨色勾勒皴擦，畫竹石枯槎、古柏盤曲，深得惲壽平法。《南田畫跋》記惲壽平畫松：

> 喜作喬柯古幹，愛其昂霄之姿，含霜傲風，挺立不懼，可以況君子。[203]

王玖畫松石，正具有惲壽平荒率中見秀潤、超逸脫俗的筆意，與同族王三錫被時人稱之為「畫松雙絕」。

三、虞山、婁東畫派的另三位傳承者

「小四王」中的另三位王昱、王愫、王宸，在繪畫上均頗有建樹，承襲了婁東王氏的藝術傳統。

王昱（1714－1748）為王原祁族弟，字日初，號東莊，自號雲槎山人，詩畫並舉，多才多藝。幼年客居王原祁府上，頗得王原祁親傳，「幼耽六法」，從摹古入手，上溯董源、巨然、倪瓚、黃公望、王蒙、方從義等，在師法古人的基礎上，不忘「自我作古，不拘家數，而自成家數。」[204] 王昱總結古人的畫論，認為好畫要具備六種要素，即是「氣骨古雅、神韻秀逸、使筆無痕、用墨精彩、布局變化、設色高華。」[205] 其所畫山水構圖疏密有致，淡而不薄，兼取諸家之長。尤喜畫青綠山水，宗趙大年、趙孟頫，用小青綠和淺絳設色畫江南秋意，湖光山色，小舟蕩漾，兩岸坡間花紅柳綠，古寺、怪松、茅屋、村舍點綴於茂林間，畫風細膩柔媚，既是江南實景，又似人間仙境。《書畫紀略》評其曰：

> 畫山水得司農公（王原祁）神髓，而于古渾中時露秀潤之致，更為雅俗共賞。[206]

王原祁曾對王昱言：

奇者不在位置，而在氣韻之間；不在有形處，而在無形處。[207]

也就是說，臨摹容易，神奇難傳。有鑑於此，王昱提出了「畫道」理論，認為繪畫首先應注重畫家自身的修養、學識、情趣，常言道「人如其畫」、「畫如其人」，藝術的精華正是來自於生活的本身。自清初四王以來的清朝文人畫家，均傳承著元代文人畫家的審美觀，藉畫「寫胸中逸氣」、「聊以自娛」，這種自娛自樂、寄情山水、隱於世外的藝術創作，最終亦成為「小四王」畫家們的養生之術。從王玖的「借此消磨歲月」和王昱的「東莊農隱」、「平澹」等印鑒中，就能窺見他們的心境。然而王昱並不是一位消極遁世的畫家，繪畫是他的職業，對古人他研求在先，汲取精髓，將之與自然丘壑相融，崇尚清新自然之美，集眾家之長，終成名筆。

王愫（生卒年不詳）為王原祁侄子，號林屋，一號樸廬，生活在乾隆年間，應與王昱同年代，雍正年間為諸生，後僑居蘇州。王愫承襲家學，工詩詞，常與文人名士唱和，著有《林屋詩餘》、《樸廬存移中附論畫》。他亦擅長山水，宗元代黃公望、王蒙，頗得元人簡澹法，亦得王原祁淡而厚、實而清的秀雅脫俗之韻，兼用花青淺絳色畫松柏竹石，神氣酷肖。乾隆年間，清王朝已達到了鼎盛時期，社會安定，民富物饒，再加上乾隆皇帝本身酷愛藝術，影響所及，官宦文人多把追求繪畫藝術當成是一種高層次的精神生活享受，注重心性學養，以畫寄情；文人畫家亦往往從詩情中激發靈感，尋求畫意，用繪畫直抒胸臆，而達到一種無禁、無畏的精神境界，這種寄情山林、復歸於璞的心態漸成風氣，成為王愫等「小四王」畫家們修養學識的養身之道。王愫每作畫必自題詩，或以書入畫，古人嘗言：「詩不能盡，溢而為書，變而為畫，皆詩之餘。」[208] 詩與畫如同連體的姊妹，互動互美，如北宋畫家郭熙的名言：「詩是無形畫，畫是有形詩。」[209]

王宸（1720－1797）是王原祁的曾孫，字子凝，號蓬心，晚署柳東居士、老蓬仙、蓬樵老等，乾隆二十五年（1760）舉人，學問淵邃，品行高潔，官至湖南永州知府，一生為官清廉。王宸精於書法，書學褚遂良，下筆道勁秀逸。山水遠宗元四家，深得黃公望法，枯毫重墨，氣味荒古，同時承家學王時敏、王原祁畫風，晚年作畫於枯筆中見溫婉潤澤，秀雅靜

逸。他在中年退休後，即隱居山林，以鬻書賣畫為生，生活雖然清苦，但暇時與昔日友人、舊雨新知詩酒唱和，亦頗不寂寞。王宸曾在所畫的《法源消暑圖》卷（北京故宮博物院藏）中，敘述自己的人生經歷和繪畫興趣：

> ……避喧來僦寺中屋，不許炎威偶相觸；無奈聲名在世間，門前不見車擊轂。我本長林豐草人，僻居陋巷絕囂塵；短箋乞米颺數口，妻孥損我不愁貧。與君望衡還對宇，無事便須就君語；昔年薇省久徊翔，此味君當嘗幾許。人生富貴亦須史，不若霜豪足自娛。

此卷畫於乾隆三十四年己丑（1769），當時正逢壯年的王宸已經避世塵喧，寄宿寺中，沒有了昔日門前車水馬龍的景象，讓他不禁感歎人生富貴如過眼雲煙。

康熙至乾隆年間，追隨虞山、婁東畫派的門生弟子不下百人，其中，王翬、王時敏的後代裔孫 —— 王昱、王愫、王玖、王宸這幾位時稱「小四王」的畫家，雖然大多承襲虞山、婁東兩派的正統畫風，但他們初以古人為師，後以造化為師，都具有自出機杼、講究詩書畫結合、意趣自足的獨創風格。除了「小四王」和被稱為「後四王」的王三錫（1716－？，字邦懷，號竹嶺，王昱侄子）、王廷元（生卒年不詳，字贊明，王玖長子）、王廷周（生卒年不詳，字愷如，王玖次子）、王鳴韶（1732－1788，字夔律，號鶴溪）等人，還有不少當時的名家，亦追隨清初四王的摹古畫風，循序漸進地沿循古人的筆墨畫法，但卻缺少了一些創新或標新立異；相較之下，乾隆時期的揚州地域，活躍著如揚州八怪等不隨時流、突破正宗畫派束縛的畫家，他們的作品無論是在取材立意還是構圖用筆上，都有鮮明的個性，在當時的畫壇上異軍突起，對清初四王及「小四王」的尚古之風有很大的衝擊。但不可否認的是，清初四王及其後代追隨者使傳統中國畫得以延續，並影響了整個清代。

玖、結語

　　王翬的家族，可遠追到南宋抗金民族英雄王堅，其後代後來遷居江南，繁衍了太倉、虞山這兩支一脈相承的太原三槐王氏。

　　其中，王堅長子王安節及王安節子王榮均為文韜武略的武將，堪稱一代人傑。此後，王安節的子孫定居太倉，數代後誕生出了「四代一品」的王錫爵、王衡、王時敏、王掞、王原祁，同樣都是朝廷一品大員。在帝王統治的年代，有句古話說：「千軍易得，一將難得」，王時敏的祖先是國家重要的輔臣和功臣，其後代自然成蔭世襲，享有來自朝廷賦予的官爵俸祿，家族成員歷朝為官，他們的繪畫作品亦隨其門第聲譽，得到正史文集的詳實記載。

　　至於王堅的次子王安義，為避戰亂，遷居到江南蘇州一帶，則繁衍了虞山王氏子孫。從王翬的高祖王伯臣到王翬的子孫，此一王姓支脈歷經了明、清兩代近三百年，他們漁樵耕作，代為庶民，世代尊儒家思想，安貧樂道，以祖傳丹青為業，鬻書賣畫之餘，則研習六藝之法，寓教鄉里，均是鄉閭中悠然自得之儒雅君子。可以說，王翬的先輩並沒有承襲世家大族之名貴，其丹青之學也要到了傳承至王翬這代時，方才享有盛名，得皇恩優渥。但真要說來，虞山王氏也只有王翬以畫藝得到了康熙皇帝的褒獎題贊，光耀了家族門庭，其兒孫們雖亦謀求仕途，也只是鄉里秀才和國子監學生而已，沒有在朝為官的顯赫地位；雖同樣習丹青，也只是鄉閭一般畫手，為王翬盛名所掩。而王翬之所以能聲名鵲起，一是他與生俱來的繪畫天分，二是他幸遇良師指點，兩位恩師王時敏、王鑑均為當代豪門貴族，使王翬「布衣懶自入侯門，手跡流傳姓氏存。聞道相公談翰墨，向人欲仿趙王孫」，[210] 加之他一生「遍觀名迹，磨襲浸灌，刳精竭思，窠臼盡脫，而後意動天機」，[211] 直追黃公望而能獨出新意，故能將家學繪畫藝術帶至光耀之巔峰。

王翬的藝術活動主要在清初，中國山水畫至其時已經歷過漫長的發展。當時畫壇最有影響力的山水畫家是四王、吳歷、惲壽平等，他們崇尚仿古，特別是受到明末董其昌「南北宗畫論」很大的影響，王時敏、王鑑、王原祁等人都是董其昌的忠實追隨者，由此清代的臨古風氣影響了中國畫壇幾百年。不過，在六大畫家中，只有王翬廣泛汲取唐、宋、元、明各家技法，積累深厚的臨古功力，以之描繪所見的真實美景，此舉使他無論是描繪清幽秀美的南宗山水、還是山巒險峻、氣勢磅礴的北宗山水，都可以信手拈來，任意揮灑。王翬最大的成就，便是創造出以南宗的筆墨，變化運用北宗的丘壑，形成一種特有的風格和面貌；以元人筆墨，運宋人丘壑，而澤以唐人氣韻，乃為大成。王翬資性超俊，學歷深邃，合南北畫宗於一手，為眾多文人畫家所望塵不及。

王翬以他特有的畫風，在四王中獨樹一幟地創立了虞山畫派，雖追隨者很多，王翬的子孫中就有十幾人，但只有曾孫王玖繼承家學，在虞山畫

圖71　王翬墓

派的畫法中參入婁東畫派的乾筆尖鋒，使其繪畫脫盡甜俗，可說是繼承王翬畫法、師自然重寫生的一位推陳出新畫家，在當時贏得了「青出於藍」的美譽。

王翬的祖輩和後世裔孫，在鄉間中向以為人寬厚、祖孫同堂孝廉為先而得到眾人的讚譽。王翬八十壽辰時，鄉人為他慶生亦紛紛致辭，其中有云：

白髮重逢陸地仙，問年已過杖朝年；丹青聲價朝廷重，珠玉才名宇宙傳。舉案克勤夫婦樂，有書能讀子孫賢；奇珍屢贈憐同調，冰雪交情文益堅。[212]

鄉人對王翬一家的讚許，正是對王翬一生最真實的描述：他夫妻恩愛，舉案齊眉，父慈子孝，對朋友仁厚慷慨，畫藝更為世人敬仰。康熙五十六年丁酉（1717），八十六歲的王翬在家鄉辭世，子孫們將他安葬在虞山南麓【圖71】，那裡背山面水，林木蔥蘢，四季風光宜人，一代畫聖就此長眠於他最喜愛的山光水色間，留予後人無限的敬仰與懷念。

註釋

1. 〔清〕王翬,《清暉贈言》,卷八,收錄於〔近人〕盧輔聖主編,《中國書畫全書》,第7冊,頁884。上海:上海書畫出版社,1994年版(凡本書所引《清暉贈言》之史料,皆用此版,以下不贅錄;凡本書所引《中國書畫全書》之史料,皆用此版,以下不贅錄)。

2. 〔宋〕郭熙,《林泉高致》,收錄於《中國書畫全書》,第1冊,頁498(凡本書所引《林泉高致》之史料,皆用此版,以下不贅錄)。

3. 〔清〕王翬,《清暉贈言》,卷八,收錄於《中國書畫全書》,第7冊,頁884。

4. 〔近人〕王建康,《歷代名人詠常熟》,第2冊,頁19。上海:上海文化出版社,2006年版(凡本書所引《歷代名人詠常熟》之史料,皆用此版,以下不贅錄)。

5. 〔清〕王時敏,《煙客題跋》(又名《王奉常書畫題跋》),卷上,頁53。據通州李玉棻韵湖校本,上海:人民美術出版社,1986年版(凡本書所引《煙客題跋》之史料,皆用此版,以下不贅錄)。

6. 〔清〕王翬,《清暉贈言》,卷一,收錄於《中國書畫全書》,第7冊,頁824。

7. 王翬1672年作《松溪曉牧圖》自題詩。

8. 〔清〕王翬,《清暉贈言》,卷二,收錄於《中國書畫全書》,第7冊,頁829。

9. 〔清〕惲壽平,《南田畫跋》,第1冊,頁14。光緒四年(1878)嘯園藏版(凡本書所引《南田畫跋》之史料,皆用此版,以下不贅錄)。

10. 同上註。

11. 同上註。

12. 〔清〕王時敏,《煙客題跋》,卷下,頁64。

13. 〔清〕王時敏,《煙客題跋》,卷下,頁73。

14. 〔清〕王翬,《清暉贈言》,卷二,收錄於《中國書畫全書》,第7冊,頁829。

15. 「閱六載而告成」題簽於《康熙南巡圖》第十二卷,卷首。

16. 〔清〕錢魯燦等纂,高士鸝、楊振藻修,翁同龢批校,《常熟縣誌》,卷二,頁24。康熙二十六年(1687)刻本(凡本書所引《常熟縣誌》之史料,皆用此版,以下不贅錄)。

17. 〔清〕錢魯燦等纂,高士鸝、楊振藻修,翁同龢批校,《常熟縣誌》,卷一,頁14。

18. 〔近人〕杜貴晨,《明詩選》,頁156。北京:人民文學出版社,2003年版。

19. 〔近人〕王建康,《歷代名人詠常熟》,第2冊,頁43。

20. 〔唐〕段安節,《樂府雜錄》,收錄於《叢書集成·初編》,頁31。北京:中華書局,1985年版。

21. 〔近人〕王建康,《歷代名人詠常熟》,第1冊,頁24。

22. 「三槐」典出〔漢〕鄭元注;〔唐〕賈公彥疏,《周禮注疏‧秋官‧朝士》,卷三十五,收錄於〔清〕阮元校刻,《十三經注疏》,第5冊,頁532。據清嘉慶二十年(1815)江西南昌府學開雕本影印;臺北:藝文印書館,1955年版。

23. 〔元〕脫脫等撰,《宋史》,卷二百八十二,頁9542。北京:中華書局,1977年版(凡本書所引《宋史》之史料,皆用此版,以下不贅錄)。

24. 〔清〕陸心源輯,《宋史翼》,卷二十六,〈王翬傳〉,頁22,總頁283。北京:中華書局,1991年版。

25. 〔宋〕蘇軾,〈和王翬六首並次韻〉,收錄於《蘇軾全集》,上冊,頁282。上海:上海古籍出版社,2005年版。

26. 〔清〕劉濬修,潘宅仁等纂,《孝豐縣誌》,卷四,頁25。光緒二十九年(1903)錦州陳漘刊印。

27. 〔元〕脫脫等撰,《宋史》,卷四百五十,頁13252。

28. 〔清〕孫夢逵,〈明邑庠生浮玉王公傳〉,收錄於〔近人〕沈秋農、曹培根主編,《常熟鄉鎮舊志集成》,頁876。揚州:廣陵書社,2007年版(凡本書所引《常熟鄉鎮舊志集成》之史料,皆用此版,以下不贅錄)。

29. 〔近人〕邵松年,〈太原王氏家乘序〉,收錄於《常熟鄉鎮舊志集成》,頁844。

30. 〔近人〕王元觀重修,《太原王氏家乘》,卷七,頁12。民國八年(1919)常熟王氏懷義義莊校印。

31. 〔清〕王翬,《清暉贈言》,自序,收錄於《中國書畫全書》,第7冊,頁816。

32. 〔唐〕沈佺期,〈赦到不得歸題江上石〉,收錄於〔清〕曹寅、彭定求編纂,《全唐詩》,卷九十七,頁30。康熙四十六年(1707)揚州詩局刻本。

33. 〔清〕郟掄逵纂,《虞山畫志》,收錄於《中國書畫全書》,第10冊,頁1009。

34. 〔明〕沈周撰,錢允治校,陳仁錫編,《石田詩選》,卷三,頁15。萬曆四十三年(1615)寫刻本。

35. 〔明〕王錡,《寓圃雜記》,卷六,頁45。北京:中華書局,1984年版。

36. 〔清〕陳焯,《湘管齋寓賞編》,卷五,收錄於〔近人〕黃賓虹、鄧實編,嚴一萍補輯,《美術叢書》,第19冊,頁362-363。臺北:藝文印書館,1975年版。

37. 沈德潛(1673－1769),清代詩人,字確士,號歸愚。江蘇長洲人,以授徒教館為主。編著《說詩晬語》、《古詩源》、《明清詩別集》等。

38. 同註28。

39. 同上註。

40. 同註32。

41. 〔近人〕南京師範大學編纂,《江蘇藝文志》,蘇州卷,第4冊。南京:江蘇人民出版社,1996年版。

42. 〔近人〕陳寅恪著，《柳如是別傳》，下冊，第五章，頁1125。上海：上海古籍出版社，1980年版（凡本書所引《柳如是別傳》之史料，皆用此版，以下不贅錄）。

43. 同上註，頁1130。

44. 同註42。

45. 同上註。

46. 〔清〕王翬，《清暉贈言》，卷二，收錄於《中國書畫全書》，第7冊，頁830。

47. 〔清〕李佐賢輯，《書畫鑑影》，卷二十三，頁334。清同治十年（1871）利津李氏刊本。

48. 〔清〕王翬，《清暉贈言》，卷十，收錄於《中國書畫全書》，第7冊，頁901-902。

49. 同上註。

50. 清王翬，清暉贈言，卷一，收錄於《中國書畫全書》，第7冊，頁818。

51. 〔清〕王翬，《清暉贈言》，自序，收錄於《中國書畫全書》，第7冊，頁815。

52. 〔清〕魚翼，《海虞畫苑略》，收錄於《中國書畫全書》，第10冊，頁753。

53. 〔近人〕胡佩衡，《王石谷畫法抉微》，頁3。上海：商務印書館，1928年印製（凡本書所引《王石谷畫法抉微》之史料，皆用此版，以下不贅錄）。

54. 〔近人〕趙爾巽主編，《清史稿》，卷五百四，列傳二百九十一，藝術三，頁13901。北京：中華書局，1977年版（凡本書所引《清史稿》之史料，皆用此版，以下不贅錄）。

55. 〔清〕馮金伯，《國朝畫識》，卷一，收錄於《中國書畫全書》，第10冊，頁573（凡本書所引《國朝畫識》之史料，皆用此版，以下不贅錄）。

56. 〔清〕王翬，《清暉贈言》，卷八，收錄於《中國書畫全書》，第7冊，頁888。

57. 同註55。

58. 〔清〕錢魯燦等纂，高士儀、楊振藻修，翁同龢批校，《常熟縣誌》，卷一，頁7。

59. 陳煌圖，明末常熟人。初名蘭孫，後更名鴻。明崇禎十五年（1642）進士，官至翰林院典籍，明亡後，歸隱西湖北山堂，康熙二十一年（1682）尚在。著有《詩集》十卷、《叢年隨筆》等著作。

60. 王維寧，清代人，善詩賦，草書尤精絕。性豪侈，嗜酒，每日宴客，續至者常增數席，家資巨萬，人或勸其後計，王曰：「丈夫在世當用財，豈為財用！」及業盡，不能自存，猶好酒不已。引自晚明曹臣《舌華錄》。

61. 〔近人〕周於飛，〈驚隱詩社成員著作考 —— 以吳江為中心〉，《衡陽師範學院學報》，2010年5期，頁107。

62. 孫永祚，常熟人，字子長，其學貫穿經史，工詩古文。明崇禎八年（1635）拔貢，闖王陷城，隱於山中。參《江南通志》、《蘇州府志》。

63. 孫朝讓，字光甫，明崇禎四年（1631）進士，官至江西布政使。清順治十五年（1658）參加戊戌科南宮試，中馗狀元，深受順治皇帝寵遇，入宮中諮詢政要，後孫朝讓因與皇帝出巡，順治帝賜御馬匹，馬驚疾馳而受驚，歸寓不數日而卒，年僅四十歲。參《泉州名人錄》。

64. 〔清〕王翬,《清暉贈言》,自序,收錄於《中國書畫全書》,第7冊,頁815。

65. 〔清〕王翬,《清暉贈言》,自序,收錄於《中國書畫全書》,第7冊,頁818。

66. 〔清〕王翬,《清暉贈言》,卷一,收錄於《中國書畫全書》,第7冊,頁820。

67. 〔近人〕任道斌,《丹青趣味 —— 中國繪畫的源與流》,第六章,頁135。杭州:浙江大學出版社,2004年版。

68. 〔清〕張庚,《國朝畫徵錄》,收錄於《中國書畫全書》,第10冊,頁425(凡本書所引《國朝畫徵錄》之史料,皆用此版,以下不贅錄)。

69. 同上註,頁433。

70. 〔清〕王時敏,《煙客題跋》,卷上,頁53。

71. 同註68,頁572。

72. 〔清〕王翬,《清暉贈言》,自序,收錄於《中國書畫全書》,第7冊,頁815。

73. 〔清〕王翬,《清暉贈言》,卷七,收錄於《中國書畫全書》,第7冊,頁891。

74. 〔近人〕胡佩衡,《王石谷畫法抉微》,頁2。

75. 〔清〕王時敏,《煙客題跋》,卷下,頁74。

76. 張學曾題王鑑《仿王蒙山水圖》軸。

77. 〔清〕王時敏,《煙客題跋》,卷上,頁31。

78. 〔清〕王時敏,《煙客題跋》,卷上,頁48。

79. 〔清〕王時敏,《煙客題跋》,卷上,頁38。

80. 〔清〕秦祖永,《桐陰論畫》,卷首,收錄於《續四庫全書》,子部,藝術類,第1085冊,頁291。據南京圖書館館藏清咸豐十一年(1861)刻本影印。上海:上海古籍出版社,2003年版。秦祖永(1825-1884),清代人,字逸芬,號楞煙外史,金匱(今江蘇無錫)諸生,官廣東碧甲場鹽大使。工詩古文辭,善書,而於六法力深研究,山水以王時敏為宗,而神理來化;補圖小品,頗擅勝場。著有《桐陰論畫》、《畫學心印》、《桐陰畫訣》等。

81. 〔清〕王時敏,《煙客題跋》,卷下,頁88。

82. 〔清〕王時敏,《煙客題跋》,卷上,頁53。

83. 〔清〕王時敏,《煙客題跋》,卷下,頁92-93。

84. 〔清〕王時敏,《煙客題跋》,卷上,頁104。

85. 〔清〕王時敏,《煙客題跋》,卷下,頁65。

86. 〔清〕王時敏,《煙客題跋》,卷上,頁49。

87. 〔清〕周亮工,《賴古堂書畫跋》,收錄於《中國書畫全書》,第7冊,頁953。

88. 〔清〕王翬,《清暉贈言》,自序,收錄於《中國書畫全書》,第7冊,頁889。

89. 〔南齊〕謝赫,《古畫品錄》,收錄於《中國書畫全書》,第1冊,頁1。

90. 〔清〕張庚,《國朝畫徵錄》,收錄於《中國書畫全書》,第10冊,頁428。

91. 唐宇昭,明崇禎至清康熙前期時人,字禹昭、雲客、孔明、半園隤叟,江蘇常州人。崇

禎九年（1636）舉人，為孫慎行門人。明亡，與弟唐宇量偕隱，人稱「唐氏二難」。工書畫，水墨竹石，淡逸飄舉，與王翬、惲壽平有金石交。

92. 〔清〕陸時化，《吳越所見書畫錄》，卷六，收錄於《中國書畫全書》，第8冊，頁1145。

93. 〔清〕惲壽平，《甌香館集》，卷一，頁10。上海：神州國光社印，1912年版。

94. 〔清〕惲壽平，《南田畫跋》，第1冊，頁45。

95. 〔清〕王翬，《清暉贈言》，卷二，收錄於《中國書畫全書》，第7冊，頁830。

96. 〔清〕張庚，《國朝畫徵錄》，收錄於《中國書畫全書》，第10冊，頁433。

97. 同上註。

98. 同上註。

99. 〔清〕方薰撰，《山靜居論畫》，卷二，收錄於〔近人〕沈子丞編，《歷代論畫名著彙編》，頁584。北京：文物出版社，1982年版。

100. 王翬題惲壽平《國香春霽圖》軸。

101. 〔清〕惲壽平，《南田畫跋》，第1冊，頁21。

102. 〔清〕陶梁，《紅豆樹館書畫記》，卷七，頁5。光緒八年（1882）潘氏韋華園刊本。

103. 〔清〕惲壽平，《南田畫跋》，第1冊，頁32。

104. 〔清〕張庚，《國朝畫徵錄》，收錄於《中國書畫全書》，第10冊，頁433。

105. 〔清〕惲壽平，《南田畫跋》，第1冊，頁17。

106. 〔清〕惲壽平，《南田畫跋》，第1冊，頁14。

107. 〔清〕王翬，《清暉贈言》，卷七，收錄於《中國書畫全書》，第7冊，頁875。

108. 莊同生，字玉驄，號讜庵，清順治四年（1647）進士，官右庶子兼侍讀。家有萬卷樓，其藏書甲於吳中太倉。

109. 〔唐〕張彥遠著，《歷代名畫記》，卷一，收錄於《中國書畫全書》，第1冊，頁124。

110. 〔宋〕韓拙，《山水純全集》，收錄於《中國書畫全書》，第2冊，頁359。

111. 〔元〕趙孟頫，《松雪論畫》，收錄於〔近人〕俞劍華，《中國畫論類編》，上冊，頁92。北京：人民美術出版社，2000年修訂本。

112. 〔清〕王時敏，《煙客題跋》，卷下，頁73。

113. 〔清〕王時敏，《煙客題跋》，卷上，頁51。

114. 陳延恩，清代人，陳希祖之子，字登之，一字邃臣，號雲乃，江西新城人（今江西黎川）。清道光年間（1821－1850），陳延恩因應試未中，遂捐監生，補松江府柘林通判，代理江陰知縣，修《江陰縣誌》。喜愛並擅長書法，酷似其父。

115. 〔北宋〕劉道醇，《聖朝名畫評》，卷二，收錄於《中國書畫全書》，第1冊，頁453（凡本書所引《聖朝名畫評》之史料，皆用此版，以下不贅錄）。

116. 王蒙《夏日山居圖》軸，乾隆御題詩句。

117. 明時，唐順之共建有筠星、貞和、四并、八桂、易書等八堂。崇禎六年（1633），唐宇昭改名貞和堂，清初改建成半園。

118. 〔清〕王時敏，《煙客題跋》，卷下，頁75。

119. 〔清〕王時敏，《煙客題跋》，卷下，頁73-74。

120. 此圖無年款，應畫於1662－1669年間，此時王翬經常館於王時敏之西田別墅，故有學者認為台北國立故宮博物院藏范寬《谿山行旅圖》軸，即是王翬之對臨本。

121. 〔近人〕武佩聖，〈王翬客京師期間交往與繪畫活動〉，收錄於朵雲軒編，《清初四王畫派研究論文集》，頁622。上海：上海書畫出版社，1993年版。

122. 〔清〕周亮工，《讀畫錄》，收錄於《中國書畫全書》，第7冊，頁952-953。

123. 〔清〕王時敏，《煙客題跋》，卷下，頁85。

124. 〔清〕王時敏，《煙客題跋》，卷下，頁88。

125. 〔清〕王翬，《清暉贈言》，卷八，收錄於《中國書畫全書》，第7冊，頁885。

126. 〔近人〕蔡辰男編著，《白雲堂藏畫》，卷上，頁156-157。臺北：國泰美術館，1981年編印。

127. 顧湄，太倉人，字伊人，號抱山、自號陶廬，本姓程，幼年為顧夢麟所鞠養，遂改姓顧，拜於吳偉業（梅村）門下。

128. 〔清〕王翬，《清暉贈言》，卷六，收錄於《中國書畫全書》，第7冊，頁872。

129. 〔清〕惲壽平，《南田畫跋》，第1冊，頁51。

130. 〔明〕唐志契，《繪事微言》，卷一，收錄於《中國書畫全書》，第4冊，頁62。

131. 〔清〕王時敏，《煙客題跋》，卷上，頁53-54。

132. 陳士璠題王翬《畫唐人詩意》卷。

133. 〔清〕王時敏，《煙客題跋》，卷下，頁53。

134. 〔清〕王時敏，《煙客題跋》，卷下，頁66。

135. 欽定《石渠寶笈‧續編》，第四十‧御書房藏，本朝臣工書畫一，第43冊。嘉慶年（1796－1820）抄本（凡本書所引《石渠寶笈》之史料，皆用此版，以下不贅錄）。

136. 〔清〕王時敏，《煙客題跋》，卷下，頁79。

137. 方從義，元代畫家，字符隱，號方壺、不芒道人，江西貴溪人。善畫山水，潑墨寫意自成一格。

138. 吳正治（1608－1691），字當世，號賡庵。清順治六年（1649）進士，累遷至右庶子，康熙年間任武英殿大學士，授江西南昌道。他為人正直，體恤民情，敢於向皇帝直言。加太子太傅，諡文僖。

139. 〔宋〕沈括，《夢溪筆談》，卷十七，頁710。四部叢刊續編景明本。

140. 〔清〕王翬，《清暉贈言》，卷四，收錄於《中國書畫全書》，第7冊，頁846。

141. 〔清〕《大清會典》，卷三十五，戶部十三，頁16。光緒二十五年（1899）修訂石印本。

142. 〔清〕《大清歷朝實錄》，卷一百三十九，頁13。光緒二十五年（1899）修訂石印本。

143. 同上註，頁26。

144. 〔清〕王翬，《清暉贈言》，自序，收錄於《中國書畫全書》，第7冊，頁815。

145. 〔近人〕趙爾巽主編，《清史稿》，卷五百四，列傳二百九十一，藝術三，頁13903。

146. 「閱六載而告成」題簽於《康熙南巡圖》第十二卷，卷首。

147. 〔清〕王翬，《清暉贈言》，自序，收錄於《中國書畫全書》，第7冊，頁818。

148. 〔清〕王翬，《清暉贈言》，卷一，收錄於《中國書畫全書》，第7冊，頁819。

149. 袁勵准，字珏生，別署恐高寒齋主，清光緒年間進士，授翰林院編修，會試同考官。民國後任清史館編纂、輔仁大學教授。精於書畫，工館閣體書法，造詣頗深。收藏馳名於世。著有《中州墨錄》。

150. 王翬《仿巨然燕文貴山水》卷自題。

151. 岳樂，別號古香主人，清太祖努爾哈赤第七子阿巴泰之子，是順治、康熙兩朝功勳卓著的親王。順治末年，他以親王之尊，主持議政王大臣會議，決策軍國大政，為清朝入關後的穩定與發展做出了重要的貢獻。其人工詩、善畫。

152. 〔北宋〕劉道醇，《聖朝名畫評》，卷二，收錄於《中國書畫全書》，第1冊，頁453。

153. 〔清〕惲壽平，《南田畫跋》，第1冊，頁30。

154. 〔清〕陳康祺，《郎潛紀聞》，初筆卷四，收錄於《續四庫全書》，子部，雜家類，第282冊，頁198。上海：上海書畫出版社，2003年版。

155. 〔近人〕趙爾巽主編，《清史稿》，卷五百四，列傳二百九十一，藝術三，頁13904。

156. 沈塘，字蓬舫，別字雪廬，生卒不詳，世居江蘇吳江。工書畫，從陸恢（1851－1920）門下，得吳大澂（1835－1920）等器重，四方求畫者不絕於門。

157. 陳元龍（1652－1736），清江蘇海寧人。康熙二十四年（1685）進士，授編修、文淵閣大學士，入值南書房。工楷書，學趙孟頫、董其昌，著有《愛日堂集》。

158. 〔清〕欽定《石渠寶笈・續編》，御書房藏，本朝臣工書畫一，第40冊。

159. 〔清〕欽定《石渠寶笈・初編》，附・貯翠雲館・漱芳齋，列朝人書冊上。

160. 梁詩正（1697－1763），字養仲，號薌林，清錢塘（今杭州）人。雍正八年（1730）探花，乾隆時歷任禮、刑、戶、吏部侍郎，官至東閣大學士，執掌翰林院，常隨乾隆出巡，贈太傅，諡文莊。

161. 〔清〕欽定《石渠寶笈・續編》，重華宮藏，本朝臣工書畫一，第41冊。

162. 〔清〕王翬，《清暉贈言》，卷七，收錄於《中國書畫全書》，第7冊，頁893。

163. 〔清〕惲壽平，《南田畫跋》，第1冊，頁28。

164. 〔清〕王應奎，《柳南隨筆》，卷五，頁3。光緒四年（1878）申報館鉛印本。

165. 〔清〕王翬，《清暉贈言》，卷六，收錄於《中國書畫全書》，第7冊，頁874。

166. 〔清〕惲壽平，《南田畫跋》，第1冊，頁21。

167. 〔清〕惲壽平，《南田畫跋》，第1冊，頁21。

168. 〔清〕王時敏，《煙客題跋》，卷下，頁80-81。

169. 〔清〕惲壽平，《南田畫跋》，第1冊，頁21。

170. 〔清〕王翬，《清暉贈言》，卷六，收錄於《中國書畫全書》，第7冊，頁864。

171. 〔明〕張丑,《清河書畫舫》,收錄於《中國書畫全書》,第4冊,頁342。

172. 〔清〕欽定《石渠寶笈・續編》,第十一・乾清宮藏,本朝臣工書畫,第14冊。

173. 〔明〕陶宗儀,《畫史繪要》,卷二,收錄於《中國書畫全書》,第4冊,頁548。

174. 〔清〕惲壽平,《南田畫跋》,第1冊,頁12。

175. 〔近人〕王建康編,《歷代名人詠常熟》,第2冊,頁218。

176. 馬曰璐、馬曰管兄弟,安徽祁門人,久居揚州,是乾隆年間知名的鹽商,時人稱之為「揚州二馬」。兄弟兩雅好書畫,築「小玲瓏山館」藏書、畫,號為江北第一。

177. 乾隆御題倪瓚《樂圃林居圖》軸。見於〔清〕欽定《石渠寶笈・續編》,御書房藏,十三函,第43冊,頁29。

178. 〔清〕張庚,《國朝畫徵錄》,收錄於《中國書畫全書》,第10冊,頁433。

179. 〔清〕王時敏,《煙客題跋》,卷下,頁91。

180. 〔清〕王翬,《清暉贈言》,自序,收錄於《中國書畫全書》,第7冊,頁816。

181. 〔清〕惲壽平,《南田畫跋》,第1冊,頁22。

182. 〔清〕王翬,《清暉贈言》,自序,收錄於《中國書畫全書》,第7冊,頁889。

183. 〔清〕張庚,《國朝畫徵錄》,收錄於《中國書畫全書》,第10冊,頁433。

184. 〔清〕王翬,《清暉贈言》,卷八,收錄於《中國書畫全書》,第7冊,頁889。

185. 〔清〕張庚,《國朝畫徵錄》,收錄於《中國書畫全書》,第10冊,頁433。

186. 龐元濟（1864－1949）,字萊臣,號虛齋,湖州南潯人。一生過眼的歷代名畫不下數萬幅,擁有書畫名蹟數千件,有「收藏甲於東南」之美譽。著有《虛齋名畫錄》、《虛齋名畫續錄》。

187. 孫毓汶,字萊山,號遲盦,山東濟寧人。清咸豐六年（1856）榜眼,典試蜀中。善鑒別書、畫,工書法,南溪包弼臣出其門。累官軍機大臣兵部銜書。諡文恪。小傳記載於《益州書畫錄續編》。

188. 〔清〕張庚,《國朝畫徵錄》,收錄於《中國書畫全書》,第10冊,頁433。

189. 〔清〕王時敏,《煙客題跋》,卷上,頁53。

190. 王翬《仿古山水圖》冊跋文（常熟市博物館藏）。

191. 〔清〕王時敏,《煙客題跋》,卷上,頁53。

192. 〔清〕張庚,《國朝畫徵錄》,收錄於《中國書畫全書》,第10冊,頁442。

193. 〔清〕王翬,《清暉贈言》,卷五,收錄於《中國書畫全書》,第7冊,頁857。

194. 〔近人〕趙爾巽主編,《清史稿》,卷四百九十,列傳二百九十一,藝術三,頁13550。

195. 〔清〕張庚,《國朝畫徵錄》,收錄於《中國書畫全書》,第10冊,頁434。

196. 〔清〕張庚,《國朝畫徵錄》,收錄於《中國書畫全書》,第10冊,頁433。

197. 〔清〕王翬,《清暉贈言》,卷十,收錄於《中國書畫全書》,第7冊,頁903。

198. 〔清〕王翬,《清暉贈言》,卷十,收錄於《中國書畫全書》,第7冊,頁904。

199. 〔清〕王翬,《清暉贈言》,卷十,收錄於《中國書畫全書》,第7冊,頁906。

200. 王玖《仿古山水圖》冊（十二開），第二開「仿鷗波筆意」自題詩。

201. 〔清〕王時敏，《煙客題跋》，卷下，頁74。

202. 張玉穀（1721－1780），字萌嘉，號樂圃居士。清吳縣（今江蘇）人，廩貢生，遊於沈德潛門下。與王玖同生活在乾隆朝，著有《樂圃吟鈔》等詩集。

203. 〔清〕惲壽平，《南田畫跋》，第1冊，頁9。

204. 〔清〕王昱，《東莊論畫》，收錄於《續修四庫全書》，第1076冊，子部，藝術類，頁2。上海：上海古籍出版社，2003年版。

205. 同上註，頁1。

206. 〔清〕馮金伯，《國朝畫識》，卷八，收錄於《中國書畫全書》，第10冊，頁631。

207. 同註204。

208. 〔宋〕蘇軾，〈文與可畫墨竹屏風贊〉，收錄於《蘇軾文集》，卷二十一，頁614。北京：中華書局，1986年版。

209. 〔宋〕郭熙，《林泉高致》，收錄於《中國書畫全書》，第1冊，頁500。

210. 〔清〕吳偉業，〈送王圓照還山〉詩，收錄於〔近人〕錢鍾書主編，《清詩記事》，順治卷，頁1418。南京：江蘇古籍出版社，1987年版。

211. 〔清〕王時敏，《煙客題跋》，卷下，頁53。

212. 〔清〕王翬，《清暉贈言》，卷七，收錄於《中國書畫全書》，第7冊，頁884。

附錄

附錄一　王翬生平活動及作品年表（含同時代人活動）

崇禎五年 （壬申）	1632	王翬 王武生 錢謙益五十一歲 朱鷺（1553－1632）卒 宋珏（1576－1632）卒	1
崇禎六年 （癸酉）	1633	復社開虎丘年會 惲壽平生（十一月初一）	2
崇禎七年 （甲戌）	1634	山西、陝西大饑，人相食。御史龔廷獻繪《饑民圖》。 宋犖生 王士禎生 詩人李驎生 王鑑得中舉人	3
崇禎八年 （乙亥）	1635	《崇禎曆書》一百三十七卷修成 後金皇太極始編蒙古八旗 張珂生 李日華（1565－1632）卒	4
崇禎九年 （丙子）	1636	皇太極即帝位，改國號為大清。 改文館為內三院（弘文、秘書、國史），設大學士。 王時敏四十五歲，升太常寺少卿，人稱「王奉常」。 董其昌（1555－1636）卒	5
崇禎十年 （丁丑）	1637	八大山人十二歲，學舉子業，詩、書、畫、印皆涉。 邵長蘅生 王鑑罷官歸里 宋應星所著《天工開物》刊行	6
崇禎十一年 （戊寅）	1638	清世祖順治皇帝生 開福建海禁，以通市佐餉。 王翬「引荻畫壁」，開始捉筆作畫。	7

崇禎十二年 （己卯）	1639	陳繼儒（1558－1639）卒	8
崇禎十三年 （庚辰）	1640	達賴喇嘛五世重修西藏拉薩布達拉宮 王時敏托病辭官回太倉，入清不仕。 梅庚生	9
崇禎十五年 （壬午）	1642	清漢軍八旗制至此確立 石濤生 王原祁生	11
崇禎十六年 （癸未）	1643	四月二十九日，李自成在武英殿稱帝，四月三十日撤離北京。 汪珂玉著《珊瑚網》成書 程嘉燧（1565－1643）卒 張丑（1577－1643）卒	12
崇禎十七年 清順治元年 （甲申）	1644	清兵入關，進占北京。明亡，崇禎帝自縊於煤山。十月，順治皇帝在京繼皇帝位。十一月，張獻忠在成都稱帝，國號大西，年號大順。 清沿襲明制，訂鄉、會試例：鄉試俱於子、午、卯、酉年舉行；會試俱於辰、戌、丑、未年舉行。 始設鴻臚寺專典贊導朝會、宴會、祭祀禮儀 楊晉生 王掞生 石濤出家為僧 崔子忠（？－1644）卒 倪元璐（1593－1644）自縊	13
崇禎十八年 清順治二年 （乙酉）	1645	清軍南下，明朝將領史可法堅守揚州，四月，清軍屠揚州，是為「揚州十日」，繼之清兵破嘉定，當地人前後三次被屠，史稱「嘉定三屠」。 王時敏為保太倉百姓，率士紳們打開太倉城門降清。 高士奇生 王鴻緒生 卞永譽生 侯峒曾（1591－1645）殉國	14
順治三年 （丙戌）	1646	八月，南明唐王被俘，死於福州。 黃道周（1585－1646）殉節	15
順治四年 （丁亥）	1647	禹之鼎生 翁嵩年生 《大清律》修成頒行	16

		秋，王時敏回歸故里。 王翬向張珂學畫 曾鯨卒（或云卒於1650年）	
順治五年 （戊子）	1648	清廷始設六部漢尚書，准許滿漢官民聯姻，遷京師漢官、商、民於南城。 陳奕禧生	17
順治六年 （己丑）	1649	鄭成功受永曆帝封為延平公 博爾都生	18
順治七年 （庚寅）	1650	永曆帝出奔梧州 廢南京國子監，裁為江寧府學，即以北監為太學。 嘉興南湖集會，吳偉業、尤侗、徐乾學、毛奇齡、朱彝尊等赴會。 冬，錢謙益絳雲樓不戒於火，延及半野堂。 查昇生 查慎行生 陸肯堂生 王翬作《山川雲煙圖》橫幅（在破山寺僧舍作）（蘇州博物館藏）【內文圖7】；約在此年為常熟瞿式耜畫《仿古山水圖》冊（十二開）（臺北國立故宮博物院藏） 周亮工作《行書五言詩》（北京故宮博物院藏） 十二月，攝政王多爾袞逝世。	19
順治八年 （辛卯）	1651	清世祖（順治）親政 王翬移居北門外桃源澗下洗馬池 王鑑自太倉來虞山，見王翬所作扇面，收王翬為弟子。 瞿式耜（1590－1651）殉難於桂林	20
順治九年 （壬辰）	1652	陳元龍生 王時敏為女婿吳世睿（聖符）作《仿古山水圖》冊（十二開）（北京故宮博物院藏）【內文圖13】 王鑑函招王翬至太倉，後由王時敏、王鑑同時培養和指導王翬。 惲向於靈隱山中作《山水圖》冊（八開）（湖北省博物館藏） 惲厥初（1572－1652）卒 陳洪綬（1598－1652）卒	21
順治十年 （癸巳）	1653	王翬作《仿巨然山水圖》軸（上海博物館藏）【內文圖21】 王時敏攜王翬遊歷大江南北，為之引薦各大藏家，並得識諸公卿。	22

		王鑑北上京城；作《拂水巖圖》軸（北京故宮博物院藏）【內文圖9】 吳偉業應詔入京，邀江南諸郡文社文士近千人集會蘇州虎丘。	
順治十一年 （甲午）	1654	康熙帝生於紫禁城景仁宮 清廷派使臣與鄭成功議和 吳偉業為行翁作《山水圖》扇（北京故宮博物院藏） 侯方域（1618－1654）卒	23
順治十二年 （乙未）	1655	五月，嚴申海禁。 十月，鄭成功下舟山，聲震江南。 納蘭性德生 王翬擬董源作《廬山聽瀑圖》軸（北京故宮博物院藏）【內文圖22】、《仿李營丘秋山讀書圖》軸（青島博物館藏）、《虛亭秀木圖》軸（翁萬戈藏） 惲向（1568－1655）卒	24
順治十三年 （丙申）	1656	禁白蓮教 王翬與惲壽平客居武進唐宇昭半園書齋，斟茗暢談，相處甚樂；為庶翁作《山水圖》冊（八開）（北京故宮博物院藏） 王時敏作《仿大癡陡壑密林圖》（上海博物館藏） 王鑑作《仿古山水圖》冊、《仿王蒙山水圖》軸、《夢境圖》軸、《仿董源溪山圖》卷（以上四圖為北京故宮博物院藏） 吳偉業為石翁作《桃園圖》卷（北京故宮博物院藏）、為思齡作《山水圖》冊（十六開）（南京博物院藏）、為崑翁作《松風萬籟圖》（上海博物館藏）	25
順治十四年 （丁酉）	1657	清軍進攻雲貴 清議鑄錢歸一 孫暘（孫承恩之弟）因「科場案」牽連，流放關外。 王鑑為藻儒作《山水圖》扇（北京故宮博物院藏） 龔賢作《山水圖》冊（十二開）（上海博物館藏）	26
順治十五年 （戊戌）	1658	《明史記事本末》刊行 汪士鋐生 孫承恩中狀元 王翬作《夏山積雨圖》軸、《湖村雨歇圖》扇（以上二圖為北京故宮博物院藏）；孟夏，於隱湖毛晉家之道東軒，畫《仿古山水圖》冊（二十四開）（無錫市文物商店藏） 王鑑作《仿子久山水圖》（王時敏、吳偉業題）（江蘇省美術館藏）、《仿古青綠山水圖》卷、《夏山圖》軸（以上二圖為北京故宮博物院藏） 王時敏作《仿黃子久山水圖》卷（上海博物館藏）	27

順治十六年 （己亥）	1659	鄭成功兵臨鎮江，與楊鼎、笪重光、知府戴可進等計議迎降。 八大山人在進賢介岡燈社（今江西南昌）擔任住持，作《寫生圖》冊（十五頁） 王時敏《雲山曲澗圖》軸（浙江美術學院藏） 王鑑作《山閣對話圖》軸（上海博物館藏）、《仿巨然擬楊鐵崖詩意圖》軸（南京博物院藏） 毛晉（1599－1659）卒	28
順治十七年 （庚子）	1660	黃鼎生（或云生於1665年） 高其佩生 武進明末狀元楊廷鑒應吳郡諸公之邀，泛舟吳門，王翬亦往相聚。 王翬作《仿山水二頁》合裝軸（北京故宮博物院藏）、《墨竹圖》（八開）（上海博物館藏） 王時敏作《岩阿別業圖》（上海博物館藏） 王鑑棄官回故里；作《仿黃公望山水圖》軸（北京故宮博物院藏）【內文圖10】、《仿宋元八家山水圖》冊、《仿大癡山水圖》、《仿范寬山水圖》、《浮巖遠岫圖》扇（為令午作）（以上四圖為上海博物館藏）、《仿宋元八家山水圖》冊（浙江省博物館藏）、《仿李營丘山水圖》（北京市文物商店藏）、《仿北苑山水圖》（陝西省博物館藏） 查士標為友琴作《幽谷松泉圖》（安徽省博物館藏）	29
順治十八年 （辛丑）	1661	世祖崩，聖祖玄燁嗣，改元康熙。 鄭成功進攻臺灣 王翬作《除夕圖》扇（北京故宮博物院藏）【內文圖23】、《曉煙宿雨圖》軸、《雲山圖》（以上二圖為南京博物院藏） 王鑑作《仿古山水圖》冊（十二開）（北京故宮博物院藏）、《仿大癡山水圖》、《仿倪雲林幽澗寒松圖》（以上二圖為上海博物館藏）、《仿黃公望溪亭山色圖》卷（陝西省博物館藏）、題十二年前作《仿巨然筆山水圖》（廣西壯族自治區博物館藏） 王時敏作《雪山圖》、《山水圖》扇（為度老親翁作）（以上二圖為上海博物館藏）、《松鶴高士圖》（北京故宮博物院藏） 龔賢為立之作《長江老屋圖》（中國美術館藏） 吳歷為光翁作《仿古山水圖》冊（八開）（上海博物館藏）	30
康熙元年 （壬寅）	1662	鄭成功收復臺灣，同年卒（1624－1662）。 王翬館於武進唐宇昭半園，為唐氏首次臨黃公望《富春山居圖》卷（美國高居翰藏）；秋夜，與惲壽平四飲於唐宇昭四并堂；作《寒塘鸂鶒圖》軸、《仿趙大年水村圖》軸、《仿古山水圖》冊（十開）、《江鄉初夏圖》軸、《雅集圖》扇（為唐宇昭作）	31

	【內文圖24】、《深山古寺圖》扇【內文圖25】、仿曹知白《寒山書屋圖》軸【內文圖26】（以上七圖為北京故宮博物院藏）、《仿宋元各家山水圖》冊（十二開）、《雲藏雨散詩意圖》扇面（以上二圖為四川省博物館藏）、《仿宋元各家山水圖》冊（八開）、為文庶《臨宋元山水圖》冊（十二開）（以上二圖為上海博物館藏）、《萬壑千巖圖》軸（首都博物館藏）、《溪山雨霽圖》軸（美國大都會藝術博物館藏） 王時敏作《仿古山水圖》冊、《山水圖》扇、《仿古山水圖》冊（十二開）、《山水圖》扇（為嵋雪作）、《山水》扇（為康翁作）（以上五圖為北京故宮博物院藏） 王鑑作《仿古山水圖》冊、《陡壑密林圖》軸（以上二圖為北京故宮博物院藏）、《仿古山水圖》冊（十開）、《仿倪高士老樹遠山圖》（以上二圖為上海博物館藏） 唐宇昭為王翬作《蘭花圖》扇（四川省博物館藏） 惲壽平行楷《哭祝開美墓詩》卷（浙江省博物館藏） 吳歷作《枯木竹石圖》（上海博物館藏）	
康熙二年 （癸卯）	王翬作《仿巨然筆意圖》（美國普林斯頓大學美術博物館藏）、中秋與惲壽平合作《山水圖》扇、為山民作《仿倪瓚樹石圖》軸、與楊孟載合作《詩意圖》軸（以上三圖為北京故宮博物院藏） 王時敏作《山水圖》扇、《山水圖》軸、《仿黃子久臨水柴門圖》、《仿大癡山水圖》（以上四圖為上海博物館藏） 王鑑作《仿吳鎮溪山無盡圖》軸、《山水圖》冊（十開）（以上二圖為上海博物館藏） 惲壽平同父親明曇，為靈巖寺住持鑒之祝六十壽；作《湖山風物圖》軸（北京故宮博物院藏） 錢謙益（1582－1664）卒 柳如是（1618－1664）卒	32
1663		
康熙三年 （甲辰）	錢謙益為王翬畫卷題跋，稱美王翬的人品、畫品，贊其得「子久（黃公望）衣缽」 王翬作《仿黃公望溪山蕭寺圖》卷（廣州市美術館藏）、《溪山晴靄圖》軸（北京故宮博物院藏）、《山水圖》軸（北京市文物商店藏）、《山水圖》扇（旅順博物館藏）、《仿巨然山水圖》軸（羅桂祥夫婦藏） 王時敏作《落木寒泉》軸（北京故宮博物院藏） 王鑑於染香庵作《仿古山水圖》冊（十開）（北京故宮博物院藏）、《仿巨然山水圖》扇（為隆昊作）、《仿叔明山水圖》軸（為國用作）（以上二圖為上海博物館藏）、《仿北苑山水圖》卷（瀋陽故宮博物院藏）、《仿倪瓚山水圖》軸（臺北國立故宮博物院藏）	33
1664		

		惲壽平畫《風林雲岑圖》（為王雲客作）（北京故宮博物院藏）	
康熙四年（乙巳）	1665	王翬應蘇州高士袁駿之請，為賀其母吳氏八十壽作《仿沈周霜哺圖》卷（北京故宮博物院藏）【內文圖27】。 王時敏作《山水圖》扇、《杜甫詩意圖》冊（為外甥董旭咸作）、《仿董北苑山水圖》冊（為虞升作）、《寫仙山樓閣圖》軸（以上四圖為北京故宮博物院藏）、《山水圖》扇（為介翁作）、《仿王蒙山水圖》軸（以上二圖為上海博物館藏） 王鑑作《仿宋元十六家山水圖》冊、《仿古山水圖》冊（八開）（為子羽作）（以上二圖為上海博物館藏）、《臨王蒙松陰丘壑圖》（臺北國立故宮博物院藏） 惲壽平作《花卉圖》（北京故宮博物院藏） 周亮工為岱青作《行書隅遂逐堂》（北京故宮博物院藏）	34
康熙五年（丙午）	1666	端陽，王翬過太倉，王時敏留之渡夏；作《臨關仝山水圖》軸（臺北國立故宮博物院藏）、為王時敏子王掞中舉，作《山窗讀書圖》祝賀、為育翁作《清谿漁樂圖》扇【內文圖28】（以上二圖為北京故宮博物院藏） 王時敏作《仿古山水圖》冊（十開）、《仿子久曲徑溪橋圖》、為乃昭作《山水圖》，其上有王鑑題（以上三圖為上海博物館藏） 王撰為怡寶作《行書八十壽詩》（朵雲軒藏） 查士標作《枯木竹石圖》（上海博物館藏）、《題汪之瑞畫高山柯亭圖》（浙江省博物館藏） 藍瑛（1585－1666）卒（或云卒於1664年） 宋應星（1587－1666）卒	35
康熙六年（丁未）	1667	康熙親政，除鼇拜。 春，金壇于元凱攜沈周《拂水圖》真蹟過虞山，王翬賦詩請正。 王翬為吳偉業恩師李太虛八十壽作畫；作《仿井西道人山水圖》扇（為蘭翁作）【內文圖14】、《槐隱圖》冊（二開）（與惲壽平合作）【內文圖16】、《聖溪草堂圖》扇【內文圖29】、《山水圖》冊（十二開）、《仿吳鎮山水圖》扇面、《仿關全山水圖》冊（為西翁作）（以上六圖為北京故宮博物院藏）、《水田蒲柳圖》扇面（天津市歷史博物館藏） 王時敏作《仿梅道人山水圖》（為文信作）（上海博物館藏）、《仿王蒙山水圖》（臺北國立故宮博物院藏） 王鑑《仿吳鎮溪亭山色圖》軸，王翬、惲壽平二家題贊【內文圖11】；為尤侗（1618－1704）五十壽作《長松仙館圖》軸（以上二圖為北京故宮博物院藏） 查士標作《西溪草堂圖》卷（北京故宮博物院藏）	36

| 康熙七年
（戊申） | 1668 | 清廷首開博學鴻詞科，徵舉名士。
婁東詩人顧湄過往虞山拜訪，王翬為其作《虞山楓林圖》軸（北京故宮博物院藏）【內文圖30】；作《石磴林泉圖》軸（臺北國立故宮博物院藏）、《夏山煙雨圖》（美國舊金山亞洲藝術博物館藏）
王時敏作《虞山曉別圖》軸（北京故宮博物院藏）、《山水圖》冊（為瑞陽作）（瀋陽故宮博物院藏）、《仿王維江山雪霽圖》軸（臺北國立故宮博物院藏）
王鑑作《仿子久山水圖》卷、《白雲蕭寺圖》扇、《仿江貫道山水圖》軸（以上三圖為上海博物館藏）
惲壽平作《仿黃富春山水圖》軸（北京故宮博物院藏）、《北苑神韻圖》（南京博物院藏）
查士標作《高躅空觀圖》卷（為芝翁作）（上海博物館藏）
周亮工作《行楷詠葦簾詩》、祝壽翁作《墨竹圖》（以上二圖為中國歷史博物館藏） | 37 |
| 康熙八年
（己酉） | 1669 | 蔣廷錫生
沈宗敬生
勵廷儀生
王翬在金陵與畫家龔賢、樊圻等訂交；至金陵拜會周亮工，為其作畫十六幅；作《青山白雲圖》扇（北京故宮博物院藏）【內文圖12】、《十里溪塘圖》（為石門作）（上海博物館藏）、《虞山曉別圖》（為裴子靖作）（廣東省博物館藏）、《太行山色圖》卷（美國大都會藝術博物館藏）
王時敏作《山水圖》冊（為公超作）（北京故宮博物院藏）、《仿大癡山水圖》（南京博物院藏）
王鑑作《仿子久山水圖》，吳偉業於辛亥（1671）題詩（北京市文物商店藏）；作《仿巨然山水圖》、《仿江貫道筆意山水圖》軸、《仿燕文貴山水圖》軸、為大千之尊翁公濟六十華誕作《仿古山水圖》（十二屏）（以上四圖為上海博物館藏）、《仿梅道人山水圖》（天津市藝術博物館藏）、《仿梅道人溪山深秀圖》軸（中國歷史博物館藏）、《唐人詩意圖》冊（四開）（廣東省博物館藏）、《仿趙松雪山水圖》（榮寶齋藏）
查士標作《伏雨新涼圖》卷（上海博物館藏）
徐乾學作〈送王翬之秣陵謁周櫟園使君〉
惲壽平寓居杭州東園（莫雲卿家），畫《層巒幽溪圖》軸（北京故宮博物院藏）；作《秋林老屋圖》、為唐宇昭作《野草雜英圖》扇（以上二圖為上海博物館藏）；與唐宇昭合作《蘭蓀柏子圖》（唐宇昭款署禹昭）（廣州市美術館藏） | 38 |

康熙九年 （庚戌）	1670	王翬致信吳偉業，臨其家藏董源真蹟；與惲壽平同遊虞山，登劍門，各為圖記（北京故宮博物院藏）；作《仿黃公望山水圖》軸（北京故宮博物院藏）【內文圖31】；於金陵客館作《仿倪瓚山水圖》（鎮江市文物商店藏）、為人翁作《春草洞庭圖》（上海博物館藏）、《溪山紅樹圖》軸（臺北國立故宮博物院藏）【內文圖32】，王時敏、惲壽平二家題贊。 王時敏作《仿黃子久山水圖》（臺北國立故宮博物院藏）；祝金老親母六十壽作《淺絳山水圖》（首都博物館藏） 王鑑作《仿雲林溪亭山色圖》、《九夏松風圖》軸、《陡壑密林圖》（以上三圖為北京故宮博物院藏）、《溪山仙館圖》扇（為滄旭作）、《仿叔明雲壑松陰圖》、《仿古山水圖》（十二屏）（為孝翁作）（以上三圖為上海博物館藏） 周亮工作《晴樹煙嵐圖》（南京博物院藏） 惲壽平為笪重光作《夏山圖》（北京故宮博物院藏）、為王翬父子作《山水二段圖》卷（上海博物館藏）、於見山堂作《山水圖》冊（十開）（無錫市博物館藏）、《南山雲起圖》（虛白齋劉作籌藏） 查士標作《名山訪勝圖》軸（為笪重光作）【內文圖19】、《仿米友仁雲山圖》卷（以上二圖為北京故宮博物院藏）、《富春攬勝圖》（上海博物館藏） 吳歷作《幽麓漁舟圖》軸（北京故宮博物院藏）	39
康熙十年 （辛亥）	1671	毀南京明故宮 王翬刊印《贈行詩集》，吳偉業、周亮工作序；作《仿諸家山水圖》冊（八開）、《仿李成寒林圖》軸（以上二圖為北京故宮博物院藏）、《山水圖》扇面（大英博物館藏）、《春山飛瀑圖》，笪重光、惲壽平題（上海博物館藏）【內文圖66】 王時敏於西田之稻香庵作《仿黃公望山水圖》、《秋巒山瀑圖》（王翬代筆）（以上二圖為上海博物館藏）；作《仿黃大山大癡山水圖》（中央美術學院藏）、《仿黃子久山水圖》（常州博物館藏） 王鑑作《仿江貫道山水圖》（為魁翁六十壽）、《夏山高隱圖》軸（以上二圖為上海博物館藏）、《仿惠崇山水圖》（北京故宮博物院藏）、《溪上棹聲圖》軸（南京博物院藏） 唐于光為王翬四十初度作《紅蓮圖》，款署唐熒（北京故宮博物院藏） 惲壽平作《石榴圖》扇（王翬題）、為房仲作《仿倪山水圖》（以上二圖為上海博物館藏） 查士標作《山居抱膝圖》（虛白齋劉作籌藏） 吳歷作《仿米山水圖》（北京故宮博物院藏）、《雨歇遙林圖》（中國歷史博物館藏） 吳偉業（1609－1671）卒	40

康熙十一年（壬子）	1672	張廷玉生 高其佩生 王翬舟行無錫惠山；應楊兆魯之邀，雅聚毗陵近園，與笪重光再次相聚，聯床夜話四十餘日，其為笪重光、惲壽平所作畫幅，經笪、惲二人題跋殆遍，被後人稱為「海內第一」；作《仿米友仁雲山圖》卷、與查士標合作《蕉林煙雨圖》軸、孟冬，在查士標為笪重光所作之《名山訪勝圖》軸補圖並題記【內文圖19】（以上三圖為北京故宮博物院藏）；借唐宇昭藏本，為笪重光第二次臨黃公望，作《臨富春山居圖》卷（1673年王時敏題）（美國弗利爾美術館藏）【內文圖46】；與惲壽平同遊宜興，作《空山茅屋圖》卷、《仿古山水圖》冊（十二開）、《巖棲高士圖》軸【內文圖18】、《仿古山水圖》卷（四段）、《仿吳鎮清夏層巒圖》軸、《雲溪高逸圖》卷（為笪重光作）、（以上六圖為北京故宮博物院藏）、《仿大癡秋山圖》扇（為遜翁作）、《元人高韻圖》冊頁（為孫承公作）、《荒林濺瀑圖》軸、《小中見大山水圖》冊（以上四圖為上海博物館藏）、《仿巨然夏寒圖》卷（首都博物館藏）、《水竹幽居圖》卷（蘇州博物館藏）、《仿北苑山水圖》軸（濟南市博物館藏）、《仿倪瓚畫山水圖》軸（臺北國立故宮博物院藏）【內文圖33】、《仿巨然煙浮遠岫圖》軸（美國普林斯頓大學美術博物館藏） 王時敏為文安親翁六十壽作《山水圖》冊（上海博物館藏） 王鑑為李蔚作《山水圖》冊（八開），王時敏等七家題（北京市文物商店藏）、《仿梅道人夏日山居圖》軸（南京博物院藏） 吳歷為青嶼六十壽作《山水圖》冊（上海博物館藏） 惲壽平作《古木寒煙圖》軸、《仿許道寧雪圖》軸（王翬題）（以上二圖為上海博物館藏）、《秋林畫屋圖》（北京故宮博物院藏）、《長林疊嶺圖》於靜嘯東軒（西安市文物研究中心藏） 柳堉作《山水圖》卷（北京故宮博物院藏） 唐宇昭（1602－1672）卒 周亮工（1612－1672）卒	41
康熙十二年（癸丑）	1673	沈德潛生 吳三桂三藩之亂起，至康熙二十年（1681）平定。 王翬受笪重光之邀，至潤州；與畫家查士標聚首揚州；作《仿宋人古澗疏林圖》軸、《煙浮遠岫圖》扇【內文圖34】、《仿王叔明秋山草堂圖》【內文圖51】（以上三圖為北京故宮博物院藏）、《蒼巖百疊圖》、《仿巨然夏山清曉圖》卷、《春江捕魚圖》（為筠友作）、與惲壽平合作《山水合璧圖》冊（以上四圖為上海博物館藏）、《寒山欲雪圖》軸（浙江省博物館藏）、《夏山松風圖》軸（E. Eliott Family藏）、《仿雲林山水圖》（無錫市博物館藏）、《雲壑松濤圖》（為東匯作）（南京博物院	42

		藏）、《一梧軒圖》（臺北國立故宮博物院藏）、《仿宋元真本山水圖》冊、《仿宋元山水圖》冊（十二開）（為王時敏作）、《山水花卉圖》冊（以上三圖為美國普林斯頓大學美術博物館藏） 王時敏為王翬二子起名；作《仿黃公望山水圖》冊（上海博物館藏） 王鑑作《仿古山水圖》冊（十六開）、《擬子久浮嵐暖翠圖》軸（以上二圖為上海博物館藏） 惲壽平作《桃柳圖》扇（上海博物館藏）、在陽羨南嶽山麓作《春雲出岫圖》（廣東省博物館藏）、《禹穴古柏圖》（臺北國立故宮博物院藏）、《山水花卉圖》冊（美國普林斯頓大學美術博物館藏） 查士標作《秋景山水圖》軸（北京故宮博物院藏） 釋髡殘（1612－1673）卒 歸莊（1613－1673）卒 龔鼎孳（1615－1673）卒	
康熙十三年 （甲寅）	1674	王翬與高足楊晉歸自揚州，泛舟過訪王時敏；作《江鄉秋晚圖》扇、《八家壽意圖》冊（八開）、《竹趣圖》、與楊晉合寫《王時敏小像》（以上四圖為北京故宮博物院藏）、《唐寅詩意圖》軸（旅順博物館藏）、《橅唐宋元諸家山水圖》冊（二十開）（常州市文物管理委員會藏）、《仿唐宋十家山水圖》冊（美國大都會藝術博物館藏） 惲壽平為彝兄作《西瓜圖》扇（首都博物館藏） 吳歷作《興福感舊圖》（北京故宮博物院藏）《松亭垂釣圖》（為青嶼作）（四川省博物館藏）、《山迴水抱圖》扇、《仿梅道人溪山書屋圖》（以上二圖為上海博物館藏） 查士標作《仿米氏雲山圖》（北京故宮博物院藏）、《山水圖》冊（六開）（山西省博物館藏）	43
康熙十四年 （乙卯）	1675	王翬在揚州，惲壽平邀約二月赴武進；作《仿范寬秋山蕭寺圖》扇【內文圖36】、《仿唐寅赤壁圖》（以上二圖為北京故宮博物院藏）、《長江萬里圖》卷（翁萬戈藏）、與楊晉等合作《山水圖》冊（八開）（上海博物館藏） 王時敏作《山水圖》冊（為攝翁作）（北京故宮博物院藏）、《仿米家山、仿倪高士書畫合卷》（南京博物院藏） 王鑑作《仿王蒙山水圖》扇（北京故宮博物院藏）、《秋壑山居圖》扇（為顥翁作）、《青綠山水》（以上二圖為上海博物館藏） 查士標為觀翁九十壽作《萬壑松雲圖》（江蘇省美術館藏） 惲壽平作《仿高尚書夏山過雨圖》扇（北京故宮博物院藏）、《游魚圖》扇（為梅翁作）、《仿宋人作落花遊魚圖》（以上二圖為上海博物館藏）、《山水花鳥圖》冊（十開）（南京博物院	44

		藏）、《擬松雪漁隱圖》（朵雲軒藏） 楊晉為王雲客七十壽作《王雲客騎牛圖》軸（2004年上海拍賣行春拍） 金俊明（1602－1675）卒	
康熙十五年 （丙辰）	1676	陳祖范生 王翬又客潤州；作《陡壑奔泉圖》【內文圖52】、《萬壑松風圖》（以上二圖為北京故宮博物院藏）、《仿巨然夏山煙雨圖》卷（上海博物館藏）、《漁莊煙雨圖》卷（為東令作）（南京博物院藏）、《仿古山水圖》冊（十開）（中國歷史博物館藏）、《擬巨然煙波漁艇圖》卷（香港中文大學文物館藏）、《山莊雪霽圖》（為梅翁作）（天津市藝術博物館藏）、《仙山樓閣圖》軸（美國私人藏） 王時敏作《仿黃子久山水圖》軸（北京故宮博物院藏） 王鑑作《溪山圖》軸（為今翁作）（榮寶齋藏） 惲壽平作《九華佳色圖》扇、《行書臨閣帖》扇（以上二圖為上海博物館藏）、《菊花圖》扇三種（為良士作）（北京故宮博物院藏） 柳埕作《山水圖》冊（七開）（北京故宮博物院藏） 吳歷作《仿趙大年湖山春色圖》卷、《仿趙孟頫青綠山水圖》軸（以上二圖為上海博物館藏） 孫承澤（1592－1676）卒 程正揆（1603－1676）卒	45
康熙十六年 （丁巳）	1677	康熙始設南書房，選文學之士入直。 王翬與惲壽平、楊晉和著名花鳥畫家王武遊蘇州；作《山水圖》冊（八開）（北京故宮博物院藏）、《霜林晚霽圖》軸（法國吉美國立亞洲藝術博物館藏） 王鑑作《清夏雲山圖》扇（為在震作）（上海博物館藏） 惲壽平作《槐隱圖》冊（為王雲客作）（北京故宮博物院藏）、《菊石圖》（中國歷史博物館藏）、《仿宋元山水圖》冊（十開）、《花卉圖》冊（十開）（以上二圖為上海博物館藏） 笪重光作《春水孤舟圖》（常州市文物管理委員會） 柳埕作《山水圖》冊（八開）（天津市藝術博物館藏） 查士標作《林亭山色圖》（為晉賢作）、《補多侯松坡獨坐圖像》（以上二圖為北京故宮博物院藏） 吳歷作《鳳阿山水圖》（臺北國立故宮博物院藏） 王鑑（1598－1677）卒（或云生於1609年）	46
康熙十七年 （戊午）	1678	康熙第四子（雍正帝）生 王翬與唐于光客蘇州，同榻論畫；十月過陽羨與惲壽平相見；作《仿唐寅洞庭賒月圖》卷（北京故宮博物院藏）、《仿關仝溪	47

		山晴靄圖》卷（上海博物館藏）、寫唐解元意作《虛亭嘉樹圖》軸（江蘇省美術館藏）、《奇峰聳秀圖》軸、《仿許道寧山水圖》軸（以上二圖為臺北國立故宮博物院藏）、《仿唐寅青溪曳杖圖》軸（美國私人藏） 惲壽平作《喬松磐石圖》扇（北京故宮博物院藏） 吳歷作《擬古溪閣讀易圖》軸、《仿雲林亭子圖》頁（以上二圖為上海博物館藏）、《泉聲松色圖》軸（至樂樓何耀光藏）、《梅花山館圖》（臺北國立故宮博物院藏） 柳堉作《山水圖》扇（為敏老作）（北京故宮博物院藏） 惲日初（1601－1678）卒 王挺（1619－1678）卒	
康熙十八年（己未）	1679	京師大地震八級 徐乾學為母親顧太夫人守孝 王翬在明志齋拜觀並重題王鑑1667年作《仿吳鎮溪亭山色圖》軸；作《霜柯遠岫圖》、《山水圖》扇、《仿倪高士五株烟樹圖》扇【內文圖37】（以上三圖為北京故宮博物院藏）、臨大癡《富春山居圖》卷、《青嶂瑤林圖》（為虞翁作）、《青嶂瑤林圖》軸（以上三圖為上海博物館藏）、《仿子久富春山圖》（北京市文物商店藏）、《仿李成秋山讀書圖》軸（青島市博物館藏）、《溪山晴靄圖》軸（天津市藝術博物館藏）、《秋江晨舟圖》軸（美國愛荷華城私人藏） 王時敏作《隸書五律》（朵雲軒藏） 查士標作《山水圖》頁（北京故宮博物院藏）、《仿元人山水圖》冊、《梧桐圖》卷（百尺）（以上二圖為上海博物館藏） 吳歷作《山水圖》冊（八開）（北京故宮博物院藏）	48
康熙十九年（庚申）	1680	王時敏錄陳眉公《巖棲一律》冊（北京故宮博物院藏） 王翬、惲壽平為笪重光《畫筌》書評語；王翬作《群峰春靄圖》卷、《茂林仙館圖》、《寫黃鶴筆法山水圖》（於平江旅次）（以上三圖為上海博物館藏）、《疏林遠岫圖》、《楊柳曉月圖》（以上二圖為北京故宮博物院藏）、《溪山煙雨圖》軸、《臨王維春山積雪圖》（以上二圖為首都博物館藏）、《仿古山水圖》冊（十六開）（北京畫院藏）、《山水圖》冊（八開）（在吳門作）（南京博物院藏）、《雨山圖》軸（安徽省博物館藏）【內文圖38】、《仿巨然楚山欲雨圖》軸（天津市藝術博物館藏）、《草堂蘆艇圖》軸（重慶市博物館藏）、《仿甘風子漁莊秋霽圖》軸（美國檀香山藝術學院藏）、《山水圖》軸（美國大都會藝術博物館藏）、《山水圖》扇面（私人藏） 惲壽平客虞山桃源澗；作《送別圖》扇（為東令作）、《山水圖》扇（為石菴作）（以上二圖為北京故宮博物院藏）、《鳳仙花圖》	49

		扇、《菊花圖並自題詩》扇（以上二圖為上海博物館藏） 楊晉為古上人作《仿董思翁赤壁圖》卷（南京博物院藏） 笪重光遊蘇州，與王翬和惲壽平相聚。 查士標在潤州金山慈雲閣，為德潤禪兄作《南山雲樹圖》卷 （北京故宮博物院藏）、《仿黃公望林亭春曉圖》（山西省博物 館藏）、《仙居飄渺圖》（上海博物館藏） 吳歷作《瀟湘八景圖》屏（北京故宮博物院藏）、《萬壑松風 圖》扇（上海博物館藏） 王時敏病危，六月十七日王翬、惲壽平探於病榻，王時敏執惲 壽平手卒，年八十九。	
康熙二十年 （辛酉）	1681	笪重光為王翬賀五十壽 王翬下榻漢陽相國吳正治弟吳開治府；與梅溪、程邃、柳堉在 金陵相聚，梅溪請王翬作《長江萬里圖》；與朱彝尊、朱彝玠 等同遊周篔所，並同遊攝山（今南京棲霞山），王翬作畫，朱 彝尊以詩記之；作《修竹遠山圖》、《仿元四家山水四段圖》 卷、《仿古山水》冊（十二開）（以上三圖為北京故宮博物院 藏）、《唐人詩意圖》（為葡圃作）、《仿古山水》冊（八開） （為穆翁作）（以上二圖為上海博物館藏）、《江城話別圖》卷 （南京博物院藏）、《臨巨然夏山煙雨圖》、《夏山煙雨圖》軸 （以上二圖為天津市藝術博物館藏）、《山村霽雪圖》（天津市 歷史博物館藏）、《深山春色圖》軸（安徽省博物館藏） 惲壽平《蟠桃圖》（為虞翁作）（廣東省博物館藏）、《五清 圖》（臺北國立故宮博物院藏） 王原祁畫《富春大嶺圖》軸（北京故宮博物院藏）、《仿惠崇詩 意圖》扇（為懸著作）（上海博物館藏） 吳歷作《白傳溢江圖》卷（上海博物館藏）	50
康熙二十一年 （壬戌）	1682	沈銓生 王翬作《仿古山水圖》冊（十六開）、《夏山高隱圖》、補龔翔 麟《松鶴鳴琴圖》（以上三圖為北京故宮博物院藏）、仿北苑 《山川渾厚圖》軸，有查士標、笪重光二題（天津市藝術博 物館藏）、《關山秋霽圖》扇（上海博物館藏）、《仿王維雪山 圖》軸（廣州市美術館藏）、《仿古山水圖》冊（十二開）（湖 北省博物館藏） 惲壽平作《三友圖》扇、《紫藤圖》扇、《罌粟花圖》扇（以上 三圖為北京故宮博物院藏）、《錦石秋花圖》、《仿北苑古松雲 嶽圖》（以上二圖為南京博物院藏）、《香林紫雪圖》扇（為誦 老作）（上海博物館藏） 龔賢作《江村圖》卷、《澗屋聽泉圖》（為蕭夫作）（以上二圖 為上海博物館藏） 顧炎武（1613－1682）卒	51

康熙二十二年（癸亥）	1683	康熙御書《萬世師表》懸於大成殿，以褒揚孔子。 高鳳翰生 王翬作《小閣臨溪圖》軸、《唐寅詩意圖》、《仿高克恭雲山圖》（以上三圖為北京故宮博物院藏）、《溪閣晤對圖》（上海博物館藏）、《山川出雲圖》軸（上海文物商店藏）、《瑤宮雪霽圖》軸（上海工藝品進出口公司藏）、《山水圖》冊（八開）（廣東省博物館藏）、與楊晉合作，為唐于光繪《豔雪亭看梅圖》（南京博物院藏） 惲壽平作《寒香晚翠圖》扇（上海博物館藏）、為鶯聲撫徐崇嗣法作《仙圃業華圖》（無錫市博物館藏） 查士標作《空山結屋圖》（為玉峰作）（北京故宮博物院藏） 【內文圖20】 龔賢作《山水圖》（作於夢綠堂）（榮寶齋藏） 施閏章（1618－1683）卒	52
康熙二十三年（甲子）	1684	康熙第一次南巡 開放海禁 學者顧祖禹《西田獨賞序》，道出王時敏和王翬「異體同心」師生情誼之由來。 王翬移居西城樓閣；應吳開治之邀至金陵，與數十位文人作詩唱和，為一時藝壇盛事；作《樂志論圖》卷、《枯木竹石圖》軸、《蕉竹圖》（以上三圖為北京故宮博物院藏）、《瀟湘涵翠圖》（河北省博物館藏）、《雨後空林圖》軸（天津市藝術博物館藏）、《江鄉清夏圖》卷（廣州市美術館藏）、《江山無盡圖》卷（日本東京國立博物館藏）、《仿黃大癡層巒秋霽圖》軸（蘇黎世萊特柏格博物館藏）、《碧梧村莊圖》卷（葉承耀藏）、《山靜日長圖》卷（崇宜齋藏） 王原祁歷時三年完成《溪山高隱圖》卷（北京故宮博物院藏） 惲壽平作《一竹齋圖》卷（北京故宮博物院藏）、《仿古山水圖》冊（十二開）（上海博物館藏） 王撰為丹鳴作《山水圖並書》冊（六開）（上海博物館藏） 龔賢作《山水圖》卷（八段）（上海博物館藏）、《水墨山水圖》軸（大幅）（旅順博物館藏） 禹之鼎作《二月春山圖》扇（為季廉作）（南通博物苑藏）、與謝青合作《雲林同調圖》卷，高士奇題（浙江省博物館藏） 于成龍（1616－1684）卒 吳嘉紀（1618－1684）卒 沈荃（1624－1684）卒	53
康熙二十四年（乙丑）	1685	張庚生 王翬和楊晉應徐乾學之邀，赴京探望著名詞人納蘭性德，後納	54

		蘭性德不幸病逝，於秋天返鄉；作《江千話別圖》卷、《松壑鳴泉圖》軸、《山水圖》冊（十開）（惲壽平對題）、與惲壽平合作《山水三段圖》卷（以上四圖為上海博物館藏）、《竹澗流泉圖》（北京故宮博物院藏）、《仿巨然山水圖》軸（天津市歷史博物館藏） 惲壽平作《雪景山水圖》扇（北京故宮博物院藏）、《春花圖》冊（八開）（內櫻桃一開為現代張大壯補繪）（上海博物館藏） 查士標作《仿宋元山水圖》冊（八開）（南通博物苑藏） 龔賢作《木葉丹黃圖》（上海博物館藏）	
康熙二十五年 （丙寅）	1686	鄒一桂生 汪士慎生 錢陳群生 徐乾學修纂《大清一統志》 王翬與惲壽平、張雲章、顧祖禹等同客昆山，是他中年又一次重要的雅集和藝事活動；作《擬前人詩意圖》冊（十開）、《晚梧秋影圖》、《玉峰看月圖》、《關山秋霽圖》軸、《山窗讀書圖》（為藻儒作）（以上五圖為北京故宮博物院藏）、《仿李成山水圖》、《迂翁詩意圖》軸、與惲壽平合作《仿柯九思樹石圖》（以上三圖為上海博物館藏）、《仿大癡富春山圖》（為樵客作）（中國歷史博物館藏）、在玉峰池館第五次《臨黃公望富春山居圖》卷（遼寧省博物館藏）、《溪堂話別圖》扇面（旅順博物館藏）、《溪山漁樂圖》軸（天津市藝術博物館藏）、《山水圖》冊（十開）（蘇州博物館藏）、《仿王維溪山雪霽圖》軸（北京市文物商店藏）、《仿黃鶴山人夏日山居圖》軸、《深崖積雪圖》（以上二圖為朵雲軒藏）、《秋山草堂圖》軸（美國普林斯頓大學美術博物館藏）、《秋景山水圖》軸（美國大都會藝術博物館藏） 惲壽平作《菊花圖》扇（北京故宮博物院藏）、仿趙孟堅法作《雙清圖》，王翬題跋（以上二圖為北京故宮博物院藏）、《花卉圖》冊（八開）（上海博物館藏） 楊晉作《洗馬圖》（無錫市博物館藏） 王原祁為君祥作《仿大癡山水圖》扇（上海博物館藏） 查士標作《溪山放牧圖》（北京故宮博物院藏） 笪重光作《行書擬白居易放歌行》（北京故宮博物院藏） 柳堉作《山水圖》卷（與戴本孝合作）（上海博物館藏）	55
康熙二十六年 （丁卯）	1687	金農生 黃慎生 李世倬生 《日下舊聞考》四十二卷成，次年刻印竣工。 王翬在嘉興浙江學政府署中為王掞重繪《仿巨然煙浮遠岫圖》	56

	軸【內文圖35】、《仿各家山水圖》冊（八開）（以上二圖為北京故宮博物院藏）、作《山水圖》軸、《仿大癡山水圖》（為蘭翁作）（以上二圖為北京市文物商店藏）、《仿王蒙南山真逸圖》（為松谿作）（常州市文物管理委員會藏）、《仿黃公望山水圖》軸（廣西壯族自治區博物館藏） 惲壽平作《花卉圖》冊（八開）（北京故宮博物院藏） 王原祁作《仿大癡山水圖》軸（北京故宮博物院藏） 查士標作《行書》卷（北京故宮博物院藏） 龔賢作《野水茅村圖》（江蘇省美術館藏）、《野客高居圖》（榮寶齋藏）		
康熙二十七年（戊辰）	1688	郎世寧生於義大利 王翬、惲壽平合作《山水圖》冊（八開）、於昆山徐乾學宅北園消夏，作《仿范寬溪山行旅圖》卷，贈予漢陽相國吳正治，惲壽平題（以上二圖為北京故宮博物院藏） 王翬作《山水圖》冊（八開）（北京故宮博物院藏）、《樂志論圖》卷（首都博物館藏）、《西陂六景圖》冊（六開）（為宋犖作）（天津市藝術博物館藏）、《江南春》扇面（南京博物院藏）、《溪林散牧圖》卷（廣東省博物館藏）、《山靜日長圖》軸（廣州市美術館藏）、《仿右丞江村雪霽圖》軸（國泰美術館藏）、《山水圖》冊（十二開）（山東濟南市博物館藏）、《溪山秋霽圖》（為琛石作）（陝西省博物館藏） 唐于光作《荷花游魚圖》（款署唐光，上海博物館藏）、法徐崇嗣作《荷花鴛鴦圖》（款署唐熒，北京市文物商店藏） 楊晉作《豪家佚樂圖》卷（南京博物院藏） 查士標作《山水圖》冊（十二開）（北京故宮博物院藏）、《仿倪山水圖》軸（上海博物館藏） 禹之鼎作《寫月坡（朱昆田）吹笛圖像》卷（北京故宮博物院藏） 龔賢作《魔筆山水圖》卷（北京故宮博物院藏）、《山水圖》冊（中國美術館藏）、《山水圖》冊（十六開）（美國大都會藝術博物館藏）	57
康熙二十八年（己巳）	1689	康熙第二次南巡 中俄「尼布楚條約」簽訂 查慎行落職南還 徐乾學罷官，仍編纂《大清一統志》 王翬作《層巒秋霽圖》軸（南京博物院藏）、《富春山水圖》（為高不騫作）、《仿大癡富春山水圖》（為槎客作）（以上二圖為中國歷史博物館藏）、《十萬圖》冊，惲壽平題（北京市文物商店藏）、《仿元明人山水圖》冊（八開）（浙江省博物館藏）、《山水圖》冊（十開）（吉林省博物館藏）	58

		惲壽平作《探梅圖》卷（為健夫作）、《仙杏圖》扇（以上二圖為上海博物館藏）、《牡丹圖》扇（北京故宮博物院藏）、《國香春霽圖》於苕華閣（南京博物院藏） 王原祁作《仿大癡山水圖》卷、《湖山書屋圖》（以上二圖為北京故宮博物院藏） 查士標作《山水圖》冊（十二開）（北京故宮博物院藏）、《松壑泉聲圖》（陝西省博物館藏）、《山水圖》冊（黃逵題）（浙江省博物館藏） 龔賢（1618－1689）卒	
康熙二十九年 （庚午）	1690	王原祁於康熙二十六年丁母憂歸里，服闋。進京補任禮科給事中。 王原祁函邀王翬赴京指導宋駿業繪畫，冬，王翬攜楊晉抵京。 禹之鼎為《大清一統志》配圖而南下 宋犖赴江西，任江西巡撫。 王翬作《仿王蒙山水圖》（北京故宮博物院藏）、《寒山小景圖》（臺北國立故宮博物院藏）、《富春大嶺圖》軸（天津市歷史博物館藏）、《溪山漁樂圖》扇面（美國納爾遜・阿特金斯美術博物館藏） 張珂為舒君作《臨惠崇山水圖》卷（西安市文物研究中心藏） 王原祁作《山水圖》（北京故宮博物院藏）、《仿王蒙山水圖》扇（為衣聞作）、《仿黃子久山水圖》扇（為趙松一仿）（以上二圖為上海博物館藏） 查士標作《黃鶴遺規圖》卷（上海博物館藏）、《山水圖》卷（為婿方子東作）（北京市文物商店藏） 唐于光作《仿徐崇嗣寫生蓮花圖》聯屏（款署唐光，山東省曲阜孔廟文管會藏） 王武（1632－1690）卒 惲壽平（1633－1690）卒，享年五十八歲，王翬前往靈前痛悼，贈以厚賻，並與董珙經理喪事。	59
康熙三十年 （辛未）	1691	張照生 王翬奉詔領銜主繪《康熙南巡圖》，參與繪事者有宋駿業、楊晉、虞沅、顧昉、王雲、徐玫、吳芷、顧汶等，大多為其弟子。朝廷授予待詔官銜。 王翬作仿關仝《夏麓晴雲圖》軸（臺北國立故宮博物院藏）【內文圖43】 石濤為問亭作《蘭竹圖》，王翬補石（至樂樓何耀光藏） 王原祁作《仿大癡山水圖》扇（為登老作）（上海博物館藏）、《仿大癡山水圖》（為陸王在作）（南京博物院藏） 查士標作《溪淡雲深圖》（為聖老作）（中國歷史博物館藏）、《山水圖》冊（十開）（杭州市文物考古所藏）	60

		梁清標（1620－1691）卒 徐元文（1634－1691）卒	
康熙三十一年 （壬申）	1692	余省生 方士庶生 汪由敦生 宋犖調任蘇州巡撫 王翬謁見名臣張英，張英寫長詩相贈；作《山塘校圖》（北京故宮博物院藏）、《仿古山水圖》冊（十二開）、《仿江貫道山水圖》、《泰嶽松風圖》（為堅翁作）、《仿北苑瀟湘圖》扇（為令翁作）、《溪橋策杖圖》軸（以上五圖為上海博物館藏）、《唐寅詩意山水圖》（為吉士作）（中國歷史博物館藏）、《溪堂佳趣圖》（為敦翁作）（北京市文物商店藏）、《松壑飛泉圖》扇面（吉林省博物館藏）、《梅竹寒雀圖》軸（蘇州博物館藏）、《仿黃公望山水圖》軸、《松蔭論古圖》軸、《仿王蒙竹溪山館圖》（以上三圖為廣東省博物館藏）、《山莊秋霽圖》卷（美國普林斯頓大學美術博物館藏）、《觀瀑圖》軸（日本東京國立博物館藏）、《仿沈石田山水圖》軸（日本亞細亞美術館藏） 查士標作《山水》冊（八開）（上海博物館藏）、《山水圖》冊（六開）（北京故宮博物院藏） 禹之鼎、朱彝尊等合作《金焦齋詠集》冊（十六開）（上海博物館藏） 笪重光（1623－1692）卒	61
康熙三十二年 （癸酉）	1693	鄭燮生 王翬與楊晉、顧昉合作《溪亭松鶴圖》扇【內文圖64】、作《五清圖》軸（以上二圖為北京故宮博物院藏）、《仿唐寅秋林激潤圖》扇（為芝翁作）（上海博物館藏）、《仿關仝山水圖》、與虞沅、吳芷、顧昉、徐玫、楊晉等七人為乾翁合作《歲寒圖》（以上二圖為南京博物院藏）、作《山水圖》扇面（天津市藝術博物館藏）、於長安客舍寫《唐人詩意圖》（臺北國立故宮博物院藏）、作《仿巨然山水圖》（以上二圖為虛白齋劉作籌藏）、《普安圖》軸（朵雲軒藏）、《仿董源夏山圖》軸（美國大都會藝術博物館藏） 王原祁作《仿大癡富春山水圖》軸、《富春圖》（為論敍作）、《仿古山水圖》冊（以上三圖為北京故宮博物院藏）、《仿富春大嶺圖》（在華陰道中仿）（蘇州博物館藏） 禹之鼎為石翁作《松石圖》（上海博物館藏） 黃鼎作《廬山高閣圖》（北京故宮博物院藏） 查士標作《仿宋元山水圖》冊（八開）（北京故宮博物院藏）、《山水圖》冊（為書雲作）（安徽省博物館藏） 冒襄（1611－1693）卒	62

		王撰（1620－1693）卒	
康熙三十三年（甲戌）	1694	營築皇子胤禛府邸（雍正十三年〔1735〕改雍和宮，乾隆年間改喇嘛廟） 高士奇、王鴻緒應詔入京修書 王翬作《仿董巨嵩嶽圖》賀王時敏子王掞五十初度、《山川出雲圖》軸、《山水花卉圖》冊（六開）（以上三圖為北京故宮博物院藏）、《仿范華原秋山曉行圖》、《嵩山草堂圖》、與王皋等合作《山水圖》冊（八開）（以上三圖為上海博物館藏）、《盧鴻草堂圖》軸、《仿巨然山水圖》（為耕巖作）（以上二圖為中國歷史博物館藏）、《仿王蒙修竹遠山圖》軸（美國克利夫蘭藝術博物館藏）；王翬等八家合作《歲朝圖》（南京博物院藏）；王翬等師生八人合作《歲寒圖》（瀋陽故宮博物館藏） 王原祁作《仿大癡山水圖》（為序老作）（北京故宮博物院藏）、《仿王蒙夏日山居圖》（臺北國立故宮博物院藏）、《仿倪雲林溪山亭子圖》扇（為衡翁仿）（上海博物館藏） 查士標作《宋牧仲作西坡六景圖》冊（六開），書題六開合冊（北京故宮博物院藏） 徐枋（1622－1694）卒 徐乾學（1631－1694）卒	63
康熙三十四年（乙亥）	1695	第一次平定葛爾丹叛亂 王翬奉寄宋犖子宋稚佳；作《九秋圖》軸、《山川渾厚圖》扇面、《山水圖》、《仿古山水圖》冊（十開）（以上四圖為北京故宮博物院藏）、《山水圖》冊（八開）（中國美術館藏）、《紫虛托道圖》軸（浙江杭州西泠印社藏）、《秋風黃葉圖》（為若翁作）（上海博物館藏）、《茅屋長松圖》（瀋陽故宮博物館藏）、《仿江貫道作溪山無盡圖》卷（臺北國立故宮博物院藏）、《仿董源山水圖》軸（京都國立博物館藏） 楊晉為翟翁五十作《仿趙大年山水圖》（南京博物院藏）、與唐俊合作《梅竹石坡圖》（無錫市博物館藏） 王原祁作《仿高克恭山水圖》（北京故宮博物院藏）、《仿一峰山水圖》（為七叔父仿）（上海博物館藏）、《仿大癡山水圖》（為樹峰仿）（中國美術館藏）、《仿大癡山水圖》（為樹百弟仿）（臺北國立故宮博物院藏） 查士標作《臨米芾七言詩》卷（北京故宮博物院藏） 禹之鼎作《桐禽圖》、《落日馬鳴圖》橫幅（以上二圖為北京故宮博物院藏） 顧昉作《洞庭秋思圖》（上海博物館藏） 黃宗羲（1610－1695）卒	64
康熙三十五年（丙子）	1696	《康熙南巡圖》完成【內文圖40～42】 杭世駿生	65

		禹之鼎五十歲回京 康熙第二次親征葛爾丹，皇太子於青宮召見王翬，有「山水清暉」四字御贈。 王翬欲歸耕而未獲准；作《仿唐寅蕉林夜雨圖》軸、《修竹幽亭圖》、《重林疊嶂圖》、《仿范華原群山雄勢圖》、《疊嶺重泉圖》（以上五圖為北京故宮博物院藏）、《竹亭清遠圖》（上海博物館藏）、《仿古山水圖》冊（蘇州博物館藏）、《竹林獨坐圖》軸（中國歷史博物館藏）、《仿董其昌小景圖》軸（廣東省博物館藏）、《仿北苑山水圖》軸（廣州市美術館藏）、《江山漁樂圖》卷（景元齋藏）、《石泉試茗圖》、《仿黃公望筆意圖》軸（以上二圖為臺北國立故宮博物院藏）、《仿趙令穰山水圖》冊、《泰山春雨圖》冊（以上二圖為美國耶魯大學繪畫陳列館藏）、《仿巨然臨安山色圖》卷（美國檀香山藝術學院藏） 王原祁作《仿宋元山水圖》冊（十開）（為博問亭作）、《仿大癡山水圖》於燕蘷寓齋（以上二圖為南京博物院藏）、《仿大癡山水圖》軸（為仁山作）（上海博物館藏） 查士標作《山水圖》冊（十開）（北京故宮博物院藏） 黃鼎為晴雲作《夏日山居圖》（北京故宮博物院藏）	
康熙三十六年 （丁丑）	1697	梁詩正生 王翬與王原祁、禹之鼎、黃鼎、楊晉、顧昉、唐岱等二十多人作《芝仙書屋圖》（廣東省博物館藏），贈邑詩人、畫家徐蘭；仿許道寧筆作《溪山霽雪圖》卷（南京博物院藏），贈詩壇領袖王士禎；作《廬山白雲圖》卷（北京故宮博物院藏）【內文圖44】、《山水圖》軸（北京市文物商店藏）、《春湖歸隱圖》卷、《西齋圖》卷（以上二圖為上海博物館藏）、《仿王蒙山水圖》軸（浙江杭州市文物考古所）、《雲煙山水圖》軸（景元齋藏）、《仿王蒙山水圖》（浙江省博物館藏）、《仿倪山水圖》卷（葉承耀藏） 禹之鼎寫照、王翬補景，作《李圖南聽松圖像》卷、作《寫翁嵩年負土圖像》卷、《為王紫千作風木圖像》卷（以上三圖為北京故宮博物院藏）；禹之鼎、王翬合作《聽泉圖》卷（南京博物院藏） 楊晉作《仿趙鷗波瀟湘水雲圖》扇（北京故宮博物院藏） 查士標（1615－1697）卒 梅清（1623－1697）卒	66
康熙三十七年 （戊寅）	1698	康熙恩准王翬南歸，張英等在朝公卿十餘人為王翬題詩贈別。 王翬於九月返虞山，將「山水清暉」四字榜之草堂，用「清暉主人」號，從此在虞山隱於丹青，雲煙供養而至終老；作《疊嶺重泉圖》、《仿倪瓚山水圖》軸、《竹趣圖》、《溪堂詩意圖》（以上四圖為北京故宮博物院藏）、《水閣幽人圖》軸（天津市	67

		藝術博物館藏）、《仿江貫道溪山深秀圖》卷（上海博物館藏）、《臨范寬雪山圖》軸（臺北國立故宮博物院藏）、《竹嶼垂釣圖》軸（浙江省博物館藏）、《竹窩圖》（為莊礆作）、《陸放翁詩意圖》冊（十二開）（為拙修主人作）、《仿古山水圖》冊（十開）（以上三圖為廣州市美術館藏）、《踏雪沽酒圖》軸（上海人民美術出版社藏）、《山水圖》軸（日本黑川古文化研究所藏） 楊晉作《山水花鳥圖》冊（十二開）（上海博物館藏） 王原祁作《滄浪亭詩畫》卷（為牧翁作）（上海博物館藏）、《晴巒春靄圖》（中國歷史博物館藏） 王撰為明遠作《山水圖》冊（二開）（上海博物館藏） 黃鼎為問亭作《漁父圖》（上海博物館藏） 禹之鼎繪《石谷先生還山圖》冊頁（今存沈塘臨本，北京故宮博物院藏）【內文圖45】 高士奇題《胡環卓歇圖》卷（北京故宮博物院藏） 查士標（1655－1698）卒	
康熙三十八年（己卯）	1699	董邦達生 康熙第三次南巡 王琰編纂《欽定春秋傳說匯纂》成書 王翬作《仿巨然賺蘭亭圖》軸（吉林省博物館藏）、《仿王蒙溪山仙館圖》扇（為聖老作）、《仿巨然山川草木圖》扇（為子孚作）、與楊晉合作《林泉逸致圖》卷（以上三圖為上海博物館藏）、《雲山遠水圖》扇面（南京博物院藏）、《山水圖》扇面（天津市藝術博物館藏）、《仿吳鎮夏山圖》（為鑾昇作）（美國普林斯頓大學美術博物館藏） 楊晉作《石谷騎牛圖》軸（北京故宮博物院藏）【內文圖65】 顧昉作《溪山無盡圖》卷（北京故宮博物院藏） 王原祁作《仿高尚書雲山圖》軸、《仿吳鎮山水圖》（以上二圖為北京故宮博物院藏）、《仿大癡山水圖》（天津市藝術博物館藏）、《仿趙孟頫山水圖》扇（為司民仿）（上海博物館藏） 姜宸英（1628－1699）卒	68
康熙三十九年（庚辰）	1700	劉統勳生 王翬作《宿雨曉煙圖》卷、《仿黃公望秋山萬重圖》軸（以上二圖為北京故宮博物院藏）、《滄浪亭圖》卷（為宋犖二子宋致再繪）（南京博物院藏）、《寒林雅趣圖》卷、《結茅圖》卷（以上二圖為上海博物館藏）、《可竹居圖》卷、《嵩山草堂圖》（以上二圖為中國歷史博物館藏）、《秋林讀易圖》（首都博物館藏）、《夏木垂蔭圖》（臺北國立故宮博物院藏）、與楊晉合作《聽松圖》卷（日本大和文華館藏）、《山水圖》軸（日本仙台市博物館藏）、《山水圖》扇面（德國柏林國立博物館亞洲藝術館藏）	69

		王原祁作《遂幽軒圖》（北京故宮博物院藏）、《臨黃公望夏山圖》（為樹孝作）、《夏山圖》（為銹谷作）（以上二圖為廣東省博物館藏）、《山水圖》（為贈別開圃作）、《仿倪山水圖》（為匡吉作）（以上二圖為臺北國立故宮博物院藏） 柳遇、柳埕為宋致寫照，王翬補《靜聽松風圖》（北京故宮博物院藏） 吳歷作《村莊歸棹圖》軸（北京故宮博物院藏） 禹之鼎為王漁洋作《放鷴圖》卷（北京故宮博物院藏）、《摹黃鶴山樵山水圖》（蘇州博物館藏） 陳恭尹（1631－1700）卒	
康熙四十年 （辛巳）	1701	王翬重題惲壽平作《載鶴圖》卷（從清宮遺出）；作《雲煙時雨圖》扇、《虞山諸賢合璧圖》冊（十二開）（以上二圖為北京故宮博物院藏）、《松峰積雪圖》卷、《松山書屋圖》於金陵署齋（以上二圖為上海博物館藏）、《仿趙孟頫鵲華秋色圖》軸（青島市博物館藏）、《少陵詩意圖》（浙江省博物館藏）、《仿北苑山水圖》軸（無錫市博物館藏）、《山水圖》頁（德國柏林國立博物館亞洲藝術館藏） 王翬作《臨唐寅松軒讀易圖》（中央工藝美術學院藏） 楊晉作《牧歸圖》（北京故宮博物院藏）、《空山獨往圖像》卷（為過村作）（遼寧省博物館藏）、《山水圖》冊（八開）（上海博物館藏） 王原祁作《仿王蒙山水圖》軸、《送別詩意圖》軸（以上二圖為北京故宮博物院藏） 錢曾（1629－1701）卒	70
康熙四十一年 （壬午）	1702	王翬最後一次臨黃公望，作《臨富春山居圖》卷【內文圖47】、作《水村圖》扇【內文圖50】、《溪山逸趣圖》卷（為民譽作）【內文圖53】、《唐人詩意圖》、《墨池風雨圖》軸（以上五圖為北京故宮博物院藏）、《江山千里圖》卷（首都博物館藏）、《仙山樓觀圖》（為景伯作）、《仿大癡良常仙館圖》（以上二圖為天津市藝術博物館藏）、《仿倪雲林佳趣圖》（為雯老作）、《漁村晚照圖》（以上二圖為上海博物館藏）、《仿巨然筆法作山水圖》於西爽閣（四川省博物館藏）、《松蔭論古圖》（為露湄作）（北京市文物商店藏）、《平林散牧圖》、《匡廬讀書圖》（臺北國立故宮博物院藏） 王原祁於京師作《仿吳鎮山水圖》（王翬題跋）、《昌黎詩意圖》（以上二圖為北京故宮博物院藏） 吳歷作《柳村秋思圖》軸（北京故宮博物院藏）	71
康熙四十二年 （癸未）	1703	康熙第四次南巡 王翬作《仿元人山水圖》卷、《仿柯九思修竹流泉圖》卷、《九華秀色圖》軸【內文圖54】、《松陰鼓琴圖》扇【內文圖55】	72

		（以上四圖為北京故宮博物院藏）、《山水圖》扇頁（為芳翁作）、《古木奇峰圖》軸、《仿惠崇水村圖》扇頁、《仿趙孟頫洞庭圖》軸、《小中見大圖》冊（廿一開）（以上五圖為上海博物館藏）、《南山草堂圖》軸（遼寧省博物館藏）、《溪山深秀圖》軸（天津市歷史博物館藏）、《古木奇峰圖》軸（為長康作）（南京博物院藏）、《楓湫雲頂圖》卷（廣東省博物館藏）、《松喬堂圖》卷（美國納爾遜・阿特金斯美術博物館藏） 王原祁作《仿黃公望山水圖》軸（北京故宮博物院藏） 高士奇（1644－1703）卒	
康熙四十三年（甲申）	1704	王翬作《白堤夜月圖》卷、《仿冷謙山水圖》軸、與楊晉合作《山水圖》（以上三圖為北京故宮博物院藏）、《山川出雲圖》扇頁、《湖村暮色圖》扇（為祖老作）、《山居讀書圖》（以上三圖為上海博物館藏）、《仿董源夏景山口待渡圖》卷（天津市藝術博物館藏）【內文圖57】、《槎溪藝菊圖》卷（為扶照作）（廣州市美術館藏）、《仿巨然夏山圖》（臺北國立故宮博物院藏） 王原祁作《仿宋元山水圖》冊（北京故宮博物院藏） 王撰為涵新孫倩作《浮巒暖翠圖》（武漢市文物商店藏） 吳歷作《泉聲松色圖》軸（北京故宮博物院藏） 尤侗（1618－1704）卒 邵長蘅（1637－1704）卒	73
康熙四十四年（乙酉）	1705	康熙第五次南巡 王翬作《雨過飛泉圖》軸、《臨倪瓚溪亭山色圖》扇【內文圖56】、《山水圖》、《仿古山水圖》卷（十二段）（以上四圖為北京故宮博物院藏）、《江干七樹圖》扇頁、《夏日村居圖》扇頁、《仿北苑山水圖》扇、《青山白雲圖》扇（為明渠作）、《臨董北苑萬壑松風圖》（於西爽閣作）（以上五圖為上海博物館藏）、《仿燕文貴山水圖》軸（天津市藝術博物館藏）、《觀梅圖》卷（旅順博物館藏）、《連山積雪圖》軸（廣州市美術館藏） 王原祁擢講學士，入直南書房充《佩文齋書畫譜》編纂官；作《仿古八家圖》冊（十二開）（為匡吉甥作）、《仿古山水圖》冊、《仿董源山水圖》軸、費時三年完成《仿黃公望山水圖》軸（以上四圖為北京故宮博物院藏）、《清溪繞屋圖》（為楊子鶴作）（南京博物院藏） 王撰作《仿黃公望山水圖》（北京故宮博物院藏） 楊晉作《松竹梅圖》（中國文物商店總店藏） 八大山人（朱耷）（1626－1705）卒	74

康熙四十五年 （丙戌）	1706	王翬作《江山蕭寺圖》扇【內文圖59】、《竹石流泉圖》扇面、《松鳳鳴澗圖》、《溪山雪霽圖》（以上四圖為北京故宮博物院藏）、《煙雲暮山圖》軸（天津市藝術博物館藏）、《晴麓橫雲圖》扇（為開翁作）、《仿董源山水圖》扇頁、《鶴亭圖》扇頁、《深柳讀書堂圖》扇、《江山無盡圖》卷、《仿大癡天池石壁圖》扇頁、《仿曹知白林泉高逸圖》扇頁（以上七圖為上海博物館藏）、《襄陽詩意圖》（為其蔚作）（中國歷史博物館藏）、《長江松泉圖》扇面（安徽省博物館藏）、《仿倪瓚山水圖》軸（浙江美術學院藏）、《仿江貫道雲溪漁渡圖》於來青閣（中央工藝美術學院藏）、《平湖遠岫圖》（朵雲軒藏）、《仿趙孟頫江村清夏圖》軸（臺北國立故宮博物院藏）、《竹溪仙館圖》軸（美國大都會藝術博物館藏）、《山水圖》扇面（美國普林斯頓大學美術博物館藏）、《山水圖》扇面（美國舊金山亞洲藝術博物館藏） 王原祁作《仿王蒙山水圖》軸（北京故宮博物院藏） 王撰作《山水小景圖》（為周書作）（朵雲軒藏）、《仿一峰山水圖》（北京市文物商店藏） 吳歷作《橫山晴靄圖》卷（北京故宮博物院藏）	75
康熙四十六年 （丁亥）	1707	康熙第六次南巡 王翬作《秋林曳杖圖》頁、《豐草亭圖》卷（以上二圖為北京故宮博物院藏）、《仿王蒙作竹籬茅屋圖》（瀋陽故宮博物館藏）、《擬北苑山寺水村圖》（中國美術館藏）、《臨董筆意圖》軸（四川省博物館藏）、《芳洲圖》（為芳洲作）（常州市文物管理委員會藏）、《仿燕文貴勘書圖》扇面（美國大都會藝術博物館藏） 王原祁費時二年作《西嶺春晴圖》卷（北京故宮博物院藏） 禹之鼎作《臨黃公望九峰雪霽圖》（北京市文物商店）、《為王麓台寫像》（北京故宮博物院藏） 黃鼎作《臨沈周廬山圖》（中央工藝美術學院藏） 查昇（1650－1707）卒 石濤（1642－1707）卒	76
康熙四十七年 （戊子）	1708	錢載生 王翬作《仿盧鴻嵩山草堂圖》、《平林散牧圖》扇（以上二圖為上海博物館藏）、《仿王蒙山水圖》軸（天津市藝術博物館藏）、《山堂文會圖》（於平江署之凝香庭作）（南京博物院藏）、《仿趙大年山水圖》軸（浙江省博物館藏）、《山水圖》（為子壁作）（湖北省博物館藏）、《仿王晉卿漁村小景圖》、《松亭秋爽圖》（以上二圖為廣東省博物館藏）、《平崖疏樹	77

		圖》軸（湖北省博物館藏） 王原祁作《神完氣足圖》軸、《仿古山水圖》冊（以上二圖為 北京故宮博物院藏）、《仿大癡富春山色圖》（上海博物館藏） 禹之鼎為宋犖作《國門送別圖》卷（首都博物館藏） 博爾都（1649－1708）卒	
康熙四十八年 （己丑）	1709	王翬仿黃子久作《層巒曉色圖》扇（北京故宮博物院藏）【內文 圖48】、《松蔭論古圖》軸、《仿燕文貴筆意作山水圖》、《深 山古寺圖》（以上三圖為上海博物館藏）、《劍南詩意圖》軸 （瀋陽故宮博物院藏）、《采菱圖》扇面（吉林省博物館藏）、 《溪口白雲圖》軸（天津市藝術博物館藏）、《夏木垂蔭圖》 軸（中國美術館藏）、《春山煙靄圖》卷（安徽省博物館藏）、 《江山漁樂圖》軸、《江山臥遊圖》軸（以上二圖為濟南市博 物館藏）、《臨趙孟頫小閣藏春圖》（蘇州博物館藏）、《江干平 遠圖》（北京市文物商店藏）、《仿王蒙秋山蕭寺圖》於西爽閣 （廣西壯族自治區博物館藏）、與楊晉合作《仿古山水圖》冊 （十二開）（廣州市美術館藏） 王原祁作《秋林疊翠圖》軸（北京故宮博物院藏） 楊晉作《枯木竹石圖》軸（南京博物院藏） 王撰（1623－1709）卒 姜實節（1647－1709）卒 禹之鼎（1647－1709）卒 陳奕禧（1648－1709）卒	78
康熙四十九年 （庚寅）	1710	宋犖請王翬臨家藏董源《萬木奇峰圖》軸（北京故宮博物院 藏） 王翬作《水閣延涼圖》軸【內文圖60】、《仿巨然山水圖》軸、 《仿巨然山水圖》冊、《北阡草廬圖》卷、《古木清流圖》卷 （以上五圖為北京故宮博物院藏）、《觀潮圖》軸（天津市歷史 博物館藏）、《柳岸江洲圖》軸（天津市藝術博物館藏）、《仿 王蒙秋林書屋圖》軸（瀋陽故宮博物館藏）、《松墅觀泉圖》 扇頁（上海博物館藏）、《秋堂讀書圖》軸（南京博物院藏）、 《仿吳鎮山水圖》卷於來青閣西爽軒（廣東省博物館藏）、《仿 倪山水圖》軸（美國普林斯頓大學美術博物館藏） 王原祁作《仿古山水圖》冊（十開）（為丹思作）、《仿倪瓚山 水圖》扇（以上二圖為北京故宮博物院藏） 吳歷作《農村喜雨圖》卷（北京故宮博物院藏） 禹之鼎為宋犖作《西陂授硯圖》卷於都門（中國歷史博物館 藏） 楊晉作《花卉圖》卷（上海博物館藏）	79

康熙五十年 （辛卯）	1711	弘曆（乾隆）生 稴瑛生 王翬的詩文已十失其三，尚存八百多篇，小友侯銓恐其更致散佚，吳梅外孫席氏兄弟論次為十卷，捐資授梓。 王翬作《夏山圖》軸（北京故宮博物院藏）、《仿大癡秋山無盡圖》軸、《仿大癡富春夏山圖》卷（以上二圖為上海博物館藏）、《仿王紱山水圖》卷（吉林省博物館藏）、《仿古四季山水圖》屏之二（遼寧省博物館藏）、《雲嵐林壑圖》軸（中國歷史博物館藏）、《杜甫詩意圖》扇（於湖村小築作）、《秋堂讀書》（以上二圖為南京博物院藏）、《仿古山水集》冊（兩本）（王季遷先生藏） 王原祁為乾翁壽作《仿黃公望南山積翠圖》卷（廣西壯族自治區博物館藏） 楊晉為王鴻緒作《橫雲山莊圖》卷（北京市文物商店藏） 黃鼎作《仿吳鎮漁父圖》卷（北京故宮博物院藏） 王士禎（1634－1711）卒	80
康熙五十一年 （壬辰）	1712	王翬作《仿黃公望江山攬勝圖》卷、《仿丹丘小景圖》軸、《山莊圖》軸、《秋樹昏鴉圖》軸【內文圖63】、《山園佳趣圖》軸、《仿燕文貴關山秋霽圖》卷、《仿柯九思小景圖》冊（以上七圖為北京故宮博物院藏）、《雲山春霽圖》軸（旅順博物館藏）、《修竹遠山圖》冊（青島市博物館藏）、《江南春詞意圖》卷（吉林省博物館藏）、《仿趙大年山水圖》（首都博物館藏）、《漁父圖》扇（中國歷史博物館藏）、《臨倪雲林溪亭山色圖》卷（於來青閣作並題記）（上海博物館藏）、《早行圖》卷（廣東省博物館藏）、《仿高克恭山水圖》（北京市文物商店藏）、《仿胡廷暉淺絳山水圖》軸（香港中文大學文物館藏）、《江村平遠圖》軸（日本京都國立博物館藏）、《仿古山水圖》冊（美國普林斯頓大學美術博物館藏） 楊晉為虞載作《聽鸝軒清集圖》（常州市文物管理文員會藏） 王原祁作《仿倪瓚山水圖》軸（北京故宮博物院藏） 王舉作《春山聳翠圖》冊（北京故宮博物院藏） 卞永譽（1645－1712）卒 曹寅（1659－1712）卒	81
康熙五十二年 （癸巳）	1713	張若靄生 康熙六十壽時，曾擬再徵聘王翬繪《萬壽圖》，終因年老而未就。 王翬致信王掞，請其為《清暉贈言》作序；繪長卷賀王掞七十大壽；作《拂水巉巖圖》扇【內文圖61】、《仿巨然山水圖》扇【內文圖62】、《仿巨然煙浮遠岫圖》扇（為聞川作）（以上三	82

		圖為北京故宮博物院藏）、《仿董北苑山水圖》軸（旅順博物館藏）、《江鄉清夏圖》扇面（吉林省博物館藏）、《仙山樓觀圖》軸（安徽省博物館藏）、《仿王蒙草堂來客圖》（上海博物館藏）、《溪山晴遠圖》卷（臺北國立故宮博物院藏） 王原祁作《仿梅道人山水圖》（方亨咸題）（南京博物院藏）、《仿黃公望山水圖》（為玉翁作於暢春園）（四川省博物館藏） 楊晉作《雜畫圖》冊（十二開）於水雲精舍（廣東省博物館藏） 黃鼎作《溪橋麟影圖》（臺北國立故宮博物院藏） 宋犖（1634－1713）卒	
康熙五十三年 （甲午）	1714	陸詩化生 于敏中生 王昱生 王翬《清暉贈言》刻本行世；作《仿癡翁夏山圖》扇、《寫蘇子美詩意圖》軸、《臨溪山雪意圖》卷、《夏五吟梅圖》軸（為許天錦作）（以上四圖為北京故宮博物院藏）、《古木奇峰圖》軸（首都博物館藏）、《仿黃公望夏山圖》軸、《仿范寬松閣山色圖》軸、《仿王晉卿採菱圖》軸（以上三圖為上海博物館藏）、《松風澗水圖》軸（廣州市美術館藏）、《松溪飛瀑圖》軸（上海友誼商店古玩分店藏）、《仿黃公望山水圖》軸（翁萬戈藏）、《仿趙伯駒山水圖》軸（美國大都會藝術博物館藏） 王原祁為位三作《仿黃公望山水圖》於穀詒堂之日舫（蘇州博物館藏） 楊晉為君實作《柳溪牧牛圖》（無錫市博物館藏） 黃鼎作《平崗漁艇圖》（瀋陽故宮博物院藏）、《峨眉雙潤圖》（上海博物館藏）、《仿范中立秋山蕭寺圖》（南京博物院藏）	83
康熙五十四年 （乙未）	1715	郎世寧自義大利來北京，供奉內廷。 王翬重題《山川雲煙圖》橫幅（蘇州博物館藏）；作《仿王維江山霽雪圖》卷、《仿惠崇山水圖》（為惟九作）（以上二圖為北京故宮博物院藏）、《雲山兢秀圖》卷（祝安麓村壽誕作）、《仙巖樓觀圖》軸（以上二圖為天津市藝術博物館藏）、《萬壑松風圖》軸（為雪江作）（上海博物館藏）、《仿倪雲林山水圖》軸（上海工藝品進出口公司藏）、《兩岸青山圖》軸、《清溪捕魚圖》軸（以上二圖為廣州市美術館藏）、與楊晉、徐溶合作《麓村高逸圖》（美國納爾遜‧阿特金斯美術博物館藏） 黃鼎作《仿大癡村邊綠柳圖》（中國歷史博物館藏） 楊晉作《歲寒三友圖》（朵雲軒藏） 王原祁（1642－1715）卒	84

康熙五十五年（丙申）	1716	王三錫生 袁枚生 傳昆山顧卓嘗借王翬臨大癡《陡壑密林圖》，索之不還，遂絕交。 王翬客婁東水雲精舍，與諸弟子楊晉、徐溶等合作《歲寒圖》；作《池上篇圖》（十二屏）、《寒山遠岫圖》軸（以上三圖為北京故宮博物院藏）、《仿黃公望山水圖》軸、《仿大癡山水圖》、《寒山萬木圖》軸（以上三圖為上海博物館藏）、《平沙漁舍圖》軸（上海文物商店藏）、《仿倪迂山水圖》軸（湖北省博物館藏）、《峰雲瑞靄圖》（為文若作）（廣東省博物館藏）、《仿趙孟頫法作山水圖》（廣西壯族自治區博物館藏） 王敬銘作《關山深秀圖》卷（南京博物院藏） 楊晉擬元人作《花鳥寫生圖》卷於水雲精舍（瀋陽故宮博物館藏） 顧昉作《松下結茅圖》（瀋陽故宮博物館藏） 毛奇齡（1623－1716）卒	85
康熙五十六年（丁酉）	1717	王翬作《祭誥圖》卷（北京故宮博物院藏）、《草堂碧泉圖》軸（天津市藝術博物館藏）、《坐聽松風圖》卷（上海博物館藏）、《山水圖》卷（為石亭作）（南京博物院藏） 黃鼎作《仿董北苑萬木奇峰圖》（北京故宮博物院藏）、《山水圖》冊（十二開）（北京市文物商店藏）、《仿黃公望山水圖》卷（為希老作）（廣州市美術館藏） 楊晉作《仿宋元諸家山水圖》冊（八開）（貴州省博物館藏） 王翬（1632－1717）卒，年八十六。	86
康熙五十九年（庚子）	1720	王宸生	
雍正十年（壬子）	1732	王鳴韶生 王應奎生 蔣廷錫（1669－1732）卒	
乾隆十三年（戊辰）	1748	王昱（1714－1748）卒	
乾隆二十三年（戊寅）	1758	王玖作《山水畫》冊（八開）（北京故宮博物院藏）【內文圖68】	
乾隆三十四年（己丑）	1769	王宸作《法源消暑圖》卷（北京故宮博物院藏） 沈德潛（1673－1769）卒	
乾隆四十二年（丁酉）	1777	王玖作《香翠圖》卷（北京故宮博物院藏）【內文圖70】	

乾隆五十三年 （戊申）	1788	王鳴韶（1732－1788）卒	
嘉慶二年 （丁巳）	1797	王宸（1720－1797）卒	

附錄二　《石渠寶笈》著錄
王翬、惲壽平、楊晉、宋俊業作品目錄

一、王翬

《仿黃公望山水圖》卷	《石渠寶笈‧初編》，乾清宮藏，卷6，頁84
《和林清賞圖》卷	《石渠寶笈‧初編》，乾清宮藏，卷6，頁84
《仿李成江干七樹圖》軸	《石渠寶笈‧初編》，養心殿藏，卷18，頁17
《圖繪》冊	《石渠寶笈‧初編》，重華宮藏，卷23，頁11
《長江萬里圖》卷	《石渠寶笈‧初編》，重華宮藏，卷25，頁13
《平林散牧圖》軸	《石渠寶笈‧初編》，重華宮藏，卷27，頁2
《巖棲高士圖》軸	《石渠寶笈‧初編》，重華宮藏，卷27，頁18
《層巒曉色圖》卷	《石渠寶笈‧初編》，御書房藏，卷35，頁26
《荊溪清遠圖》軸	《石渠寶笈‧初編》，御書房藏，卷40，頁15
《仿黃公望筆意圖》軸	《石渠寶笈‧初編》，御書房藏，卷40，頁16
《仿趙大年湖上春曉圖》軸	《石渠寶笈‧初編》，御書房藏，卷40，頁26
《山水圖》軸	《石渠寶笈‧初編》，御書房藏，卷40，頁26
《仿趙大年水村圖》軸	《石渠寶笈‧初編》，御書房藏，卷40，頁27
《水村圖》軸	《石渠寶笈‧初編》，御書房藏，卷40，頁27
《山水圖》冊	《石渠寶笈‧初編》，學詩堂藏，卷41，頁12
《山水圖》冊	《石渠寶笈‧初編》，漱芳齋藏，卷44，頁12
《十萬圖》冊	《石渠寶笈‧續編》，乾清宮藏，6函，14冊，頁33
《輞川雪意圖》卷	《石渠寶笈‧續編》，乾清宮藏，6函，14冊，頁36
《仿王紱山水圖》卷	《石渠寶笈‧續編》，乾清宮藏，6函，14冊，頁37
《唐人詩意圖》卷	《石渠寶笈‧續編》，乾清宮藏，6函，14冊，頁39
《仿巨然夏山圖》軸	《石渠寶笈‧續編》，乾清宮藏，6函，14冊，頁42
《一梧軒圖》軸	《石渠寶笈‧續編》，乾清宮藏，6函，14冊，頁43

《仿王蒙修竹遠山圖》軸	《石渠寶笈・續編》，乾清宮藏，6函，14冊，頁44
《仿王蒙夏日山居圖》軸	《石渠寶笈・續編》，乾清宮藏，6函，14冊，頁45
《畫水村春曉圖》軸	《石渠寶笈・續編》，乾清宮藏，6函，14冊，頁46
《山水圖》軸	《石渠寶笈・續編》，乾清宮藏，6函，14冊，頁47
《仿趙孟頫江村清夏圖》軸	《石渠寶笈・續編》，乾清宮藏，6函，14冊，頁48
《山水圖》冊	《石渠寶笈・續編》，養心殿藏，8函，24冊，頁29
《虞山圖》卷	《石渠寶笈・續編》，養心殿藏，8函，24冊，頁31
《雪江圖》卷	《石渠寶笈・續編》，養心殿藏，8函，24冊，頁32
《臨王維山陰霽雪圖》卷	《石渠寶笈・續編》，養心殿藏，8函，24冊，頁40
《臨燕文貴武夷疊嶂圖》卷	《石渠寶笈・續編》，養心殿藏，8函，24冊，頁41
《畫重江疊嶂圖》卷	《石渠寶笈・續編》，養心殿藏，8函，24冊，頁43
《仿趙元幽磵寒松圖》軸	《石渠寶笈・續編》，養心殿藏，8函，24冊，頁45
《蛟門曉發圖》軸	《石渠寶笈・續編》，養心殿藏，8函，24冊，頁46
《畫奇峰聳秀圖》軸	《石渠寶笈・續編》，養心殿藏，8函，24冊，頁47
《仿王蒙夏山讀書圖》軸	《石渠寶笈・續編》，養心殿藏，8函，24冊，頁48
《畫萬壑松風圖》軸	《石渠寶笈・續編》，養心殿藏，8函，24冊，頁50
《仿趙孟頫春山飛瀑圖》軸	《石渠寶笈・續編》，養心殿藏，8函，24冊，頁51
《秋江晚渚圖》卷	《石渠寶笈・續編》，重華宮藏，11函，35冊，頁32
《瀟湘雨意圖》卷	《石渠寶笈・續編》，重華宮藏，11函，35冊，頁33
《畫廬雲詩話圖》卷	《石渠寶笈・續編》，重華宮藏，11函，35冊，頁37
《溪山清遠圖》卷	《石渠寶笈・續編》，重華宮藏，11函，35冊，頁39
《畫石泉試茗圖》軸	《石渠寶笈・續編》，重華宮藏，11函，35冊，頁40
《臨關仝山水圖》軸	《石渠寶笈・續編》，重華宮藏，11函，35冊，頁41
《秋林圖》軸	《石渠寶笈・續編》，重華宮藏，11函，35冊，頁42
《仿黃公望陡壁奔泉圖》軸	《石渠寶笈・續編》，重華宮藏，11函，35冊，頁43
《仿沈周古松圖》軸	《石渠寶笈・續編》，重華宮藏，11函，35冊，頁44

《畫夏木垂陰圖》軸	《石渠寶笈・續編》，重華宮藏，11函，35冊，頁45
《山水圖》冊	《石渠寶笈・續編》，御書房藏，13函，43冊，頁20
《畫溪山村落圖》卷	《石渠寶笈・續編》，御書房藏，13函，43冊，頁24
《山水圖》冊	《石渠寶笈・續編》，御書房藏，13函，43冊，頁26
《夏山煙雨圖》卷	《石渠寶笈・續編》，御書房藏，13函，43冊，頁27
《仿倪瓚畫山水圖》軸	《石渠寶笈・續編》，御書房藏，13函，43冊，頁29
《畫藤薛喬松圖》軸	《石渠寶笈・續編》，御書房藏，13函，43冊，頁31
《畫寒林小景圖》軸	《石渠寶笈・續編》，御書房藏，13函，43冊，頁32
《畫山水圖》軸	《石渠寶笈・續編》，御書房藏，13函，43冊，頁32
《畫石磴林泉圖》軸	《石渠寶笈・續編》，御書房藏，13函，43冊，頁34
《秋山聳翠圖》軸	《石渠寶笈・續編》，御書房藏，13函，43冊，頁35
《仿諸家山水圖》冊	《石渠寶笈・續編》，寧壽宮藏，18函，61冊，頁35
《匡廬讀書圖》軸	《石渠寶笈・續編》，寧壽宮藏，18函，61冊，頁37
《晚梧秋影圖》軸	《石渠寶笈・續編》，寧壽宮藏，18函，61冊，頁38
《千巖萬壑圖》軸	《石渠寶笈・續編》，寧壽宮藏，18函，61冊，頁40
《仿王蒙秋山讀書圖》軸	《石渠寶笈・續編》，寧壽宮藏，18函，61冊，頁41
《山水圖》冊	《石渠寶笈・續編》，淳化軒藏，20函，71冊，頁33
《摹古山水圖》冊	《石渠寶笈・續編》，淳化軒藏，20函，71冊，頁37
《江山攬勝圖》卷	《石渠寶笈・續編》，淳化軒藏，20函，71冊，頁41
《仿曹知白小景圖》軸	《石渠寶笈・續編》，淳化軒藏，20函，71冊，頁42
《臨范寬雪山圖》軸	《石渠寶笈・三編》，乾清宮藏，4函，2冊，頁56
《山水圖》冊	《石渠寶笈・三編》，乾清宮藏，4函，2冊，頁32
《十萬圖》冊	《石渠寶笈・三編》，延春閣藏，13函，4冊，頁1
《十萬圖》冊	《石渠寶笈・三編》，延春閣藏，13函，4冊，頁4
《仿宋元山水圖》冊	《石渠寶笈・三編》，延春閣藏，13函，4冊，頁7
《仿古山水圖》冊	《石渠寶笈・三編》，延春閣藏，13函，4冊，頁10

《山水圖》冊	《石渠寶笈·三編》，延春閣藏，13函，4冊，頁12
《山水圖》冊	《石渠寶笈·三編》，延春閣藏，13函，4冊，頁14
《仿王維山陰霽雪圖》卷	《石渠寶笈·三編》，延春閣藏，13函，4冊，頁15
《江鄉草堂圖》軸	《石渠寶笈·三編》，延春閣藏，13函，4冊，頁17
《雲溪草堂圖》卷	《石渠寶笈·三編》，延春閣藏，13函，4冊，頁23
《秋江古樹圖》卷	《石渠寶笈·三編》，延春閣藏，13函，4冊，頁23
《仿柯九思松溪平遠圖》軸	《石渠寶笈·三編》，延春閣藏，13函，4冊，頁40
《夏日山居圖》軸	《石渠寶笈·三編》，延春閣藏，13函，4冊，頁41
《寒汀宿雁圖》軸	《石渠寶笈·三編》，延春閣藏，13函，4冊，頁42
《畫孟浩然詩意圖》軸	《石渠寶笈·三編》，延春閣藏，13函，4冊，頁44
《臨許道寧山水圖》軸	《石渠寶笈·三編》，延春閣藏，13函，4冊，頁45
《畫瀟湘聽雨圖》軸	《石渠寶笈·三編》，延春閣藏，13函，4冊，頁46
《畫平湖小市圖》軸	《石渠寶笈·三編》，延春閣藏，13函，4冊，頁47
《畫夏麓晴雲圖》軸	《石渠寶笈·三編》，延春閣藏，13函，4冊，頁48
《畫山村雨霽圖》軸	《石渠寶笈·三編》，延春閣藏，13函，4冊，頁49
《畫山水圖》軸	《石渠寶笈·三編》，延春閣藏，13函，4冊，頁50
《仿倪瓚十萬圖》冊	《石渠寶笈·三編》，寧壽宮藏，20函，3冊，頁12
《畫仙山樓閣圖》軸	《石渠寶笈·三編》，保合太和藏，21函，3冊，頁53
《畫唐寅詩意圖》軸	《石渠寶笈·三編》，御蘭芬藏，22函，3冊，頁62
《萬山春曉圖》卷	《石渠寶笈·三編》，秀清村藏，23函，3冊，頁29
《畫秋林積翠圖》軸	《石渠寶笈·三編》，獅子林藏，24函，1冊，頁23

二、惲壽平

《仿古圖》冊	《石渠寶笈·初編》，乾清宮藏，卷4，頁31
《喬柯修竹圖》軸	《石渠寶笈·初編》，乾清宮藏，卷9，頁14
《寫生墨妙圖》冊	《石渠寶笈·初編》，養心殿藏，卷12，頁29

《畫花卉圖》冊	《石渠寶笈·初編》，養心殿藏，卷12，頁43
《畫山水圖》冊	《石渠寶笈·初編》，養心殿藏，卷12，頁44
《臨吳鎮五清圖》軸	《石渠寶笈·初編》，養心殿藏，卷18，頁9
《寫生圖》冊	《石渠寶笈·初編》，重華宮藏，卷23，頁3
《畫山水花卉合璧圖》冊	《石渠寶笈·初編》，重華宮藏，卷23，頁6
《摹古圖》冊	《石渠寶笈·初編》，重華宮藏，卷23，頁9
《畫花卉圖》冊	《石渠寶笈·初編》，重華宮藏，卷23，頁54
《五清圖》軸	《石渠寶笈·初編》，重華宮藏，卷27，頁1
《畫枯木竹石圖》軸	《石渠寶笈·初編》，重華宮藏，卷27，頁1
《東籬秋色圖》軸	《石渠寶笈·初編》，重華宮藏，卷27，頁17
《富貴圖》軸	《石渠寶笈·初編》，重華宮藏，卷27，頁18
《畫菊花圖》軸	《石渠寶笈·初編》，重華宮藏，卷27，頁18
《畫百合圖》軸	《石渠寶笈·初編》，御書房藏，卷40，頁14
《蘆汀雙鴨圖》軸	《石渠寶笈·初編》，御書房藏，卷40，頁25
《摹古圖》冊	《石渠寶笈·初編》，學詩堂藏，卷41，頁37
《寫生圖》冊	《石渠寶笈·初編》，學詩堂藏，卷41，頁44
《畫山水花卉圖》冊	《石渠寶笈·續編》，乾清宮藏，6函，14冊，頁24
《書畫合璧圖》冊	《石渠寶笈·續編》，乾清宮藏，6函，14冊，頁26
《渡江圖》卷	《石渠寶笈·續編》，乾清宮藏，6函，14冊，頁31
《畫山水圖》冊	《石渠寶笈·續編》，養心殿藏，8函，24冊，頁24
《仿古山水圖》冊	《石渠寶笈·續編》，養心殿藏，8函，24冊，頁26
《畫喬柯修竹圖》軸	《石渠寶笈·續編》，養心殿藏，8函，24冊，頁27
《畫山水圖》軸	《石渠寶笈·續編》，養心殿藏，8函，24冊，頁28
《畫湖山小景圖》冊	《石渠寶笈·續編》，重華宮藏，11函，35冊，頁25
《載鶴圖》卷	《石渠寶笈·續編》，重華宮藏，11函，35冊，頁28
《仿倪瓚古木叢篁圖》軸	《石渠寶笈·續編》，重華宮藏，11函，35冊，頁29

《林居高士圖》軸	《石渠寶笈·續編》，重華宮藏，11函，35冊，頁30
《畫山水圖》冊	《石渠寶笈·續編》，御書房藏，13函，43冊，頁16
《仿柯九思樹石平川圖》卷	《石渠寶笈·續編》，御書房藏，13函，43冊，頁18
《畫罌粟花圖》軸	《石渠寶笈·續編》，御書房藏，13函，43冊，頁19
《畫山水圖》冊	《石渠寶笈·續編》，寧壽宮藏，18函，61冊，頁19
《畫山水圖》冊	《石渠寶笈·續編》，寧壽宮藏，18函，61冊，頁24
《畫山水圖》冊	《石渠寶笈·續編》，寧壽宮藏，18函，61冊，頁27
《甌香館寫意圖》冊	《石渠寶笈·續編》，寧壽宮藏，18函，61冊，頁30
《畫扇面圖》冊	《石渠寶笈·續編》，寧壽宮藏，18函，61冊，頁32
《梅花書屋圖》軸	《石渠寶笈·續編》，寧壽宮藏，18函，61冊，頁34
《畫山水小景圖》冊	《石渠寶笈·續編》，淳化軒藏，20函，71冊，頁12
《畫山水圖》冊	《石渠寶笈·續編》，淳化軒藏，20函，71冊，頁16
《臨各家畫》冊	《石渠寶笈·續編》，淳化軒藏，20函，71冊，頁20
《畫山水花卉圖》冊	《石渠寶笈·續編》，淳化軒藏，20函，71冊，頁29
《仿倪瓚十萬圖》冊	《石渠寶笈·三編》，延春閣藏，13函，4冊，頁51
《仿古山水圖》冊	《石渠寶笈·三編》，延春閣藏，13函，4冊，頁57
《畫扇面圖》冊	《石渠寶笈·三編》，延春閣藏，13函，4冊，頁59
《竹石枯槎圖》軸	《石渠寶笈·三編》，延春閣藏，13函，4冊，頁63
《古柏圖》軸	《石渠寶笈·三編》，延春閣藏，13函，4冊，頁64
《畫禹穴古柏圖》軸	《石渠寶笈·三編》，延春閣藏，13函，4冊，頁65
《畫燕喜魚樂圖》軸	《石渠寶笈·三編》，延春閣藏，13函，4冊，頁66
《畫櫻桃圖》軸	《石渠寶笈·三編》，延春閣藏，13函，4冊，頁67
《寫意真蹟圖》冊	《石渠寶笈·三編》，御書房藏，19函，3冊，頁17
《臨萬橫香雪圖》軸	《石渠寶笈·三編》，寧壽宮藏，20函，3冊，頁16
《寫生花卉圖》冊	《石渠寶笈·三編》，問月樓藏，24函，2冊，頁60
《畫花卉圖》冊	《石渠寶笈·三編》，問月樓藏，24函，2冊，頁62

| 《畫山水圖》軸 | 《石渠寶笈・三編》，避暑山莊藏，26函，4冊，頁62 |

三、楊晉

《溪山深秀圖》卷	《石渠寶笈・初編》，乾清宮藏，卷6，頁85
《慶歲圖》軸	《石渠寶笈・續編》，養心殿藏，8函，24冊，頁52
《畫梅竹蘭石圖》軸	《石渠寶笈・續編》，御書房藏，15函，43冊，頁38
《畫花鳥圖》冊	《石渠寶笈・三編》，延春閣藏，14函，1冊，頁37
《畫柳塘春牧圖》軸	《石渠寶笈・三編》，延春閣藏，14函，3冊，頁38
《寫生花果圖》卷	《石渠寶笈・三編》，御書房藏，19函，13冊，頁22

四、宋俊業

《晴巒瑞靄圖》軸	《石渠寶笈・初編》，乾清宮藏，卷9，頁12
《南巡圖》卷	《石渠寶笈・初編》，重華宮藏，卷25，頁14
《林亭煙岫圖》軸	《石渠寶笈・三編》，御書房藏，19函，13冊，頁30

附錄三　書目

引用書目

〔漢〕鄭元注；〔唐〕賈公彥疏，《周禮注疏‧秋官‧朝士》，卷三十五，收錄於〔清〕阮元校刻，《十三經注疏》，第5冊。據清嘉慶二十年（1815）江西南昌府學開雕本影印，臺北：藝文印書館，1955年版。

〔南齊〕謝赫，《古畫品錄》，收錄於〔近人〕盧輔聖主編，《中國書畫全書》，第1冊。

〔唐〕張彥遠，《歷代名畫記》，收錄於〔近人〕盧輔聖主編，《中國書畫全書》，第1冊。

〔唐〕段安節，《樂府雜錄》，收錄於《叢書集成‧初編》。北京：中華書局，1985年版。

〔宋〕沈括，《夢溪筆談》。四部叢刊續編景明本。

〔宋〕郭熙，《林泉高致》，收錄於〔近人〕盧輔聖主編，《中國書畫全書》，第1冊。

〔宋〕劉道醇，《聖朝名畫評》，收錄於〔近人〕盧輔聖主編，《中國書畫全書》，第1冊。

〔宋〕韓拙，《山水純全集》，收錄於〔近人〕盧輔聖主編，《中國書畫全書》，第2冊。

〔宋〕蘇軾，《蘇軾文集》。北京：中華書局，1986年版。

〔宋〕蘇軾，《蘇軾全集》。上海：上海古籍出版社，2005年版。

〔元〕脫脫等撰，《宋史》。北京：中華書局，1977年版。

〔元〕趙孟頫，《松雪論畫》，收錄於〔近人〕俞劍華，《中國畫論類編》，上冊。北京：人民美術出版社，2000年修訂本。

〔明〕王錡，《寓圃雜記》。北京：中華書局，1984年版。

〔明〕沈周撰，錢允治校，陳仁錫編，《石田詩選》。萬曆四十三年（1615）寫刻本。

〔明〕唐志契，《繪事微言》，收錄於〔近人〕盧輔聖主編，《中國書畫全書》，第4冊。

〔明〕張丑，《清河書畫舫》，收錄於〔近人〕盧輔聖主編，《中國書畫全書》，第4冊。

〔明〕陶宗儀，《畫史繪要》，收錄於〔近人〕盧輔聖主編，《中國書畫全書》，第4冊。

〔清〕方薰撰，《山靜居論畫》，卷二，收錄於〔近人〕沈子丞編，《歷代論畫名著彙編》。北京：文物出版社，1982年版。

〔清〕王昱，《東莊論畫》，收錄於《續修四庫全書》，第1076冊，子部，藝術類。上海：上海古籍出版社，2003年版。

〔清〕王時敏，《煙客題跋》（又名《王奉常書畫題跋》）。據通州李玉棻韵湖校本，上海：人民美術出版社，1986年版。

〔清〕王翬，《清暉贈言》，收錄於〔近人〕盧輔聖主編，《中國書畫全書》，第7冊。

〔清〕王應奎，《柳南隨筆》。光緒四年（1878）申報館鉛印本。

〔清〕李佐賢輯，《書畫鑒影》。清同治十年（1871）利津李氏刊本。

〔清〕阮元校刻，《十三經注疏》。據清嘉慶二十年（1815）江西南昌府學開雕本影印，臺北：藝文印書館，1955年版。

〔清〕周亮工，《賴古堂書畫跋》，收錄於〔近人〕盧輔聖主編，《中國書畫全書》，第7冊。

〔清〕周亮工，《讀畫錄》，收錄於〔近人〕盧輔聖主編，《中國書畫全書》，第7冊。

〔清〕孫夢逵，〈明邑庠生浮玉王公傳〉，收錄於〔近人〕沈秋農、曹培根主編，《常熟鄉鎮舊志集成》。揚州：廣陵書社，2007年版。

〔清〕秦祖永，《桐陰論畫》，收錄於《續四庫全書》，子部，藝術類，冊1085。據南京圖書館館藏清咸豐十一年（1861）刻本影印。上海：上海古籍出版社，2003年版。

〔清〕郟掄逵纂，《虞山畫志》，收錄於〔近人〕盧輔聖主編，《中國書畫全書》，第10冊。

〔清〕張庚，《國朝畫徵錄》，收錄於〔近人〕盧輔聖主編，《中國書畫全書》，第10冊。

〔清〕曹寅、彭定求編纂，《全唐詩》。康熙四十六年（1707）揚州詩局刻本。

〔清〕陳康祺，《郎潛紀聞》，收錄於《續四庫全書》，子部，雜家類，第282冊。上海：上海書畫出版社，2003年版。

〔清〕陳焯，《湘管齋寓賞編》，收錄於〔近人〕黃賓虹、鄧實編，嚴一萍補輯，《美術叢書》，第19冊。臺北：藝文印書館，1975年版。

〔清〕陸心源輯，《宋史翼》。北京：中華書局，1991年版。

〔清〕陸時化，《吳越所見書畫錄》，收錄於〔近人〕盧輔聖主編，《中國書畫全書》，第8冊。

〔清〕陶梁，《紅豆樹館書畫記》。光緒八年（1882）潘氏韋華園刊本。

〔清〕魚翼，《海虞畫苑略》，收錄於〔近人〕盧輔聖主編，《中國書畫全書》，第10冊。

〔清〕欽定《石渠寶笈·初編》。嘉慶年（1796－1820）抄本。

〔清〕欽定《石渠寶笈·續編》。嘉慶年（1796－1820）抄本。

〔清〕馮金伯，《國朝畫識》，收錄於〔近人〕盧輔聖主編，《中國書畫全書》，第10冊。

〔清〕惲壽平，《南田畫跋》。光緒四年（1878）嘯園藏版。

〔清〕惲壽平，《甌香館集》。上海：神州國光社印，1912年版。

〔清〕劉溎修，潘宅仁等纂，《孝豐縣誌》。光緒二十九年（1903）錦州陳潼刊印。

〔清〕錢魯燦等纂，高士羨、楊振藻修，翁同龢批校，《常熟縣誌》。康熙二十六年（1687）刻本。

〔清〕《大清會典》。光緒二十五年（1899）修訂石印本。

〔清〕《大清歷朝實錄》。光緒二十五年（1899）修訂石印本。

〔近人〕王元覲重修，《太原王氏家乘》。民國八年（1919）常熟王氏懷義義莊校印。

〔近人〕王建康，《歷代名人詠常熟》。上海：上海文化出版社，2006年版。

〔近人〕任道斌，《丹青趣味 —— 中國繪畫的源與流》。杭州：浙江大學出版社，2004年版。

〔近人〕朵雲軒編，《清初四王畫派研究論文集》。上海：上海書畫出版社，1993年版。

〔近人〕杜貴晨，《明詩選》。北京：人民文學出版社，2003年版。

〔近人〕沈子丞編，《歷代論畫名著彙編》。北京：文物出版社，1982年版。

〔近人〕沈秋農、曹培根主編，《常熟鄉鎮舊志集成》。揚州：廣陵書社，2007年版。

〔近人〕周於飛，〈驚隱詩社成員著作考 —— 以吳江為中心〉，《衡陽師範學院學報》，2010年5期。

〔近人〕武佩聖，〈王翬客京師期間交往與繪畫活動〉，收錄於〔近人〕朵雲軒編，《清初四王畫派研究論文集》。上海：上海書畫出版社，1993年版。

〔近人〕邵松年，〈太原王氏家乘序〉，收錄於〔近人〕沈秋農、曹培根主編，《常熟鄉鎮舊志集成》。揚州：廣陵書社，2007年版。

〔近人〕俞劍華，《中國畫論類編》。北京：人民美術出版社，2000年修訂本。

〔近人〕南京師範大學編纂，《江蘇藝文志》，蘇州卷。南京：江蘇人民出版社，1996年版。

〔近人〕胡佩衡，《王石谷畫法抉微》。上海：商務印書館，1928年印製。

〔近人〕陳寅恪著，《柳如是別傳》。上海：上海古籍出版社，1980年版。

〔近人〕黃賓虹、鄧實編，嚴一萍補輯，《美術叢書》，第19冊。臺北：藝文印書館，1975年版。

〔近人〕趙爾巽主編，《清史稿》。北京：中華書局，1977年版。

〔近人〕蔡辰男編著，《白雲堂藏畫》。臺北：國泰美術館，1981年編印。

〔近人〕盧輔聖主編，《中國書畫全書》。上海：上海書畫出版社，1994年版。

〔近人〕錢鐘書主編，《清詩記事》。南京：江蘇古籍出版社，1987年版。

參考書目

〔宋〕米芾，《畫史》，收錄於〔近人〕盧輔聖主編，《中國書畫全書》，第1冊。

〔元〕黃公望，《寫山水訣》，收錄於〔近人〕盧輔聖主編，《中國書畫全書》，第2冊。

〔清〕石濤，《苦瓜和尚畫語錄》。濟南：山東畫報出版社，2007年版。

〔清〕袁枚，《隨園詩話》。北京：北京人民出版社，1982年版。

〔清〕彭蘊燦，《歷代畫史匯傳》，收錄於〔近人〕盧輔聖主編，《中國書畫全書》，第11冊。

〔清〕錢謙益，《絳雲樓題跋》。北京：中華書局，1958年版。

〔清〕錢謙益，《列超詩集小傳》。上海：上海古籍出版社，1983年版。

〔近人〕中央研究院編，《明清史料》。故宮博物院藏鉛印本，1930－1936年版。

〔近人〕中國古代書畫鑒定組編，《中國古代書畫目錄》。北京：文物出版社，1985－1993年版。

〔近人〕故宮博物院編，《徐邦達 —— 古書畫過眼要錄》。北京：紫禁城出版社，2005年版。

〔近人〕故宮博物院編，《徐邦達 —— 古書畫鑒定概論》。北京：紫禁城出版社，2005年版。

〔近人〕陳炳著，《虞山畫派》。長春：吉林美術出版社，2003年版。

〔近人〕虞雲國等著，《中國文化史年表》。上海：上海辭書出版社，1991年版。

〔近人〕福開森，《歷代著錄畫目》。北京：人民美術出版社，1993年版。

〔近人〕鄭午昌，《中國畫學全史》。上海：上海書畫出版社，1985年版。

〔近人〕劉九庵，《宋元明清書畫家傳世作品年表》。上海：上海書畫出版社，1997年版。

〔近人〕蕭平等著，《婁東畫派》。長春：吉林美術出版社，2003年版。

〔近人〕龐元濟，《虛齋名畫錄》。宣統元年（1909）龐氏刊本。

後記

　　2010年，余輝先生同我談到由他主編、臺灣石頭出版社出版的「百年藝術家族」叢書的撰寫工作，約我撰寫王翬家族，我不假思索地就答應了，這是一個很好的機會，因為我很喜歡清初四王的作品。我來故宮已有三十餘年了，自1985年師從著名史學家、鑑定學家朱家溍先生，工作研究方向隨老師需要而定。老師學問淵博，在文博界多學科中堪稱泰斗，作為學生的我十分慚愧，雖在書畫、陶瓷、工藝等藝術門類中跟隨老師博覽，卻學而不精，沒能達到研究入微，不過，我在十幾年前編寫《歷代著錄法書目》這本工具書時，大量瀏覽過歷代書畫著錄的古籍資料，加之多年承蒙朱家溍先生的指教，故對明清書畫的史料有一些積累，對於四王更是不陌生。

　　然而，當我興致盎然地動筆寫作時，我就有些困惑了。王翬是清初四王中能夠獨樹一幟，開尚古、摹古之風而不被古人束縛的優秀畫家，並創立了虞山畫派，他的繪畫生涯將近八十年，其傳世作品在四王中也最多，故眾多學者對王翬繪畫藝術都有精深的論著。但從家族領域來探尋、拓展、研究，這是一個全新的視角，對王翬家族而言，那更是一塊尚未開墾的處女地，因為王翬家族僅僅因他而光耀門庭，其先祖雖四世專志丹青，但代為世業儒，只是被鄉閭士紳所推崇的布衣庶民，使得其家族宗系沒有四王中其他王氏畫家們顯赫的門庭及家族世襲脈絡，故只能從虞山鄉紳耆老們為王翬先輩所書之墓誌、家乘中探尋蹤跡。通過撰寫這本書，令我從王翬的家庭生活環境，及拜師成長歷程，看到王翬從一個布衣職業畫家，到以繪事驚爆海內，「殊恩渥寵，載錫彤庭」所取得的輝煌榮耀；他之所以成為曠代的奇跡，絕非偶然。

　　在此書的編撰過程中，我得到本書主編余輝先生的全力支持，給我提出了許多中肯的建議，多次全文通審，提出寶貴意見，使本書內容和論述

更為完善；並要特別感謝為本書的出版付出辛勤勞動和精力的責任編輯蘇玲怡女士，及臺灣石頭出版社的各位同仁為此書出版給予的大力支持；還要感謝美國著名學者張子寧先生為我提供其珍藏圖片；還有我的金蘭之友李湜女士，幫我尋找資料，答疑解題；此外，還要感謝為本書提供精美圖版的北京故宮博物院、臺北故宮博物院等等……。

　　另，本套叢書中，所涉及境外博物館的冠名，均非作者原文，特此聲明。

于富春

2011年4月2日

國家圖書館出版品預行編目資料

山水清暉：王翬及其家族畫藝／于富春著.
　--初版. --臺北市：石頭，2011.8
　　面；　公分. --（百年藝術家族系列）
ISBN 978-986-6660-18-4（平裝）

1.(清)王翬　2.王氏　3.畫家　4.傳記

940.98　　　　　　　　　100014297